摺紙藝術技法百科

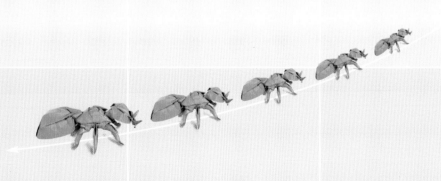

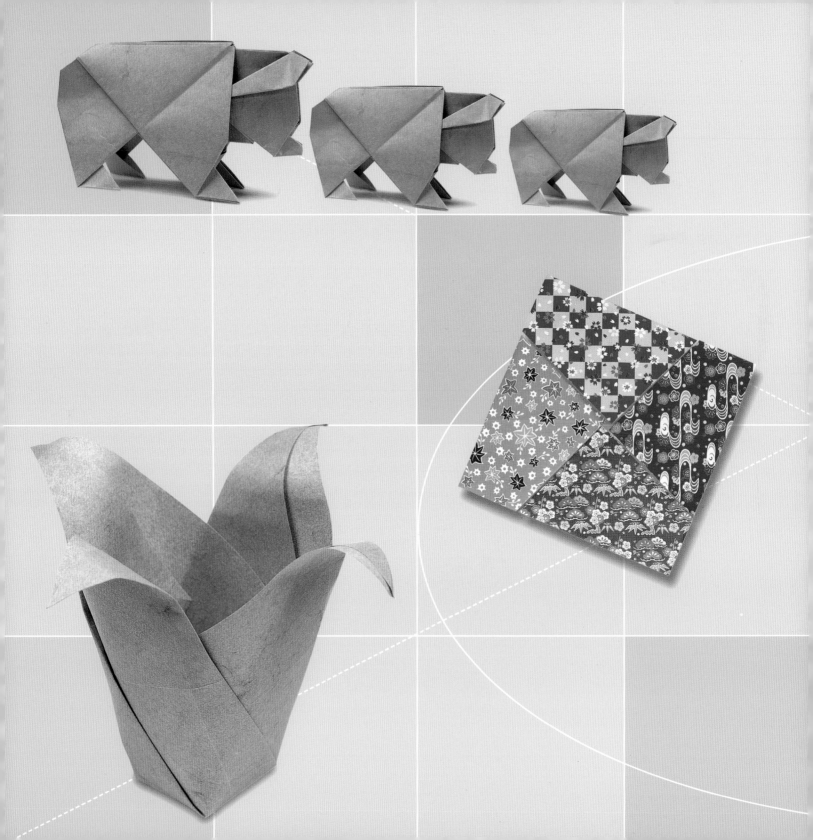

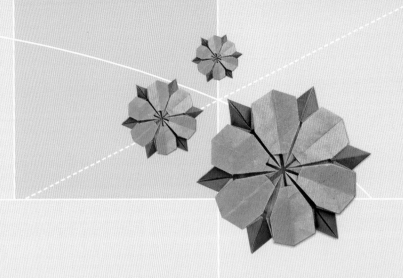

摺紙藝術技法百科

完整而清楚圖解的摺紙藝術指南

許杏蓉　校審

蕭文玨　譯

Nick Robinson　著

視傳文化事業有限公司

出版序

origami一詞源自日語,意思是「摺紙」。世界上許多民族都有其自己的傳統摺紙文化,摺紙是民間日常生活中非常平凡的手藝,大多與節日慶典等活動息息相關。但是將摺紙提昇至精緻藝術境界的唯獨日本民族,難怪英文的「摺紙」直接取用日語「origami」以示尊崇,此情形與china代表瓷器有相同的意義。

目前摺紙藝術正風靡全世界,各種相關資訊如雨後春筍般,大量出現於書本雜誌與網際網路中,我們只要隨意在任何搜索引擎上鍵入origami或摺紙一詞,就可找到數萬筆相關網站或網頁。視傳文化也有感於這股潮流之脈動,於是遍尋歐美有關摺紙藝術群籍,始引進《The Encyclopaedia of Origami》並將之轉譯成中文,期望這本《摺紙藝術技法百科》能以另一種角度,開啟國內摺紙藝術更寬廣的創作視野。

很多人認為摺紙是小孩子的遊戲,只有童心未泯的人才會喜歡摺紙,甚至是難登大雅之堂的雕蟲小技;但是您還記得小時後當我們完成一些像紙鶴般簡單作品時的那種喜悅嗎?喜悅就是藝術的開始,也是藝術的目的!希望經由本書的帶領,讓大家翱翔另一片創作的天空,材料很簡單,就是一張紙罷了。

視傳文化總編輯
陳寬祐

目錄

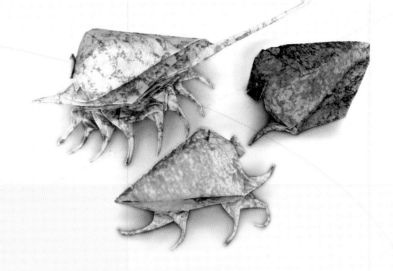

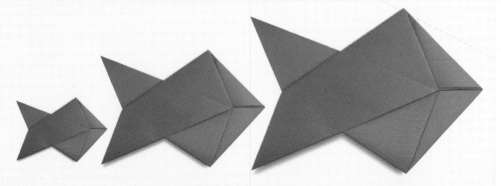

前言

即便已進入數位科技時代，沒有紙張的世界仍是令人無法想像的。紙張的歷史已有數千年之久，自約翰尼斯・古騰堡（Johannes Gutenberg）發明活動鉛字之後，引發印刷革命迄今，紙張早已成為傳播與儲存資訊的主要方法。然而，大部分的人對紙張並不特別關注，僅單純把它看作是記錄資料的媒介，或視其為藝術創造的基本要素。摺紙或是紙張摺疊——讓我們看到紙張本身作為一種藝術表現的工具。除了雙手和巧思，創造小巧的藝術作品並不特別需要任何的工具，而這樣的藝術創造所帶給摺紙人和欣賞者的樂趣，遠遠超過實際動手摺疊紙張所花費的力氣。

摺紙的源起（origins）至今仍有諸多猜測，但有可能的是，在紙張開始為人使用時，人們即已知摺疊紙張、玩紙這件事似乎是人類自然的本能。可以確定的是，摺紙最早的模型是由東方、中國和日本傳開的，事實上摺紙藝術在這兩個地方早已與精神生活合而為一了。摺紙藝術在經過了許多可能的路線，有可能就像變魔術一樣，最後終於來到西方。摺紙成為一種創作而非傳統圖樣的再製，這樣重大的發展是由日本摺紙大師吉澤章（Akira Yoshizawa）在二十世紀所領導產生，這位大師發明了摺紙的新技巧，而且更重要的是，他還提出以圖形記錄摺紙順序的方法。在西方，莉莉安・歐朋罕墨爾（Lillian Oppenheimer）與羅伯特・哈濱（Robert Harbin）則成為1950年代之後，鼓吹摺紙圖樣和構想交流的兩位主要人物。

摺紙如今已成為世界性的活動，且受男女老幼的喜愛。除了你的雙手，無需其他工具，原料也無所匱乏，這樣的條件讓摺紙成為每個人都可學會的一項嗜好，而摺紙所使用的標準記號不再依賴語言即可從圖解中獲知。摺紙活動可隨處進行（在長途旅行中，它可以成為最好的消遣），無論獨自一人或與伴同樂，許多玩摺紙的人都喜歡一起聚會，在這樣的場合裏，老手總是會協助新人。摺紙廣

玫瑰：
這朵川崎年和(Toshikazu Kawasaki)製作的漂亮玫瑰花，是現代摺紙的上乘之作，同時也激發、演變出許多不同的變化創作。

甲蟲：
羅伯特・朗（Robert Lang）設計出許多甲蟲圖樣，這些圖樣幾乎都是以某種特定的昆蟲為樣本。

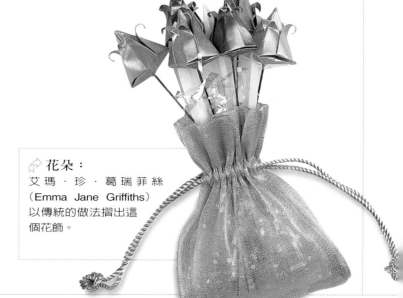

花朵：
艾瑪・珍・葛瑞菲絲（Emma Jane Griffiths）以傳統的做法摺出這個花飾。

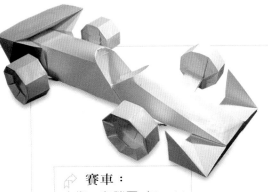

> **賽車：**
> 大衛‧布瑞耳（David Brill）為廣告公司所設計的這款賽車模型，運用了幾張紙，完成了一個俐落的成品。

泛流傳的另一個原因，在於它沒有太多商場上的規範。大部分摺紙的人都會很樂意展現自己的設計，與別人一同分享箇中趣味。摺紙倫理中也明明白白說了：「未經允許，圖形不能公開亮相，應重視其智慧財產，同時對於創意源起給予致意。」

　　任何網路使用者都能很快地上網搜尋到數不清的摺紙圖形來依樣摺疊，許多相關書籍也都唾手可得。然而，這類書籍和網路上的圖樣大都假設你已對這類技法及必須依循的代表符號瞭若指掌。本書則在摺紙技法、符號及概念上，給予讀者完整的說明，並提供跨領域的不同類型圖樣，包括從簡易的形式到複雜的物件。仔細挑選的樣本可讓你盡情發揮摺紙才能，而初入門者則應按部就班依序操練，才能習得進階繁複的圖樣所需的技巧與專門知識。如果你非生手，同時又希望可以嘗試一些不經入門階段的圖形，在附有部分模型的「提醒方框」中所提供的資訊，將再次複習本書討論過的技法或基礎。

　　二十多年來，摺紙已帶給我無數的快樂，也讓我交到

許許多多一輩子的朋友。希望本書能讓你體會到摺紙的趣味；對你而言，這或許是未來發展許多友誼的起點呢！

> **鯊魚：**
> 這個由約翰‧蒙特羅（John Montroll）創作的傑出設計，是由馬克‧甘迺迪（Mark Kennedy）製作的手染箔紙摺疊而成。

Nic Robinson

尼克‧羅賓森

概述

許多摺紙的人都非常習慣使用標準的摺紙用紙來製作所有的圖樣。但他們卻因此而錯過了身邊相當豐富、有千百種類型可供運用的紙張。這些紙張不僅色彩繽紛而圖案眾多，同時各種不同的紙張也有不一樣的厚度、質地，以及摺疊的特性。為了挑選最適合某一個圖樣的紙張，必須考慮到應有的摺疊技法。厚度較大而沒什麼彈性的紙張並不適用於層層相疊的樣式，或是需要狹細效果的圖形。相反的，如果要做一個極為簡潔的大型展示作品，較厚的紙張就能提供足夠的支撐度與持久性。

用在摺紙上的紙張最基本的特性是「可摺度」—也就是可摺疊並維持皺摺的韌度。紙張是由木材的纖維所製成，而纖維是用一種特別的膠水維繫著。某些紙張的纖維會有一致的長度，而另外一些紙張的纖維則參差相混。某些纖維在摺疊時會斷然碎裂，而另有一些則不會如此。有些纖維會排列成同一個方向，某些則隨意成形。所有以上這些因素都會因為互相作用而決定了某特定紙張的可摺度。

沒有什麼科學的公式可以用來評定一張紙，你就只能以摺疊紙張來評判結果。有些紙張，像是報紙和糖果紙，除了簡單大張的設計外，事實上在任何事情上都顯得一無是處。聖經紙（之所以會這麼稱呼，是因為這種紙總是被拿來當作聖經的內頁）既薄又脆—最適合用在複合的設計上。摺紙的人靠經驗來評斷什麼樣的紙張最適合做什麼樣的圖形。

紙張的種類

許多不同而各式各樣的廣告藝術用紙經常拿來運用在摺紙藝術上，這些用紙可從美術和工藝用品店取得。有些紙張甚至是特別製成摺紙用，而他們也有多種用途，作用很廣。很重要的一點要考慮到的是，是否紙張的兩面在作品完成時都會被看到。如果是，那麼有可能需要兩面都同樣顏色的紙張（以蓋掉原來可能是白色的部分），否則就需要對比的顏色。以下是一些不同類型的紙，應該做一番研究：

箔紙（Foil paper）：比較為人所知的是叫做背面箔紙，它有一邊閃亮如金屬四的表面，有時候還會有浮凸的圖案，而另一邊則單單就只是白紙面。你可以一捲一捲的方式來買箔紙，也可以見方尺寸的大小來採購，以備好隨時都可以摺紙。並非所有的箔紙花樣都適合摺紙，但對某些複雜或多層次的圖樣，使用箔紙是快速達到理想完美結果的唯一實用方法。箔紙能讓你形塑做成具有三度空間的圖樣，同時也是做窄小尖端與層次緊密相接摺疊的實際方法。然而，任何看得見的摺紋有可能看起來並不漂亮，因為像金屬一樣的表面容易破裂，白色的那一面就會露出來。箔紙既然沒有細緻的外觀，而且摸起來就像一般紙張，有時候它還可以讓你唬唬人，因此許多摺紙人並不愛用箔紙。如果你想草率地摺一個窄小的尖點，你還是可以藉由揉擠箔紙來做成一個外形不錯的成品。

箔紙

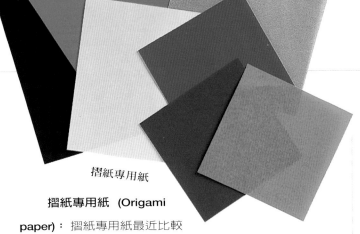

摺紙專用紙

摺紙專用紙 (Origami paper)：摺紙專用紙最近比較

容易買到，它有許多不同的顏色、尺寸及類型。你可以買
很多不同顏色的紙，或是只單買一種顏色（紅色紙在聖誕
節向來都很好用！）摺紙專用紙通常適合拿來練習摺模
型，以及做出較小型的展示成品。然而，有許多模型都需
要原尺寸就很大的紙，或是非四方形的模子。摺紙專用紙
也因為很薄，並不適合做較大型的圖樣。

包裝紙（Wrapping paper）：純褐色的包裝紙用在摺

紙上是最棒的，你可以買一大捲，然後再裁成任
何所需尺寸。有的摺紙人喜歡用這類的
素色紙，因為他們相信，這樣焦點
才能集中在模型本身；並認為優秀的
摺紙圖樣不應過於倚賴色彩花俏的紙
張來強調作品。但如果你偏愛色彩繽紛
的作品，也有其他款色、印有漂亮花飾圖
形的包裝紙，可從花商那兒取得（一般禮
品包裝紙常含有塑膠成分，這種紙並不
適合摺紙）。

包裝紙

和紙（Washi paper）：在古時候，和紙是日

本一種上等的手工製紙張，用來做蠟紙、木版畫
或是絹印用。紙張可能是單色，但大部分的和紙都
印有典型的東方圖飾，而且幾乎就像是一匹
布。這種紙做好後特別軟（還可以感受到纖
維），但韌性仍舊強勁。

千代紙（Chiyogami paper）：千代紙是另一種日本紙，

色彩鮮豔、上有版畫印刷的圖案。它
是十八世紀晚期，首先被用來生產作
為替代和紙的另一種較便宜的紙張
選擇。

影印紙（Photocopying paper）：影印紙

因為便宜而又容易取得，非常適合用來做許多
簡單的圖型—特別是那些你需要用到許多相似顏
色的標準圖形—雖然如此一來，你就得常常將長方形的紙
張裁成正方形的大小。當然，影印紙也是做紙飛機的另一種
紙張選擇。

千代紙

廢紙（Scrap paper）：如果你極

為熱中摺紙這項技藝，那麼幾乎所有的
紙張事實上都是可以拿來運用的，同
時你也會發現，無論你走到哪裡，分
毫不花的樣品隨手拈來。樹葉、海
報、路邊發的印刷品、車票、紙
袋—可用的資源幾乎無所限制。
也許像廢紙這樣的紙材並不適
合作陳列模型用，但你仍然可
以拿廢紙練習摺疊來度過許
多快樂的時光。

影印紙

和紙

廢紙

紙鈔（Paper money）：摺疊紙鈔（money-folding）是摺紙藝術特別的一支流派。紙鈔（Banknotes）很適合用來摺疊，正是因為人們把紙鈔做得很耐用，同時又硬的足夠摺出波紋。由於紙鈔大小比例的不同，用紙鈔做的圖樣常常在摺疊的順序上並不是太苛求。如果你所在的地方通用貨幣最小的紙鈔幣值拿來摺疊仍嫌太奢侈，你也可以在當地銀行買一些夠你使用的最便宜外幣紙鈔。依紙鈔來源的國家不同而定，也有可能你以少少的通用貨幣換到上百張的外幣紙鈔。

紙鈔

肯森紙（Canson paper）：這是一種美術用紙，很多摺紙人都很喜歡拿它來摺疊。它有許多種柔和的顏色，材質摸起來很舒服，同時很適合做大型的圖樣。肯森紙也常用在叫作「濕摺（wet-folding）」的這項技術上，會叫作「濕摺」是因為紙張沾濕時也能摺疊出樣式，之後就放著讓它自然成形。有幾種品牌類似的肯森紙，但是靠著觸摸和捲曲紙張，通常很容易就可以辨別出兩兩間的不同。

肯森紙

摺疊的重點

怎麼摺？摺紙是我們在日常生活中經常在做的事，但在摺紙的藝術領域中，摺疊一事就必須要有所統籌並力求精確。每一個摺疊動作都很重要，特別是那第一個摺。如果你把一張紙摺成一半，但卻留了一道小小的縫；當紙張越摺越小時，當初所造成的失誤就會變得越來越大。這樣的錯誤也許就在告訴你：這樣是沒辦法做出一個較複雜的成品的。而且，無論是什麼圖形，只要稍有差錯，就無法完成一個漂亮而令人喜愛的作品。從容地做好每一個摺疊的動作，在壓平摺紋前，先細心地將紙張對齊。儘管皺摺形成後，仍可能再調整紙張，但是紙張很快就會變得疲乏而使摺疊更加困難。在摺疊前先花幾秒鐘確定紙張擺放無誤，總比之後要花幾分鐘修正一個錯誤來得好，甚至有可能要重新摺一次。

本書所附的摺紙圖表本身就是一項藝術。這些圖片通常都是設計以最少的步驟，提供最多的訊息。只要看得懂書中所使用的符號，養成確認下一步驟的習慣，那麼就能看到每一個摺疊動作之後的結果。然而，請注意，所謂的「下一步驟」有可能是循環、翻轉，或是將紙拉得比原來的樣子大一些或小一點。仔細地看過說明指示，（幸運的話）將可避免多餘或不正確的摺疊。如果你是摺紙新手，即便對看懂圖表胸有成竹，仍要讀一讀圖表所附的說明文字。也許字裏行間藏有特別的端倪，正等在那兒來輔助你。

另一個實用的建議是，在換另一個樣式摺疊以前，至少把眼前正在摺疊的圖形摺過三次─每一次摺出來的樣子勢必會比前一個更棒更漂亮。一旦摺出來的樣子越來越好看，你就會在潛意識裏記住摺疊的順序。有經驗的摺紙人可以用紙鈔，甚至是非常複雜的材料，重製上百個同樣的模型。他們不需要特別記住這些模型，單單只要動手摺疊這些模型好

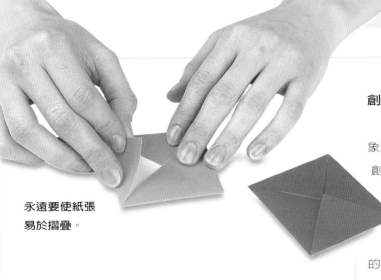

**永遠要使紙張
易於摺疊。**

幾回，摺疊的順序就變成天性的一部分而能自然反應。

在哪兒摺？就像大部分的活動一樣，只要稍花心思與多加留意，就能讓摺紙變得較容易。找個安靜、不受干擾的地方，並且能有充分的時間得以放鬆。摺紙這項活動不該匆匆忙忙。先確定雙手是乾淨的，也有一個清潔且平坦—例如桌子的表面。確保雙肘活動的空間夠大，同時也要替參閱遵循步驟進行製作之需的摺紙相關書籍或圖表，預留足夠的空間。

摺紙是一項多元化的活動。摺紙時，大部分的時間都是獨自一人的，但成為團體中的一員，與大家一起摺紙，也有很大的樂趣。就社交層面而言（有很多摺紙聚會都會在每三個圖樣完成後，提供飲料和餅乾！），再也沒有比摺紙時和別人共同完成一個複雜的圖樣更好的方式。如果你一個人摺紙時遇到麻煩的步驟，你會去敲一面摺疊出來的磚牆來發洩。持續努力也許就能夠解決問題——而一覺好眠常常更能做出讓人驚訝的作品。但和大夥兒一起摺紙則意味著，眾人的組合能力勢必更有助於解決遇到的問題。摺紙人天生就是不自私的人，他們會付出必要的時間，協助摺紙同伴所遇到的困難步驟。

創造自己的圖樣

摺紙的新手常常都會對實際創造圖樣的摺紙人印象深刻。但創造這些圖樣的摺紙人並不是一直都這麼有創意、這麼瞭解藝術的。有些摺紙設計者是先草草畫下構想、再進一步從探測這些構想的深度著手；有些人只是順著既存的想法，繼而形成新的觀念。發想一個新概念最容易的方式，就是藉由調整一個簡單圖樣的摺疊開始：把摺疊的距離調整為較長或較短；改變某些角度；增加一些額外的皺摺；省略某些皺摺。試試看，然後看看有什麼變化！

一開始，你可能會一再發現，別人早在你之前就已經知道的花樣。沒關係。你所接觸到的每個新樣式都是朝向未來圖樣的過程中，所必經之路的一部分。很快地，你的作品就會拋掉前人做出來的圖案所帶給你的明顯影響，然後創造出屬於自己的風格。有些摺紙人會堅持他們所做的圖案之所有權，但多數人都瞭解，獨創才是摺紙正常的一部分。只是，若你所創造的新樣式之絕大部分乃取自他人的設計，那麼在一般禮貌上，你得提一提在那些圖表中的靈感來源與出處。

創意無規則可循，但你瞭解的技法越多，所接觸的主題就越豐富。你無須蕭規曹隨，有很多創新者都能超越前人的作品，然後在無人碰觸過的領域中探索前進。很多摺紙的樣式都差不多，只是對摺和四分之三摺，如此就製造出45或22.5度角的幾何學。拋開這樣的老路子，何不試試採用60度角，將紙張摺入三分之一呢（見34、35頁）？發掘越多方法，就越有可能產生全新的構想。

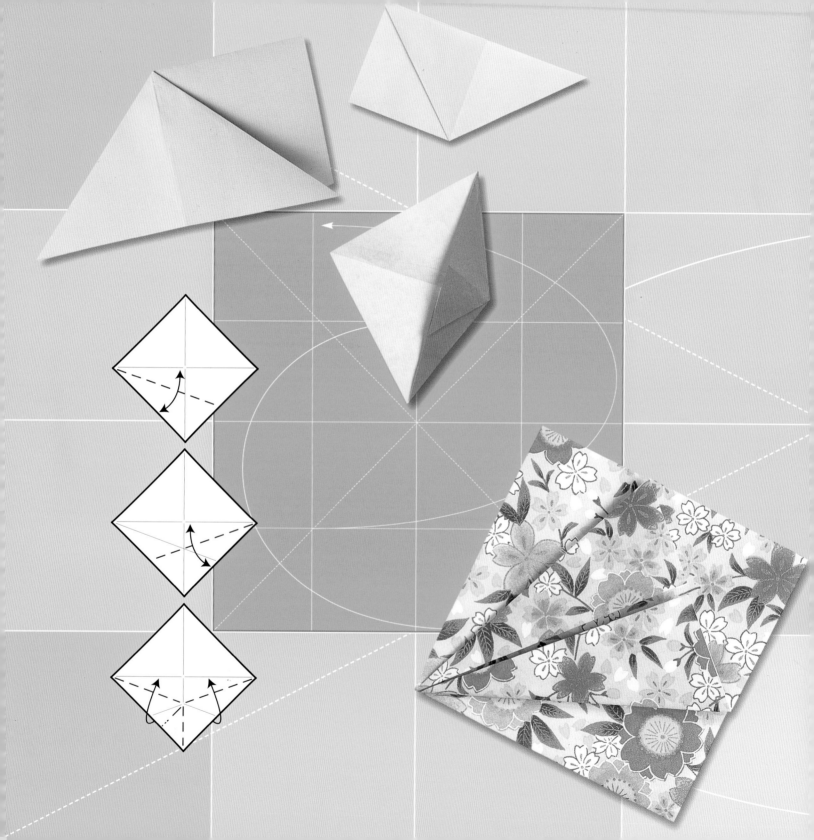

基礎技法

　　當你聆聽一位音樂名家演奏時，他的表演是一連串美麗的音符與節奏的流瀉。然而，即便是最具挑戰性的音樂作品，也能拆開分解成個別的技法與樂句：摺紙也一樣。如果你正在往更繁複、更引人入勝的圖樣邁進，對摺紙基本技法完整而透徹的瞭解就是必要的，這些知識包括了對相關書籍中的符號意涵，以及操作運用紙張的手法。

符號說明

➤	紙張移動的方向
➤	摺疊再打開
↔	摺疊再打開
↛	重覆一次
⫽↛	重覆三次
•⋯➤	點與點對齊摺疊
▶	按壓/壓平
⟿	打皺摺疊
⟳	向後摺疊
⟲	翻轉
↻	旋轉90度
⟳	旋轉180度
⟹	拉出紙張
⟱	比例放大
⊢――⊣	等距離
– – –	谷形摺
–·–·–	山形摺
········	隱藏的摺疊
――――	現存的摺紋
❤	帶著感情摺疊

基本摺疊

　　說到摺紙的核心，其實只有兩種摺疊而已：一種是谷形摺（valley fold），而另一種則為山形摺（mountain fold）。無論何時，當你在摺疊時，其實你都在做這兩種摺疊（只是在同一張紙不同的兩面罷了）。但仍有一些指示性符號會讓你明確知道，摺疊該做在什麼地方。如果希望在摺紙技藝上進行得很順利，有必要去辨別所有的標準符號。這些符號其實也不多，而有些摺紙家甚至以稍有不同的方式來表達。

　　儘管有許多有關摺紙的圖解會附有說明文字，但摺紙符號之美，就在於：即便沒有文字說明的輔助，仍能讓人對這些圖解有所會意，無論它是用什麼文字寫成。其實符號本身應該提供所有的基本訊息。然而，如果同時附有文字說明，你也應該讀一讀！記住！永遠是「先讀」，先看下一個步驟，那麼就能瞭解你該做什麼。

谷形摺疊（Valley fold）

這種摺疊可以在紙張平躺於桌上時做出來。圖中的箭頭是表示紙張移動的方向。這種摺疊通常是用來「定位」，也就是為一個特定的點啦、邊啦、或是摺紋等…來做這個摺疊。

谷形摺疊與展開（Valley fold and unfold）

用一般的方法做一個山谷狀，然後再把紙張掀開到做出這個谷形摺之前的樣子。請注意，較細的線條是表示一道摺紋的存在。有時候，在線條兩端帶有箭頭的單行線則用來表示此動作。雖然基本上是傳達了同樣的訊息，但這個符號並沒有告知讀者哪一面的紙張應該移動。

山形摺疊（Mountain fold）

紙張以某種方式褶到下方，也因此這個摺疊必須讓紙張「懸空」來褶製。特別注意圖中的箭頭，它和谷形褶的箭頭是不同的。山形摺可以在紙張翻轉過來之後而成為谷形摺。

山形摺疊與展開（Mountain fold and unfold）

做一個山形摺，然後將紙張打開至它原來的位置。

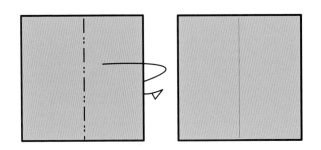

重複摺疊（Repeat fold）

一個標有重複箭號的摺疊（以此例而言，是將一紙角褶向中心）應該會在對齊的紙角或紙邊重疊。箭號上的一劃表示單一次的重複。這個符號是很典型地用來讓圖解不致顯得太多動作，或是避免額外的圖表。當你對重複處有所懷疑時，永遠都先檢視下一個圖解吧！

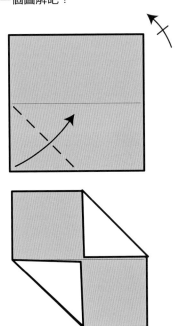

點與點對齊摺疊（Foldpointtopoint）

有很多摺疊在進行時都沒有明確的位置（像是紙角或是交叉摺紋）可以依循。在這樣的情況中，小實點就用來表示一個摺疊的開始和結束。

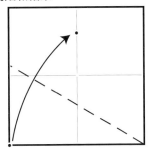

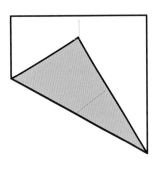

等份摺疊（Foldequalamounts）

下圖紙張旁的尺規是表示摺紋將紙張分割成同樣的三等份，雖然圖並沒有明確地告訴你這三等份是怎麼分出來的（請見35頁有關分割正方形紙成三等份的做法）。特別留意兩兩「摺疊與展開」的符號。另外還有可以標示四分之一、六分之一與五分之一等份的尺規。

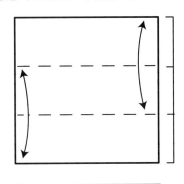

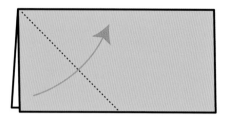

隱藏式摺疊（Hidden fold）

有時候，摺疊會做在紙張的層次上而被隱藏在模型的內側。在這樣的情況下，連續實點或灰線，就會用來表示摺疊所在的地方。在這個階段，要特別仔細地閱讀說明文字的內容。

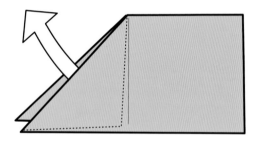

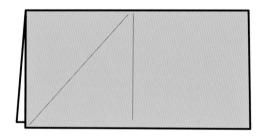

拉出紙張（Pull out paper）

有些紙張會從模型的內側或下方釋放出來。為了能夠這麼做，常常就必須展開至某程度的角度。千萬不要只是強力拉出紙張。

上半部摺疊
（Pleatontop）

連續的谷形摺與山形摺會形成皺摺。上層的紙在下層的紙上方移動，就會在紙張上做出皺摺。紙張的某些地方因此會變成兩層。

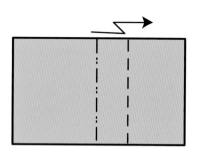

下半部摺疊
（Pleat underneath）

很明顯地，這個動作和前一個摺疊是相同的，只是從不一樣的角度看而已。常常你會看到摺疊的前號而需要自己想出來紙張該朝什麼方向摺疊。有疑惑的時候，記得就先看看下一個步驟。

帶著感情摺疊
（Fold with feeling）

無論何時，當你看到這個符號，一定要格外留意。它帶有兩種意義，其一是摺疊的步驟要很小心進行，其二則是要摺紙人輕輕地摺疊。這個符號是由晚近的美國摺紙家麥可‧夏爾（Michael Shall）想出來的，麥可向來主張大家應該「帶著感情摺疊」。

變化的適應

隨著這許許多多摺疊的步驟，你會發現改變了紙張的位置，一切就變得比較容易了。這段話可能意謂著將紙張翻面（就像翻烤煎餅一樣），或是旋轉至一個新的位置。

紙張翻面（Turn over paper）

將紙張提高，然後把它從右邊翻到左邊，或由左邊翻到右邊。如果箭號轉了90度，就表示由上往下的一個翻轉，或是反方向的動作。

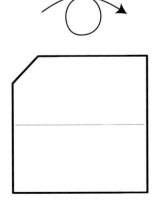

90度迴轉紙張
（Rotate paper 90 degrees）

圖中的前號表示紙張迴轉的方向。

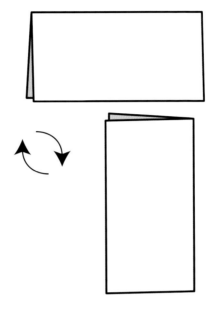

180度迴轉紙張
（Rotate paper 180 degrees）

圖中的箭號同樣是表示紙張迴轉的方向。如果沒有標示角度，就把紙張摺疊的樣子配合下一個圖解。

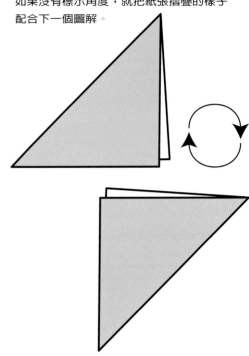

比例放大（Scale increase）

當進行一連串的摺疊時，模型通常會越變越小。為了要讓圖解容易判讀，在某些階段，下一個步驟就會以一定的比例放大來呈現。有些圖解會在沒有任何標示的情況下，直接展示成圖，而有些圖解則會在適當的地方配上「比例放大」的符號。

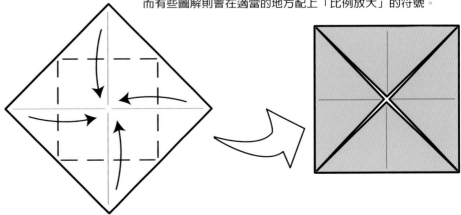

反摺（Reverse folding）

這個技法常常會讓摺紙的初學者感到困惑，但如果能夠仔細地分析推敲，它就變得非常簡單。反摺一詞的由來，正是根據紙張某一部分從谷狀變成山狀，或是相反的做法而出現的。它可能最常用來摺製雙腳或鳥喙，但也有許多其他的用法。在完成反摺的動作之前，通常會有加添必要摺紋的過程，這個過程就是為人所熟知的前置摺疊（**pre-creasing**）。

內側反摺（Inside reverse）
方法一

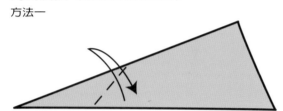

1 在準備做反摺的地方做一個前置摺疊。

2 小心推壓兩層紙所形成的紙角。

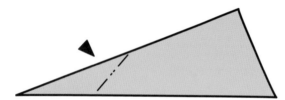

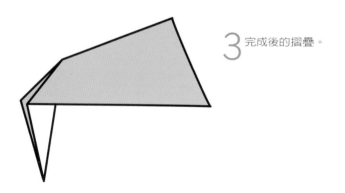

3 完成後的摺疊。

內側反摺（Inside reverse）
方法二

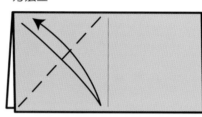

1 在準備做反摺的地方做一個前置摺疊。

2 將紙張剝開，然後把它們包覆起來。

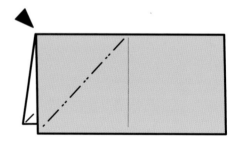

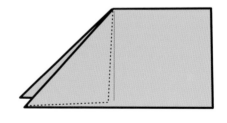

3 完成後的摺疊。

外側反摺（Outside reverse）

2 將紙張剝開，然後把它們包覆起來。

1 在準備反摺的地方做一個前置摺疊。

3 完成後的摺疊。

雙重反摺（Double reverse）

4 利用先前做好的褶紋再把內部的頂端反轉露出紙層。

1 在準備反摺的地方做一個皺摺。

3 將圖中的標示點壓陷至紙層的內側。

2 展開皺摺。

5 完成後的摺疊。

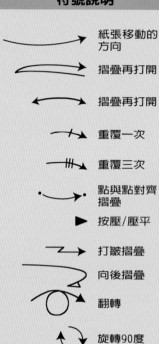

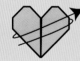
基本步驟

有些摺疊的步驟在整個摺紙的過程中會固定出現,而其本身也有一定的叫法,好讓實際操作的過程容易點兒。這些步驟傳達了摺疊時主要的指令,使我們可以節省時間和免去麻煩。將這些指令(或其他技法)分解成它們在每次被運用時個別的步驟,即意謂著這些摺紙的圖解會因此而變成一大串。透過「速記」這種形式的使用,我們可以用簡單的幾句話就傳遞了相當豐富的訊息。

你不但要能操作這些摺疊步驟,同時也要能真正瞭解每一個摺疊是怎麼做成的,這是很重要的。為了要能做到這樣的地步,你應該把每個摺疊展開再做、展開再做,直到非常非常地清楚紙張是如何摺疊的,哪一面紙翼該翻到哪裡,以及哪一個步驟需要特別地留意。有些摺疊步驟會需要在紙張上使力,如果粗心大意,則將造成裂縫!

兔耳朵(Rabbit's ear)

這個技法需要將相鄰的兩邊褶在一起,將紙角捏緊放進任何一面壓平了的紙翼裡。它並不是特別地像兔子的耳朵,而是大家一向就這麼叫它。這個摺疊在所有摺紙的各種形式中都會看到,同時也是非常實用的技法。這裡所要示範的是,由一張正方形紙的一邊所摺疊而成的。如果在紙張的兩邊都做這個動作,就會產生一個魚形基底(請見30頁的做法)。

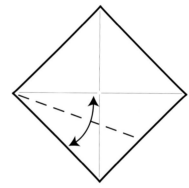

1 拿一張正方形紙,摺出兩道對角線。將左下角向水平對角線對齊摺疊。留下摺紋後打開。

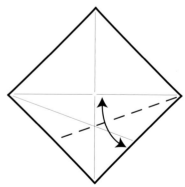

2 在右下角重覆同樣的動作。唯有在垂直對角線做好後,才去做這兩道摺疊,但為了方便摺疊起見,這裡所表示的是都已經做好的。

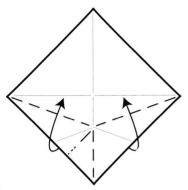

3 現在，兩邊一起摺起來，在中心
做成一個谷形摺。在稍後準備壓
平端頂時，小型的山形摺就會自
己形成。

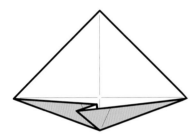

4 此處表示摺疊動作的進行：三角形
紙翼朝左邊同時壓平。

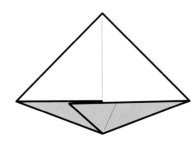

5 完完全全地壓平——這就是完成的
兔耳朵。

雙重兔耳朵（Double rabbit's ear）

這是一個很優雅的步驟，在將紙翼的部分摺得較細的同時，還改變它的角度。這個摺疊再
一開始看起來似乎與兔耳朵無關，但如果在操作完這個技法後，掀開紙翼，你在兩邊都可
以看到兔耳朵的摺紋。

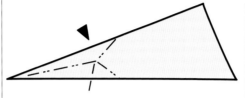

1 摺疊的動作通常都會這麼
表示（沒有任何有關做法
的說明）。

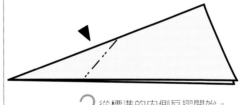

2 從標準的內側反摺開始。

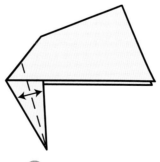

3 將紙翼摺成一半。

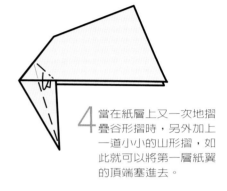

4 當在紙層上又一次地摺
疊谷形摺時，另外加上
一道小小的山形摺，如
此就可以將第一層紙翼
的頂端塞進去。

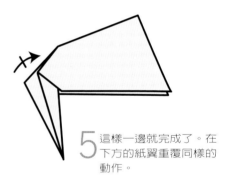

5 這樣一邊就完成了。在
下方的紙翼重覆同樣的
動作。

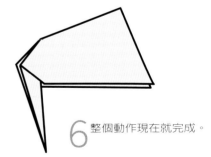

6 整個動作現在就完成。

皺摺（Crimp）

皺摺可以讓在細長紙片或紙翼頂端的角度有所變化。在摺疊中「不見了」的紙張，其實是
躲在紙張內側或外側其他的地方，在內側或外側則端視此摺疊是在內側打褶或外側打摺。
一旦你對此程序有所瞭解，紙張裏可以直接做出皺摺來，但為了能做得精準，通常都要先
做前置摺疊。在此之前，則先在所有的紙層上，如圖所示，摺製一個山形摺和谷形摺。哪
一個是山形摺或哪一個是谷形摺並不重要，因為終究摺紋的一半得反轉過來。

內側打摺（Inside crimp）

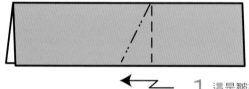

1 這是皺摺以如同速記符號
表現的方式。右邊的紙張
會摺到左邊的紙張裏。摺
紋的圖形和下方紙層上的
摺紋是一樣的。

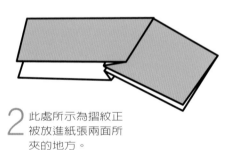

2 此處所示為摺紋正
被放進紙張兩面所
夾的地方。

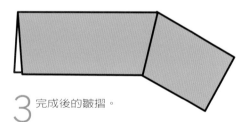

3 完成後的皺摺。

外側打摺（Outside crimp）

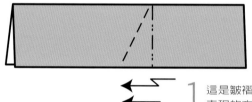

1 這是皺褶以如同速記符號
表現的方式，與內側皺摺
的表現方式相反。在此，
如你所料，紙張是向外移
動的。摺紋的圖形和下方
紙層上的摺紋也相同。

2 此處所示為摺紋正
被放進紙張兩面所
夾的地方。

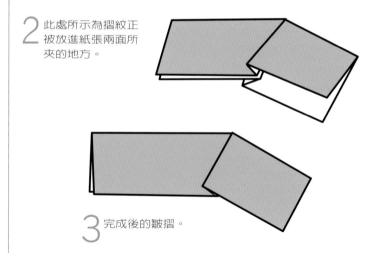

3 完成後的皺摺。

花瓣（Petal）

花瓣是摺紙藝術傳統的步驟之一，摺製一片花瓣需要在同時摺疊好幾個摺紋，才能做出一個漂亮而令人驚喜的成品。經驗老到的摺紙人可以直接在紙張上做花瓣摺疊，但只要先加上一些必要的前置摺疊，摺製花瓣的整個過程就會變得簡單多了。

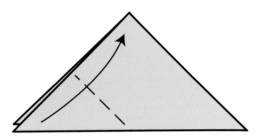

1 此處所示範的是從水中炸彈基底開始（請見29頁的做法）。從左下角往上方紙角對齊摺疊。

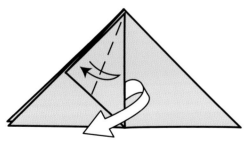

2 將上方兩個較短的紙邊向中心對齊摺疊，然後打開紙張回到步驟1。

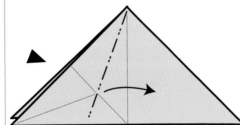

3 現在，已經有了所有要做花瓣摺疊的摺紋了。將紙翼對稱地壓平成一半。

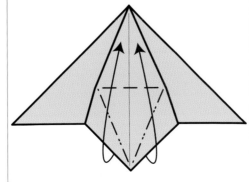

4 把水平摺紋當作對準線，將下方紙角往上摺疊。而下方原來的紙邊則向內摺。

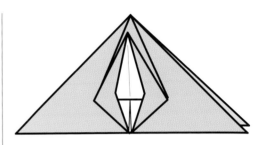

5 這是摺製中的樣子。

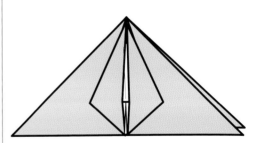

6 完成後，打開再重新摺疊，直到你能瞭解整個摺疊的做法。如果在每一面紙翼上摺製花瓣，就會出現一個青蛙基底。

凹陷（Sink）

凹陷，是用來「封閉」紙角的典型方法（亦即，此紙角只能由摺疊過的紙邊形成）。凹陷線條上方的紙張將完全摺進紙張裏。就像反摺一樣，這個技法常常讓初學者覺得很困惑，但如果正確地做出前置摺疊並小心地摺製，應該就不會有問題了。最難的部分其實是將摺紋壓進凹陷裏，並且整齊地呈現。如果是用箔紙來摺疊，那根本就做不出所要的結果。（如果你夠幸運，就能剛好看到兩層凹陷，也就是讓紙張掉進去，然後有部分又跑出來！）

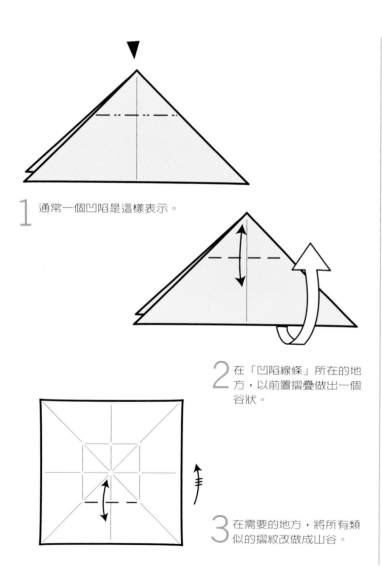

1 通常一個凹陷是這樣表示。

2 在「凹陷線條」所在的地方，以前置摺疊做出一個谷狀。

3 在需要的地方，將所有類似的摺紋改做成山谷。

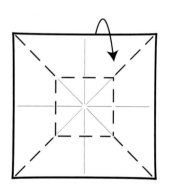

4 將紙張摺成一個三度空間的立體狀，然後將它整個翻過來。

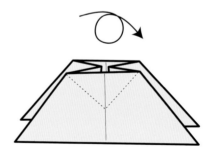

5 準備在中央的地方按壓。在外側的摺紋是谷還是山，要確定相反的一方得在內側就是。舉例來說，從中央突出來的外側部分就是山，但一旦過了凹陷線條，它就變成了谷了。小心摺疊，切勿強摺紙張。

6 凹陷完成了。

壓扁（Squash）

這個詞是在描述摺疊的技法，也就是拉起一張有兩層紙的紙張，讓它平躺的同時壓扁它。如果無法判斷從哪裏將紙張拉起來，在最後要將紙張壓平前，可以先把紙張整個翻過來看看。在會用到的摺紋上，一開始就要做前置摺疊（山形摺的前置摺疊可以在一開始或是進行期間摺製，但谷形摺的前置摺疊就必須先做好）。只要多加練習，有時沒有先做好前置摺疊，一樣也可以直接就做出壓扁動作的摺疊。要做出壓扁摺疊，沒有最好的方法，一切要看摺紙當時的需要做調整。

方法一

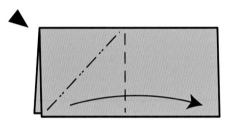

1 這是壓扁摺疊形成的表示方法。在按壓圖中所指的紙角同時，將紙張轉摺過來停在山谷處。

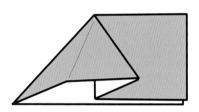

2 摺疊進行時。

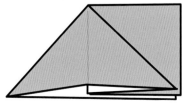

3 幸運的話，紙張會落在這樣的位置。

方法二

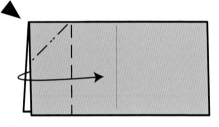

1 本圖和第一個範例所示差不多，但比較適用於紙張的短紙翼。

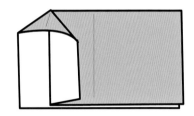

2 摺疊進行時。

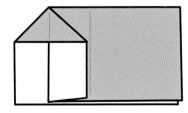

3 完成後的摺疊。

方法三

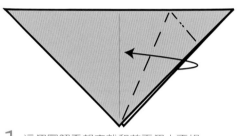

1 這個圖解看起來就和前兩個大不相同，但原則是不變的。在這個案例中，可能只需要做谷形摺的前置摺疊，因為無法確定另一個摺紋會落在哪裏。

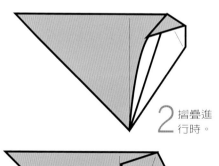

2 摺疊進行時。

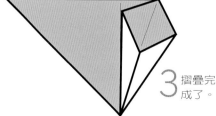

3 摺疊完成了。

符號說明

符號	說明
	紙張移動的方向
	摺疊再打開
	摺疊再打開
	重覆一次
	重覆三次
	點與點對齊摺疊
▶	按壓/壓平
	打皺摺疊
	向後摺疊
	翻轉
	旋轉90度
	旋轉180度
	拉出紙張
	比例放大
	等距離
	谷形摺
	山形摺
	隱藏的摺疊
	現存的摺紋
	帶著感情摺疊

基底

在上個世紀晚期時，當富有創意的人開始分析摺紙藝術，他們發現，有一些圖案一開始都運用相同的摺疊步驟。這些就是基底的由來，而它們通常也因為摺疊出來的圖案與借像模仿的實物相似而得名。因此，做成像魚的樣子的基底就叫作魚形基底，或諸如此類等等。有一個例外的就是預備基底，會如此稱呼，實在是因為它是許多不同圖案摺製時的起始點。

基底的美，就在於它是摺紙人準備發揮創意的起點。當面對一張沒有什麼花色圖型的正方形紙，人們常常覺得不知從何著手，但如果有了一個鳥形基底（舉例而言），人們就可以玩出許多花樣，而且還有可能做出一個新穎的圖案來。無論如何，在傳統的基底上徹底地打下基礎，將使你在摺紙藝術上大放異彩。

風箏基底（Kite base）

風箏基底可能是摺紙的基底中最簡單的一種，它可以摺製出比較不那麼複雜的圖案，像是啄食的鳥類和啄木鳥等等。雖然它是很簡單的基底，在摺疊時仍是要非常的仔細和精準。看著風箏基底發展變成魚形基底的一連串過程（請見30頁的做法），其實是很有趣的。

烤薄餅基底（Blintz base）

這個基底是將一張正方形紙的四個角都向中心對齊摺疊。找出中心的方法，就是加進任何的兩道對角摺疊（對角線或是對邊互摺）。然而，往中心摺疊時，有時候會發生偏差：因此，向紙邊而非摺紋線條對齊摺疊是比較容易的。反面摺疊是摺製外形非常俐落（也就是摺疊數最少）的烤薄餅基底相當不錯的一種方式。「烤薄餅」（blintz）一字，是從捲裹猶太式糕餅的方法衍生而來的。

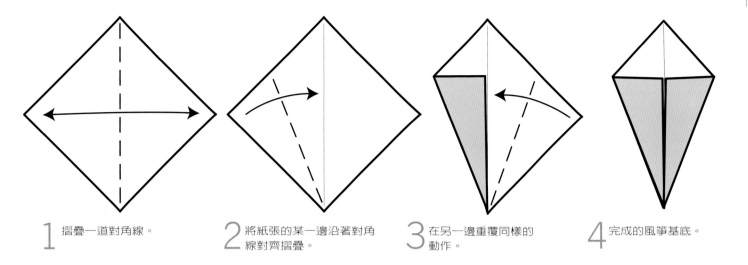

1 摺疊一道對角線。

2 將紙張的某一邊沿著對角線對齊摺疊。

3 在另一邊重覆同樣的動作。

4 完成的風箏基底。

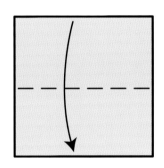

1 將一張正方形紙摺成一半。

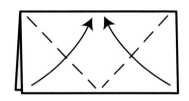

2 將兩側的短紙邊向上側的紙邊對齊摺疊。

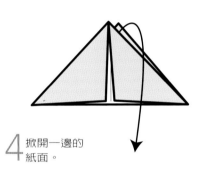

4 掀開一邊的紙面。

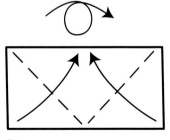

3 把紙張翻過來，然後重覆剛剛的步驟。

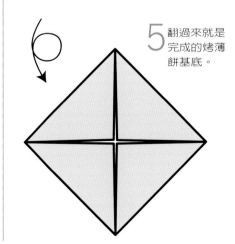

5 翻過來就是完成的烤薄餅基底。

預備基底（Preliminary base）

會叫作預備基底，是因為它是許多摺紙圖案在摺製時的起始點。預備基底的摺疊是很值得仔細地來研究，如此就可以明瞭為什麼需要正確地組合谷形摺和山形摺而才能做出預備基底。如果這些摺紋有任何一道沒有做好，預備基底就等於沒有做成功。預備基底同時也示範了一項摺紙技法，也就是，它讓端點不多的部份，其端點數目因而增加。正方形紙的四個角可以產生九個端點，這九個點就可以運用於摺疊了。

方法一

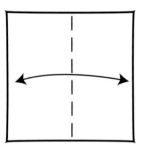

1 將一張正方形紙邊對齊邊摺成一半，留下摺紋後打開。

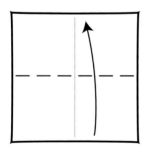

2 把正方形紙的底部往上對齊、摺成一半。

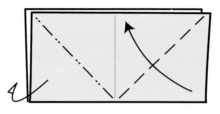

3 把右下角朝上方中間對齊。將紙面翻過來，在另一面重覆同樣的動作（此處所顯示的是一個山形摺）。

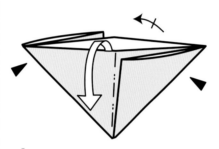

4 均等地打開紙層，然後將兩邊壓合在一起，其實就是把模型壓扁成一半。

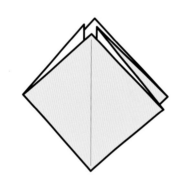

5 一個預備基底就此完成。

方法二

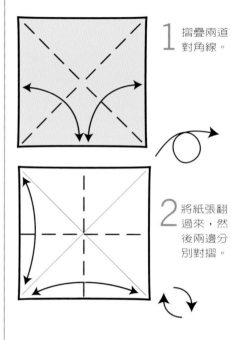

1 摺疊兩道對角線。

2 將紙張翻過來，然後兩邊分別對摺。

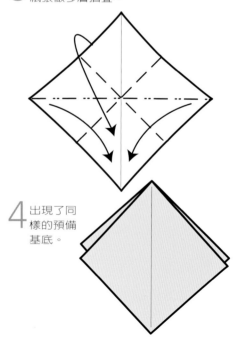

3 把紙張旋轉45度，利用現有的摺紋將紙張做多層摺疊。

4 出現了同樣的預備基底。

水中炸彈基底（Waterbomb base）

最初它很難看得出究竟，但用來做預備基底的摺紋圖型和水中炸彈基底所需的摺紋是一樣的。也就是說，可以先拿一個預備基底，翻出它的內側，好做成水中炸彈基底。其實，在預備基底的部分所介紹的兩個方法，就可以輕易直接改摺成水中炸彈基底。

方法一

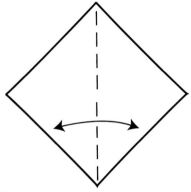

1 將一張正方形紙兩個相對的紙角對摺，留下摺紋後，打開。

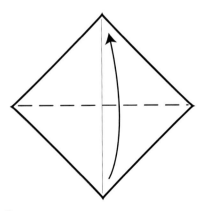

2 從下方朝上端對齊摺疊成一半。

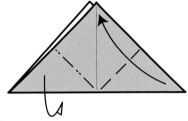

3 將右下角朝上方中心對齊摺疊。紙面翻過來後，在另一面重覆同樣的動作（此處所顯示的是一個山形摺）。

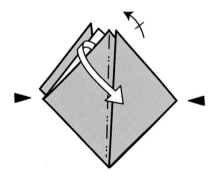

4 均等地打開紙層，然後再將兩邊壓合在一起，事實上就是把紙張壓成一半。

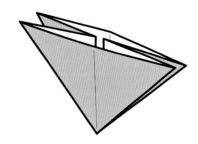

5 一個水中炸彈基底就形成了。

方法二

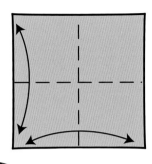

1 將正方形紙兩邊分別對摺。

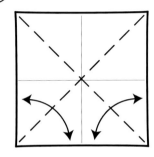

2 翻過紙張，然後再摺兩道對角線。

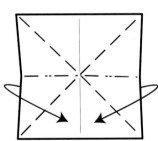

3 單用現有的摺紋將紙張做多層摺疊。

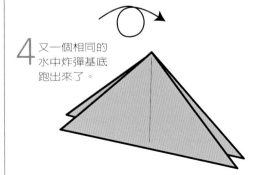

4 又一個相同的水中炸彈基底跑出來了。

魚形基底（Fish base）

這個基底可以做出一個在中心帶有兩片小紙翼的長型鑽石外觀。通常它會先摺疊成一半，形成一個附帶兩張紙層的風箏形狀。這些紙層的頂端可以很容易摺疊過來，然後就做成了一隻簡單魚型的尾鰭了。

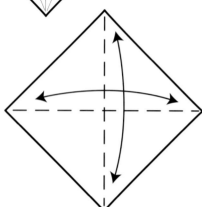

1 以白紙面摺疊出兩道對角線。

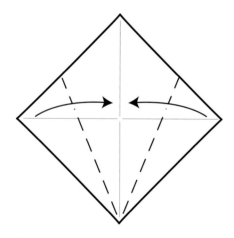

2 將兩邊下方的原紙邊向中間垂直的摺紋對齊摺疊。

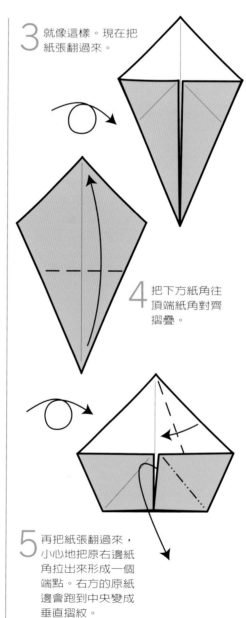

3 就像這樣。現在把紙張翻過來。

4 把下方紙角往頂端紙角對齊摺疊。

5 再把紙張翻過來，小心地把原右邊紙角拉出來形成一個端點。右方的原紙邊會跑到中央變成垂直摺紋。

6 在左邊重覆同樣的動作。

7 將上方的紙翼摺下來，然後把紙張翻過來。

8 魚形基底出現了。

鳥形基底（Bird base）

之所以稱為鳥形基底，是因為各種鳥類的摺疊都可以以它為準，輕而易舉地就把實物摺製出來。鳥形基底的一端有四個狹細的頂點，相對另一端的頂點則較寬鈍。鳥形基底的摺紋圖型（見右圖）展現出非常完美且吸引人的對稱。

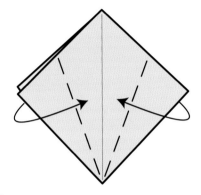

1 先拿一個預備基底來，有顏色的一面朝外。將外側兩面紙翼向內側的中間垂直摺紋對齊摺疊。

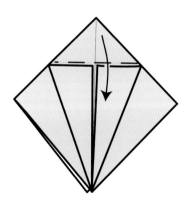

2 將上方的三角形紙翼往下摺。

3 將兩側邊紙翼從上方紙翼下面拉出來。

4 以三角紙翼的頂部為準，把紙張第一層紙下方的紙角往上提起來，同時朝上迴轉。

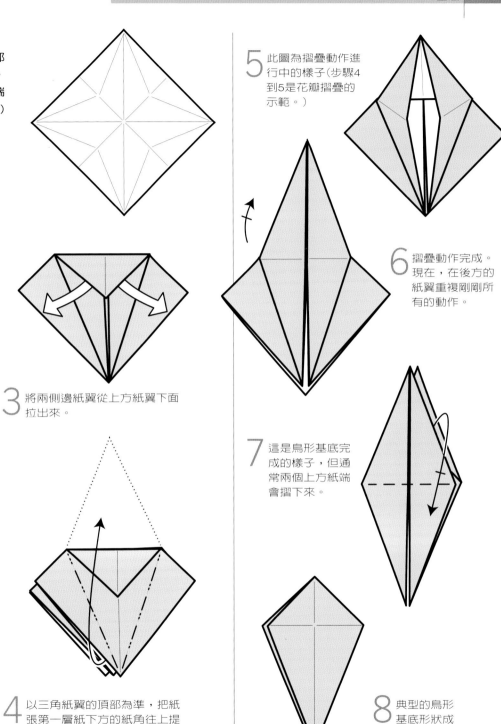

5 此圖為摺疊動作進行中的樣子(步驟4到5是花瓣摺疊的示範。)

6 摺疊動作完成。現在，在後方的紙翼重複剛剛所有的動作。

7 這是鳥形基底完成的樣子，但通常兩個上方紙端會摺下來。

8 典型的鳥形基底形狀成形了。

多樣形式基底
（Multiform base）

就只是隨意摺摺疊疊已有的摺紋，
多樣形式基底就可以做出許多簡單
的圖案。多樣形式基底也叫作風車
坊，理由不言可喻！這裏介紹了兩
種製作多樣形式基底的方法。使用
第一種方法的人必須非常細心，同
時預先把所需要的摺紋都先做好；
第二種方法就比較隨個人喜好。就
用你最喜歡的方法摺疊吧！

方法一

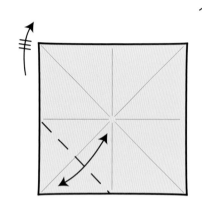
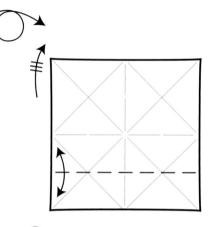

1 拿一張正方形紙，兩道對角線與兩邊
對摺的摺紋都已做好。把每一個紙角
向中心對齊摺疊。（留意此處所使用
的重疊箭號。）

2 將每一邊往中心對齊摺疊，留下
摺紋後，打開。

方法二

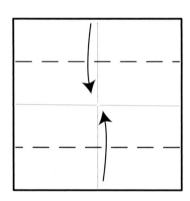

1 拿一張正方形紙，兩邊分別對摺
後打開。再將相對的兩邊往中心
對齊摺疊。

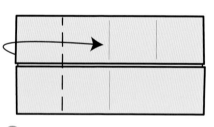

2 把左側紙邊朝中心對齊摺疊。

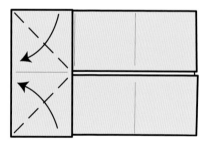

3 依圖所示將兩紙角向左方紙邊的
中心對齊摺疊。

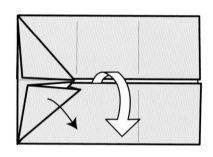

4 小心地將圖中所標示紙角的兩
層紙分開，將下層紙張輕輕拉
出來。必須讓紙張能夠很輕易
地再摺回去。這應該是一個
很自然的動作，千萬不要硬扯
紙張。

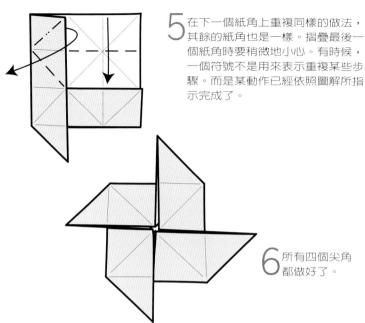

5 在下一個紙角上重複同樣的做法，其餘的紙角也是一樣。摺疊最後一個紙角時要稍微地小心。有時候，一個符號不是用來表示重複某些步驟。而是某動作已經依照圖解所指示完成了。

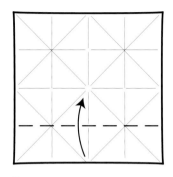

3 將某一邊再一次摺向中心。

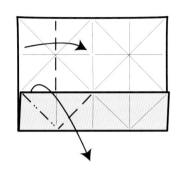

4 利用圖中所標示的摺紋做一個尖角。

6 所有四個尖角都做好了。

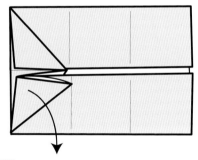

5 現在你可以把紙翼往下擴展。在左上方紙角重複同樣的動作，然後在紙張右半部重複所有的步驟。

6 完成了一個紙角。在其他的紙角重複步驟4和5。

自我挑戰

有一個還不錯的方法，那就是：利用烤薄餅式摺疊先做好多樣形式基底來預備著──你想到了嗎？

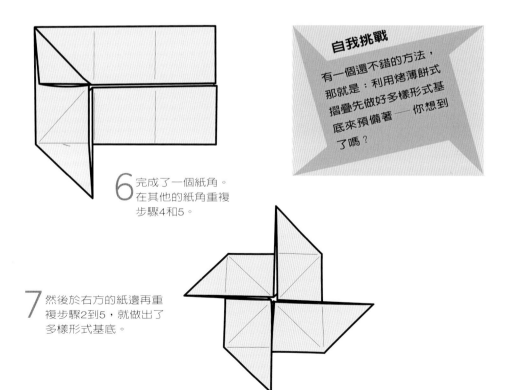

7 然後於右方的紙邊再重複步驟2到5，就做出了多樣形式基底。

不同於傳統的基底

大部分的摺紙都會使用到**90度**、**45度**及**22.5度**的幾何學。只要透過一些巧妙的摺紙技法，要做出**60度**角（進而做出**30度**和**15度**角），其實也很簡單。這樣就不必受限於傳統的基底，且更有可能摺疊出全新的圖案。

摺疊60度角　**方法一**

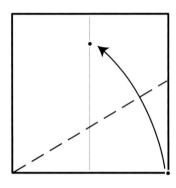

1 　將一張正方形紙齊邊對摺。然後從左下紙角著手做出摺紋，將右下紙角往圖中標示垂直摺紋上的一點對齊摺疊。

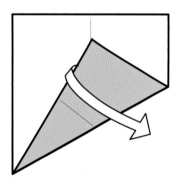

2 　摺好後應該像這個樣子。現在，再把它打開。

3 　這樣就把左下紙角分割成30度和60度角。

摺疊60度角　**方法二**

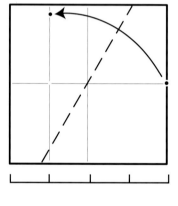

1 　將一張正方形兩邊分別對摺，之後，加進一道四分之一的垂直摺紋。通過紙張的中心而超越水平摺紋，讓這道摺痕的右端停在四分之一垂直摺紋的某處。

2 　摺疊後應該像這個樣子。

3 　此時，30度和60度角就位於紙張中心位置。

將正方形紙劃分成三等份　**方法一**

1 拿一張正方形紙，摺疊成一半。將右下紙角往上方中央對齊摺疊。

2 摺完後應該是這個樣子。現在，把紙張翻過來。

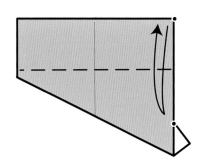

3 將右上紙角往兩原紙邊相交處對齊摺疊。

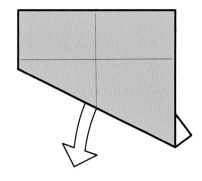

4 從紙張下方將紙層打開。

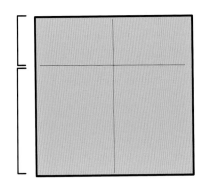

5 這樣就將紙邊劃分三分之一和三分之二等份了。

將正方形紙劃分成三等份　**方法二**

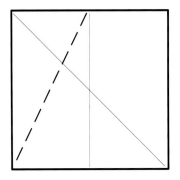

1 拿一張正方形紙，加進一到垂直的二分之一等份摺紋與一道對角線。然後再紙張的左半邊摺出一道斜行線。

2 從兩道斜行線交叉處，往下方紙邊做一道垂直摺紋。如此就將下端的紙邊劃分為：三分之一與三分之二兩部份了。

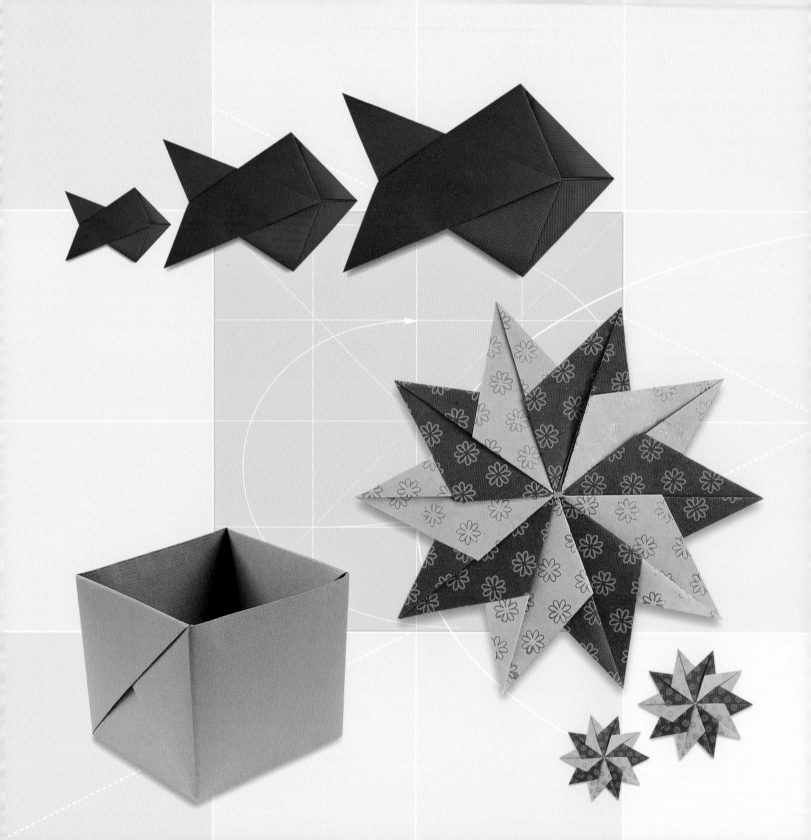

入門技法

　　本章節所提供經過仔細挑選的圖樣，將一一介紹關於摺疊簡單模型所必須知道的符號和動作。同時也將展示你所能摺疊的豐富題材中的一小部分。為了能從這本書中汲取最大的收穫，在準備挑戰任何更繁複花俏的作品前，你必須先熟練本章節中摺製各項作品的技法！

水中炸彈魚

由各設計家所設計

8個步驟

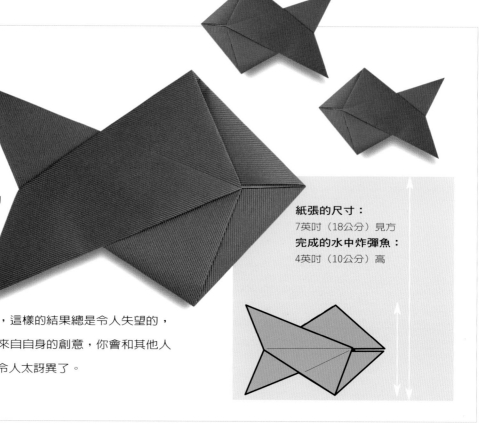

　　只要多加一個摺紋，不怎麼高雅的水中炸彈基底就可以變成一尾天使魚。再多兩道摺疊動作，它就又變成傳統的游魚。這些都是人們藉由玩弄紙張、尋找有條理的方法、運用想像力等方式所發現可摺製出的各類型圖案。隨著成千上萬摺紙家的出現，有可能好幾個人都發現相同圖案的情形，這也就不足為奇了。如果發現自己嘔心瀝血的創作並不如想像中那樣獨特，這樣的結果總是令人失望的，但你不該因此而過於沮喪。只要知道，概念來自自身的創意，你會和其他人運用類似的方法摺出圖案的情形，也就不會令人太訝異了。

紙張的尺寸：
7英吋（18公分）見方
完成的水中炸彈魚：
4英吋（10公分）高

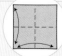
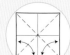
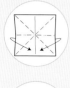
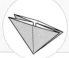

關於摺製水中炸彈魚基底的一些提醒

1. 將正方形紙對摺兩次。
2. 紙面翻過來並多加兩道對角線。
3. 利用現有的摺紋再摺一次。
4. 完成。

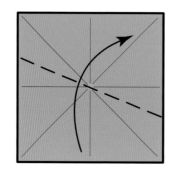

1 先拿出一個水中炸彈基底（請參考左欄方框中的做法），將有顏色的一面朝外摺疊。打開後，翻到有顏色的一面。做一個經過正方形中央的摺疊，稍做手腳，以便讓下方的垂直摺紋與右上方的對角摺紋對齊。

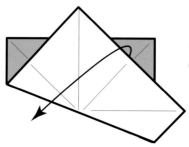

2 這就是摺完的樣子。接著，再將紙張打開。

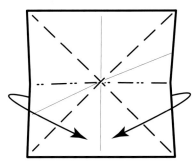

3 重新做一個水中炸彈基底。

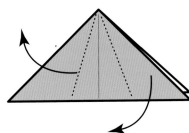

4 將上層的三角形往右並向上旋轉,同時下層的紙張保持不動。要利用步驟一所做的摺紋進行摺疊。

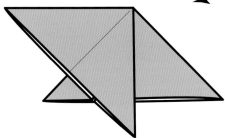

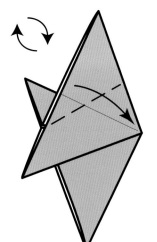

5 這就是成品,一隻簡單、優雅的天使魚。

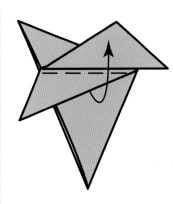

6 繼續,將大面的上層紙翼向右摺疊,好讓它沿原紙邊橫向打摺後蓋過魚的鼻子。

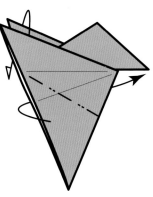

7 然後在同一面紙翼將尾巴的魚鰭向上摺疊。在下方的紙翼重覆最後兩個動作。

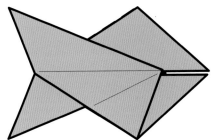

8 這就是完成的水中炸彈魚。

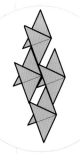

摺紙家的建議

在一張較大的紙面上,將幾隻魚排在一起,就可以形成一幅有趣的圖案。這裏所展示的是一組天使魚,以及水中炸彈魚兩兩前後相疊合的拼貼圖。

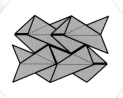

「咚咚骨牌」(Tarumpty Tum Tum)

席愛羅 竹川（Siero Takekawa）設計
9個步驟

　　這是簡易摺紙圖案的日本宗師竹川摺製的圖案。如果穩住一端，讓較重的一邊朝上，將它翻倒時，它就會跌個倒栽蔥。你可以玩一個摺紙遊戲，讓朋友看看這個模型是怎麼翻倒的，然後要他們也動手試試。技巧就在於將較輕的一邊朝上：它不會以這樣的位置翻倒，只有觀察入微的人才能領略其中奧妙。

（編按：「咚咚骨牌」原文為幼兒語之狀聲詞）

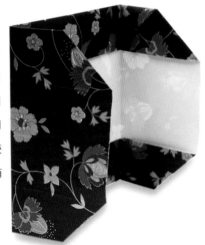

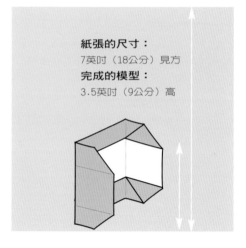

紙張的尺寸：
7英吋（18公分）見方
完成的模型：
3.5英吋（9公分）高

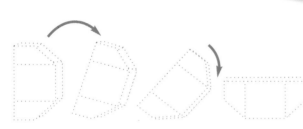

1 拿一張正方形紙。從上往下對摺後，打開。

2 將上方往中心對齊摺疊，留下摺紋後掀開。

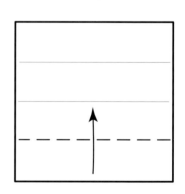

3 將下方往中心對齊摺疊後，留在原處。

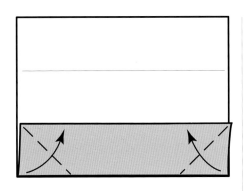

4 把兩紙角沿有顏色的原紙邊對
齊摺疊。

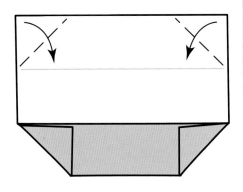

5 原紙張的兩紙角也重複同樣的
動作,對齊摺紋摺疊。

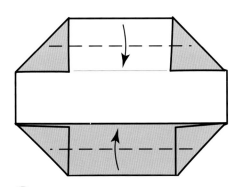

6 將上方與下方的部分分別對摺
成一半。將紙角握在原位,以
免摺疊時跑掉。

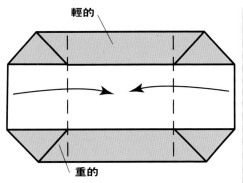

輕的

重的

7 多了一層紙而成為較重的一邊,此
處做了符號。將兩端的紙往中心摺
疊。你現在是在看不見的紙張上摺
疊,在真正紙上作業時,就能知道
紙張在何處能自然地翻摺。

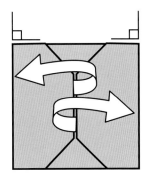

8 依照正確的箭頭方向從中心打
開兩邊的紙翼。

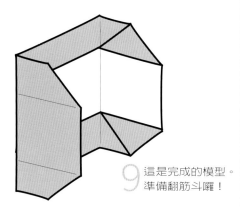

9 這是完成的模型。
準備翻筋斗囉!

自我挑戰

在摺紙藝術上,有個仍在繼續
發展中的「咚咚骨牌」挑戰。
模型都已排好,因此一個會敲
到另一個。這個目標是要測出
單一的推擠所能弄倒的最大數
目。目前的世界紀錄是123
個。你可以推翻這個記錄嗎?
記住,推倒一次,可以換得
接下來兩次的先發權。

你來玩

重的一邊

在你示範翻筋斗時,
要確定較重的一邊位
於上方。

他們來玩

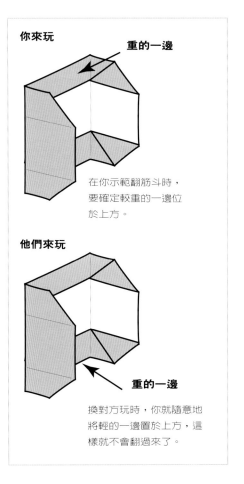

重的一邊

換對方玩時,你就隨意地
將輕的一邊置於上方,這
樣就不會翻過來了。

印刷工之帽

傳統樣式

11個步驟

　　擁有實用功能的摺紙圖案並不多。這頂帽子正是其中之一，印刷工用這樣的帽子來遮擋墨已是行之有年了。它可以用最大的長方形來摺製，但用報紙做這樣的帽子效果特別好，因為報紙的大小可以適合多數人的頭型。只要在步驟五上做些改變，就可以調整帽子的尺寸。

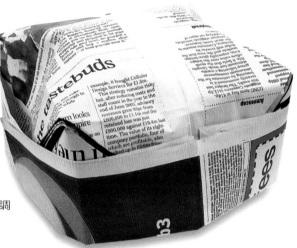

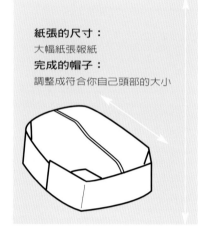

紙張的尺寸：
大幅紙張報紙
完成的帽子：
調整成符合你自己頭部的大小

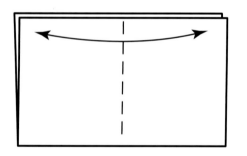

1 拿一張兩大頁的報紙（或其他的紙張）對摺。將較短的兩邊摺起來，留下摺紋後，打開。

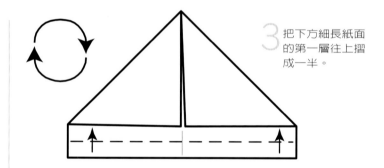

3 把下方細長紙面的第一層往上摺成一半。

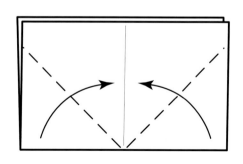

2 將左右兩半張的下端（摺過的）紙邊向中心對齊摺疊。

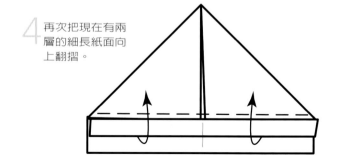

4 再次把現在有兩層的細長紙面向上翻摺。

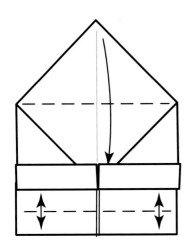

5 將紙面翻過來，把兩邊向中心摺疊。
（頭型如果較大，摺幅就小一點。）

6 把上方的三角形往下摺，塞到薄層的後面。再把最下方細長紙面摺成一半。

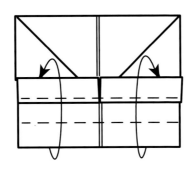

7 將細長紙面往上摺，塞進袋袋裏。

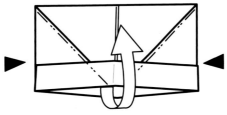

8 你可以把在這個步驟完成的部分，當作一頂軍人的制帽。將下端往兩邊不同的方向打開，然後壓平兩面。

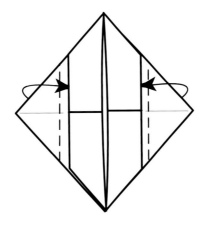

9 如果繼續按壓，紙張就被壓平成一個正方形。把兩邊的紙翼塞進袋袋裏。

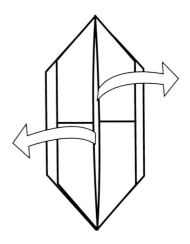

10 將紙張從裏面打開，然後做出帽子的外型。

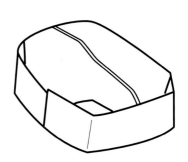

11 印刷工的帽子此時就大功告成，準備戴上吧。

摺紙家的建議

如果你的頭特別大，可能需要把兩張報紙接起來使用！只要多加練習，就可以任意調整大小，做出各種尺寸的帽子。

搖晃的修女

傳統樣式

7個步驟

　　有些摺紙家偏愛用圓形紙（circular paper）來摺疊。圓形紙看起來好像沒有什麼角度，但只要你摺疊一個圓形相對的四邊，正方形就會跑出來。然而，這樣的想法只針對在某些方面利用圓形弧度而摺製簡單的圖案。在此條件下設計出的圖案也是一個動態圖樣（換句話說，它不只是一個靜態的模型，還可以做一些動作。）

紙張的尺寸：
7英吋（18公分）見方
完成的修女：
5英吋（13公分）高

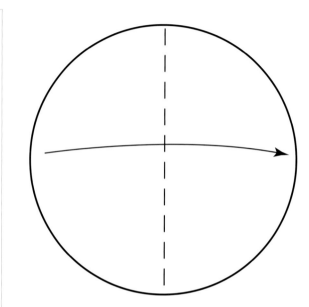

關於外反摺的一些提醒

1. 預摺紙張。
2. 打開兩邊，將內部的一點翻出來。
3. 完成。

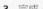

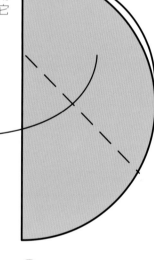

1 拿一張圓形紙（比較理想的是，紙張的一面是黑色，另一面則為白色），然後把它摺成一半。

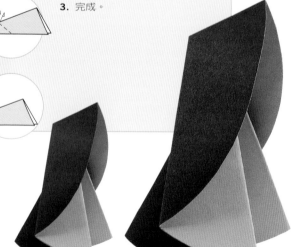

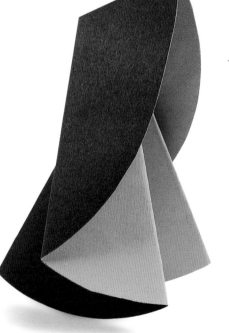

2 將紙張兩面向圖中所示方向摺疊。

3 再把一個部分摺回來,做成下一個圖解的樣子。

5 利用剛剛所做的下方兩個摺紋做一個外反摺(請參見左頁提醒方框中的做法)。

4 將上兩個動作所做的紙面打開。

6 再利用另一個摺紋做第二個反摺。

7 這就是完成的修女,可以開始搖晃了。

自我挑戰

你可以用一張圓形紙設計出一個簡單的樣式嗎?記住,如果做了太多摺紋,紙張就會變成另一個正方形。你的圖案需要利用到紙上弧形的曲邊。

布瀨式盒子

由布瀨友子（Tomoko Fuse）設計

10個步驟

當布瀨友子向大家引介她用數張紙即出現盒型的系統方法時，在摺紙界掀起一個小小的革命。這些看起來有無數鋪面的迷人容器（常附有大小合適的蓋子），每個容器都有三面、四面、五面、六面、八面或十二面不等，證明了布瀨友子確是一位重要而具有創意的摺紙家。這裏展出的這個盒子，是布瀨所創造的盒型中最簡單的其中一種，也是既經濟又有效率的上乘作品。盒子做到最後階段時，也許你會覺得需要多一雙手，但模型就是剛剛好可以完成。你必須準備四張正方形紙，每一種顏色有兩張紙（或是四張不同顏色的紙）。

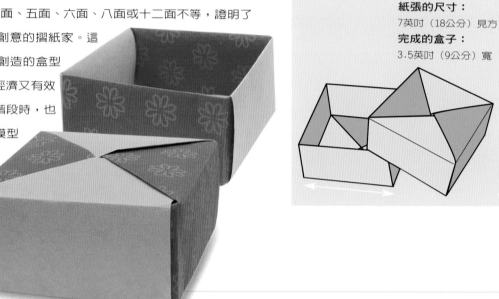

紙張的尺寸：
7英吋（18公分）見方
完成的盒子：
3.5英吋（9公分）寬

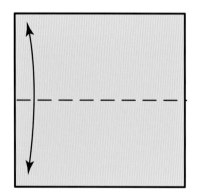

1 拿一張正方形紙，淺色面朝上，然後摺成一半。

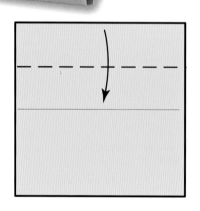

2 將最上方紙邊向中心摺疊。之後把紙張翻面。

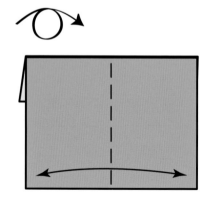

3 將兩邊對摺成一半，留下摺紋後，打開，再把紙面翻過來。

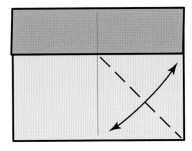

4 摺出右下方的對角線後，
打開紙張。

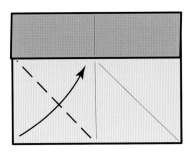

5 將左下角向中心對齊摺疊。

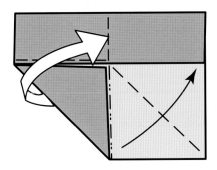

6 如圖所示，利用摺紋將紙張摺成
一個三度空間立體狀。你需要捏
緊中心上方的三分之一處，以便
摺出一個山谷。

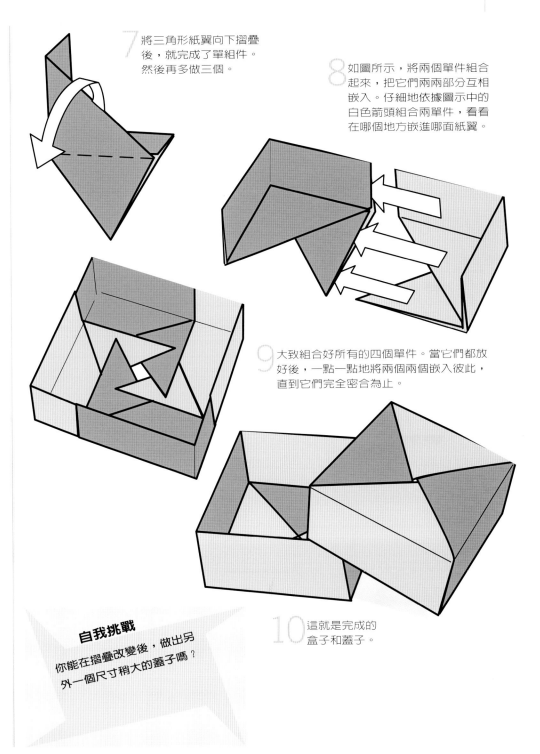

7 將三角形紙翼向下摺疊
後，就完成了單組件。
然後再多做三個。

8 如圖所示，將兩個單件組合
起來，把它們兩兩部分互相
嵌入。仔細地依據圖示中的
白色箭頭組合兩單件，看看
在哪個地方嵌進哪面紙翼。

9 大致組合好所有的四個單件。當它們都放
好後，一點一點地將兩個兩個嵌入彼此，
直到它們完全密合為止。

自我挑戰
你能在摺疊改變後，做出另
外一個尺寸稍大的蓋子嗎？

10 這就是完成的
盒子和蓋子。

貝奇式盒子

由吉瑟普·貝奇（Giuseppi Baggi）設計
11個步驟

貝奇是美國60年代早期相當富有創意的摺紙家。這裏所介紹的，是他典型的圖案中的一種，簡單大方但卻非常實用的盒子。你幾乎可以使用任何一種比例的長方形來摺製，同時也可以從上下垂放的矩形或左右橫擺的正方形開始動手摺疊。

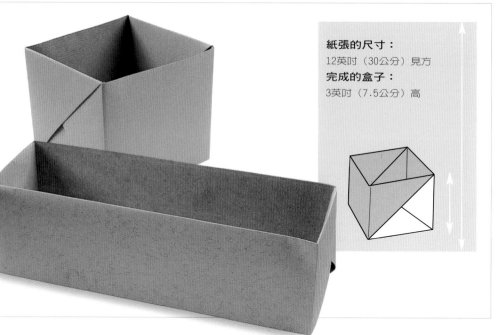

紙張的尺寸：
12英吋（30公分）見方
完成的盒子：
3英吋（7.5公分）高

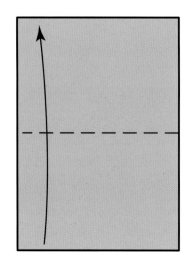

1 拿出一張長方形紙，將下方短紙邊向上方紙邊對齊摺疊。

2 將上層原紙邊往下方紙邊對摺後，留下摺紋打開。後方一層紙也重複同樣動作，然後從下面拉出打開，跑出整個長方形的背面。

3 將下方兩角向第一道水平線對齊摺疊。翻過紙面。

4 以左下角為準，做一個垂直摺紋。右側也重複同樣的動作。

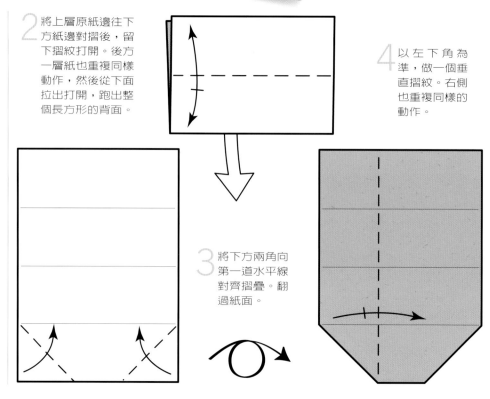

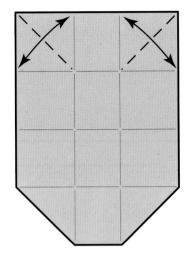

5 在上方兩角摺出兩道對角線。

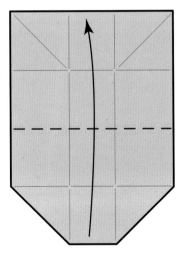

6 利用已有的摺紋，將紙張往上摺疊成一半。

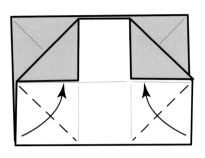

7 再摺疊左右下方（有兩層紙張的厚度）紙角。

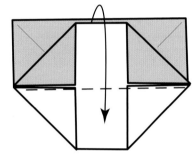

8 將上方紙翼摺下來蓋住兩紙角。

9 輕輕地將上方紙邊提起來，打開模型後使其成三度空間立體狀。

自我挑戰

如果一開始是用一張正方形紙照著這個順序做，你會做出什麼？如果比例改變後，還可以做出盒子，你知道是為什麼嗎？

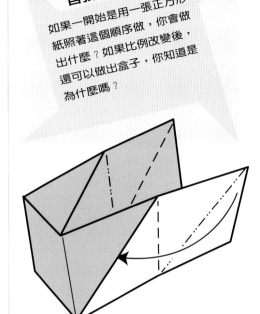

10 利用現有摺紋，小心地將紙角塞進袋中。

11 這就是完成的盒子。如果要做矩形狀的盒子，一開始的紙張就先轉個九十度，然後接下來就按照同樣的步驟。

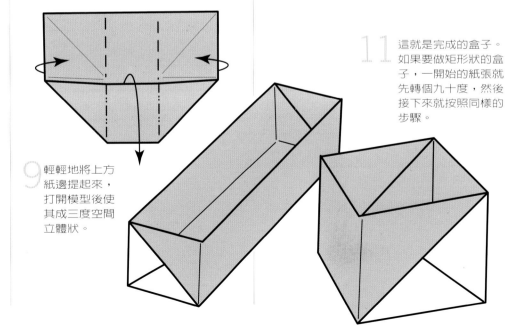

蚱蜢

由蓋・葛洛斯（Gay Gross）設計
5個步驟

　　簡單的動態圖樣（action models）可能比複雜的動態圖案更難做。要捕捉一個有生命實物的外型和它的動作，需要對大自然和摺紙藝術兩者有著真實的感受。這個圖形最好是用脆而硬的紙張來摺製，那麼你就可以在不破壞圖形的情況下，輕輕地敲拍它使其彈跳起來。

紙張的尺寸：
7英吋（18公分）見方
完成的蚱蜢：
6.5英吋（16.5公分）長

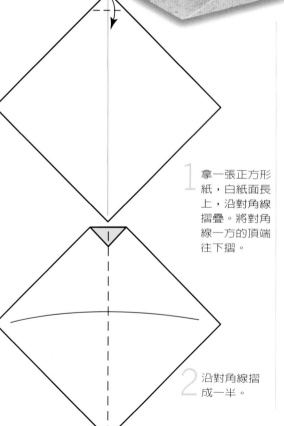

1 拿一張正方形紙，白紙面長上，沿對角線摺疊。將對角線一方的頂端往下摺。

2 沿對角線摺成一半。

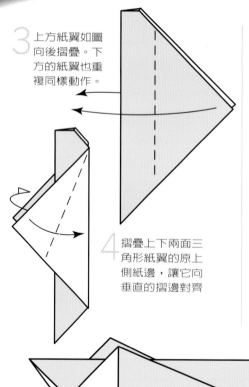

3 上方紙翼如圖向後摺疊。下方的紙翼也重複同樣動作。

4 摺疊上下兩面三角形紙翼的原上側紙邊，讓它向垂直的摺邊對齊

5 此時蚱蜢可以準備活動了。在尾端輕拍，好讓它跳起來。你需要多加練習，蚱蜢才能跳得更漂亮。

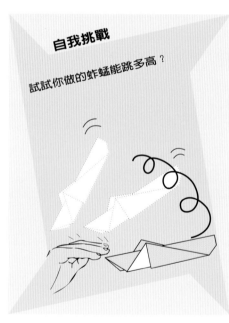

自我挑戰

試試你做的蚱蜢能跳多高？

航行於地平線上

由尼克 · 羅賓森（Nick Robinson）設計
6個步驟

　　這是摺紙藝術中，幾乎尚未被發現的一塊領域，它運用兩種顏色的摺紙專用紙來描繪一個畫面。此處是要表達暮色中，一艘帆船的影子出現在地平線上的景象。

紙張的尺寸：
7英吋（18公分）見方
完成的畫面：
3英吋（7.5公分）高

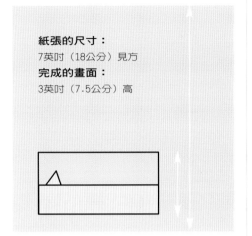

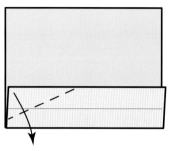

3 將一個紙角往下摺（特別注意開始和結束的兩點）。

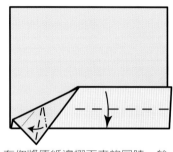

4 在你將原紙邊摺下來的同時，於紙翼一端做一個摺痕（請參見左下角提醒方框中的做法）。

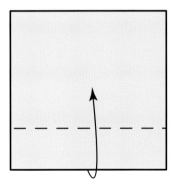

1 將四分之一等份的紙面摺上來。

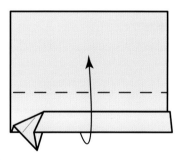

5 再把紙張往上摺疊三分之一等份。

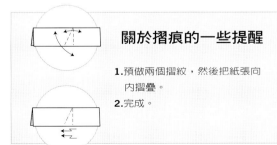

關於摺痕的一些提醒

1.預做兩個摺紋，然後把紙張向內摺疊。
2.完成。

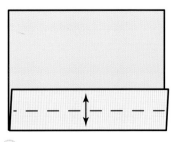

2 再把這面紙翼摺成一半。

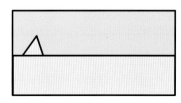

6 這就是完成後的畫面。

峭岩絕壁

由湯尼 · 歐黑耳
（Tony O'Hare）設計
7個步驟

　　這是對比色摺紙技法的另一個實例，這回是由威爾須曼 · 歐黑耳（Welshman O'Hare）創作，他是斷崖和海灘這類海岸風光摺紙技法的發明人。

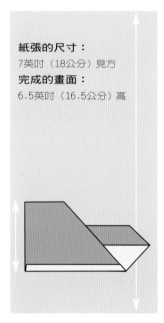

紙張的尺寸：
7英吋（18公分）見方
完成的畫面：
6.5英吋（16.5公分）高

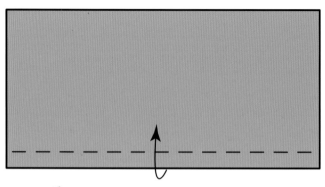

1 拿一張2比1的長方形紙（這張長方形紙長度為寬度的兩倍），深色面朝上。在底部紙邊摺一細長條狀。

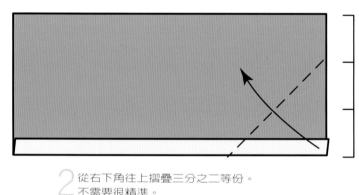

2 從右下角往上摺疊三分之二等份。不需要很精準。

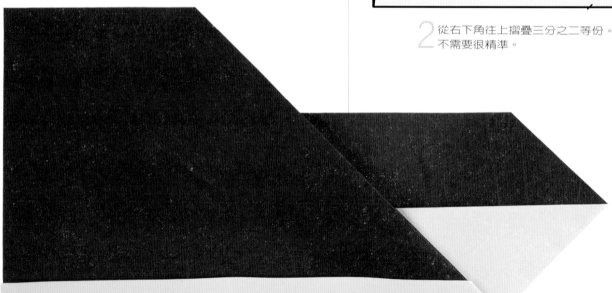

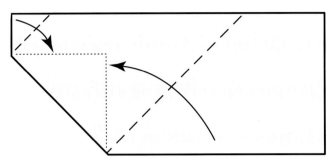

3 將紙面翻過來。將下方與原來的左側紙緣,朝看不見的紙邊(在紙張底下)分別對齊摺疊。

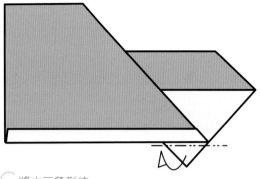

6 將小三角形往後摺疊。

4 這就是摺完後的樣子。再把紙面翻過來。

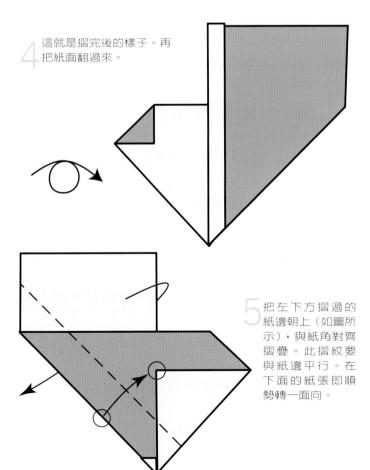

5 把左下方摺過的紙邊朝上(如圖所示),與紙角對齊摺疊。此摺紋要與紙邊平行。在下面的紙張即順勢轉一面向。

7 完成的同時,不妨讚嘆一番吧!

自我挑戰

這類型圖案的可能性多不可勝數。把實物分解成簡單的輪廓,然後用不同顏色的紙張來摺製。試做一個有著一大片海灘的圖案。

光碟套

傳統設計

10個步驟

　　這是一個極復古的日本款式，即眾所皆知的包包（tato）或手提包。傳統上，它是用來放錢或是小禮物的，這個模型則很適合當作裝光碟或影碟的套子；你可以在摺疊步驟7之前，先把光碟或影碟放進去。

關於劃分一個正方形成三等份的一些提醒

這裏提供第三個找出三等份的方法。把這個方法與35頁介紹的另外兩種方法比較看看。

1. 兩條斜行線摺紋交叉的地方做一個第三點的記號。

2. 以右下角為準，將左下角往上摺疊而和二分之一垂直摺紋相接。留下最上圖中所指示的摺紋後打開。

3. 將右下角往上摺疊而與剛產生的摺紋相接。這就是一個三分之一等份。

紙張的尺寸：
15英吋（38公分）見方
完成的光碟套：
7英吋（19公分）見方

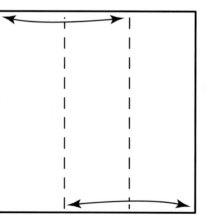

1 攤開一張正方形紙，白紙面朝上。如果要能裝進一張光碟，要摺製的光碟套應該要有15英吋見方（38公分）。將紙張的一面劃分成三等份（參考右上方提醒方框中的做法）。

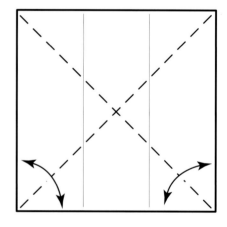

2 加入兩道對角線摺紋。

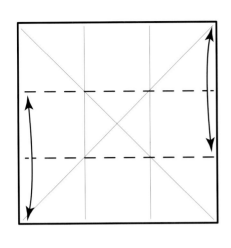

3 現在再加入另兩道水平的三等份摺紋。

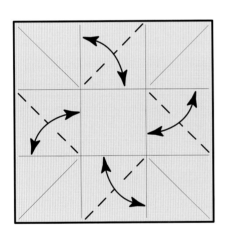

4 將紙面翻過來，摺出如圖所示的小谷型摺紋。

5 再把紙張翻到白色紙面，然後開始做圖中所顯示的摺疊動作，所有摺紋都已預先摺好。

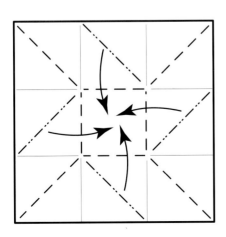

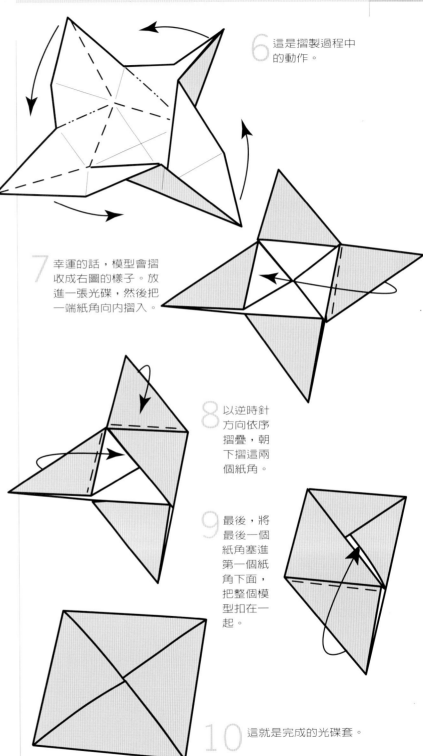

6 這是摺製過程中的動作。

7 幸運的話，模型會摺收成右圖的樣子。放進一張光碟，然後把一端紙角向內摺入。

8 以逆時針方向依序摺疊，朝下摺這兩個紙角。

9 最後，將最後一個紙角塞進第一個紙角下面，把整個模型扣在一起。

10 這就是完成的光碟套。

量升盒

傳統設計

10個步驟

　　量升盒是傳統的日本木製盒，用來量米、豆子，或是為其他測量目的而製作。有許多各樣式的木製盒可以買得到。只要依照一定的步驟、簡單而條理分明的摺紋去摺疊，用紙張摺製的量盒造型依然十分優雅。做出來的成品是很好用的容器，本身就已密合成一體，從各種角度來看，它實在是傳統日本摺紙的代表。

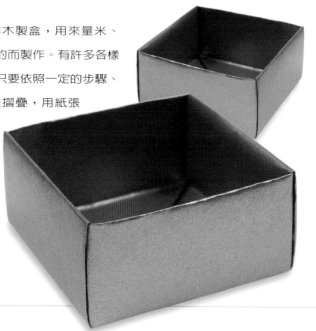

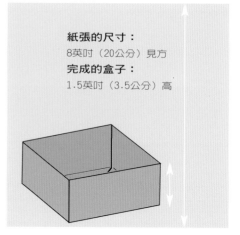

紙張的尺寸：
8英吋（20公分）見方
完成的盒子：
1.5英吋（3.5公分）高

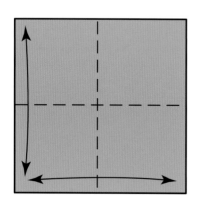

1 拿一張正方形紙，有顏色的那一面朝上。兩邊各摺疊成一半。

2 將紙張翻過來，將四個紙角往中心對齊摺疊（向中心對齊摺疊的技法稱之為「烤薄餅」）。

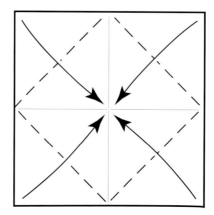

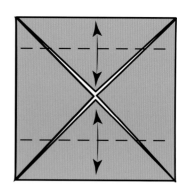

3 把上下兩邊對齊中心摺疊後，留下摺紋，然後再打開。

4 將上下兩面紙翼掀開。

5 再把左右兩邊向中心對齊
摺疊，同樣在留下摺紋之
後，再打開。

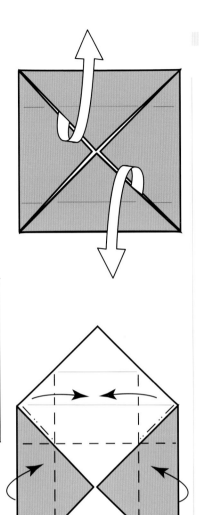

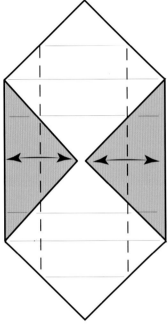

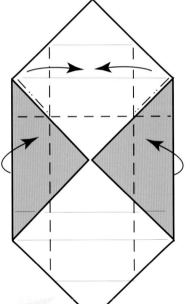

6 仔細照著這些摺紋再重摺一
次紙邊，將離你最遠的紙角
朝自己的方向摺過來。

摺紙家的建議
調整步驟3和5的摺紋大
小，就可以做出一個合
用的蓋子。

7 將紙翼如圖示朝
盒心摺疊。

8 這是大致上的樣子。接
著，把盒子轉過來。

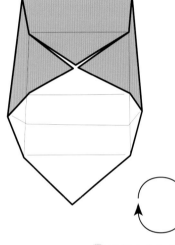

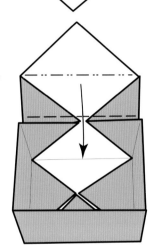

9 重複之前的前
兩個動作。

10 這就是完成的
量升盒。

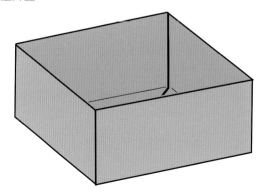

正方形拆解拼圖

由尼克・羅賓森（Nick Robinson）設計

10個步驟

　　有很多摺紙人都對魔術戲法、遊戲、以及任何種類的拼圖感到有興趣，這些摺紙方式都需要加入一些思考的。摺製拼圖的其中一種受人喜愛的方式，是將一個形狀分割成較小的個別組件，然後看看人們能不能把它們重新拼湊在一起。這就是為人所知的拆解拼圖。此處介紹的是以摺紙方式所表現的頗負盛名的拆解（法國人愛德溫・柯瑞已發明出摺製此形狀的變通方法）。

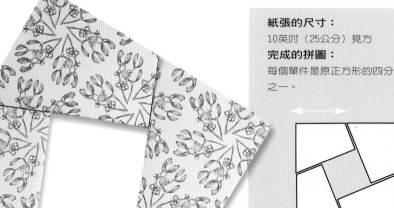

紙張的尺寸：

10英吋（25公分）見方

完成的拼圖：

每個單件是原正方形的四分之一。

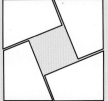

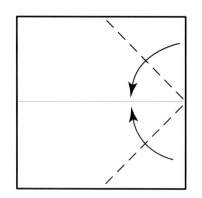

1　拿出一張正方形紙，白色紙面朝上，從上往下對摺成一半。將圖中所示的兩個紙角向中心對齊摺疊。

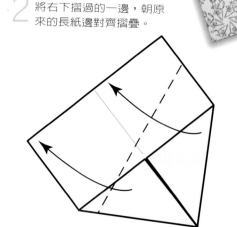

2　將右下摺過的一邊，朝原來的長紙邊對齊摺疊。

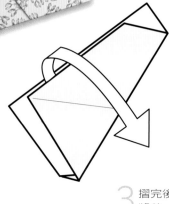

3　摺完後就像這樣。將前一個步驟所做的摺疊打開。

4 掀開右側有顏
色的紙翼。

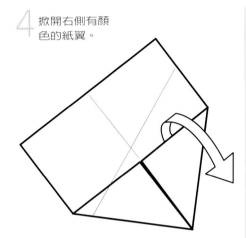

5 這裏有兩個位置要特別注意。首
先，一個紙角要向二分之一的摺
紋對齊摺疊。其次，長摺紋就原
處摺疊。圖中圈起來的地方表示
參考點。在做這個摺疊前，先仔
細地看看下一個圖解。

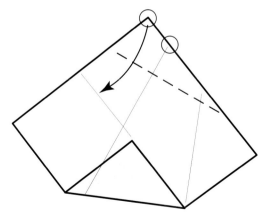

6 依原有摺紋重新摺
疊右下角。

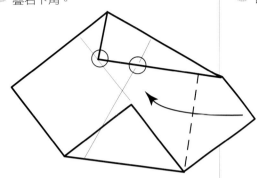

7 再一次利用有摺紋將
下半部摺蓋過來。將
紙張的兩層互扣好讓
兩面紙翼合在一起。

互扣層

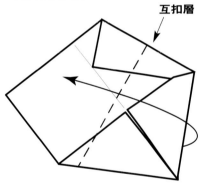

8 將白紙面的狹長紙面
摺上來，塞進上層的
紙翼下方。在末端將
紙層互扣住。

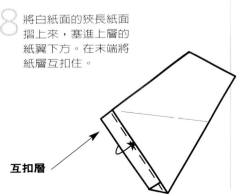

互扣層

9 單組件就這樣完成了。總共需要做
四個這樣的單組件。

10 這裏所介紹的，是利用這些單件
組合成一個正方形的其中一種方
式，但還有另外一種方法。你甚
至也可以把中間的這個正方形空
白處算作組成一個正方形的第三
種方式。

自我挑戰

你能找到一個新的摺疊順
序來做出這個圖案嗎？但
用新方法完成的形狀要比
這裏所介紹的圖案還大，
而且使用的正方形紙張尺
寸必須一樣。

矩形拆解拼圖

由尼克‧羅賓森（Nick Robinson）設計

9個步驟

　　這些拆解拼圖的形狀其實非常簡單，而且摺製起來也不難。這個圖案的挑戰在於利用有效率的摺疊順序，將它拼湊成形，同時也維持每個單件俐落整齊，而且兩兩拼湊一塊兒的紙張能固定一起。當你覺得點子用罄時，就拿出一張正方形紙，你可以因此而研究出一個矩形的可能性。本書作者在與摺紙的同好夥伴大衛‧米奇爾（David Mitchell）一連串的「摺紙交流」之後，創造了這個圖案。大衛‧米奇爾是一位對優雅的幾何摺疊極為熱衷的摺紙家。

紙張的尺寸：
10英吋（25公分）見方
完成的拼圖：
每個單件是原矩形的四分之一。

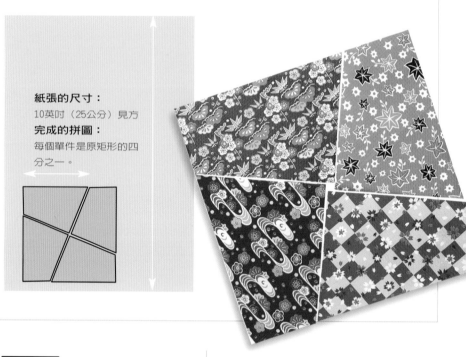

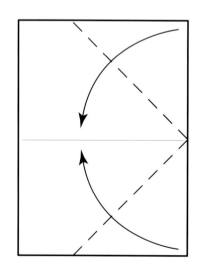

1　拿一張長方形紙，上下對摺。將上下兩邊各一端的紙角向中心對齊摺疊。

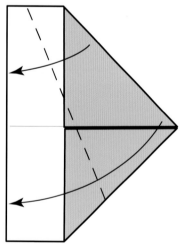

2　將上方摺過的一邊，沿原垂直紙邊對齊摺疊。

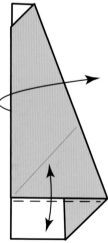

3　沿下方摺過的紙邊摺疊，然後將紙張打開成步驟2的樣子。

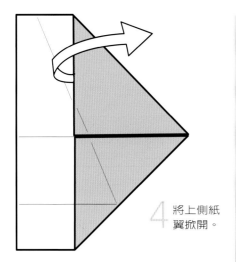

4 將上側紙翼掀開。

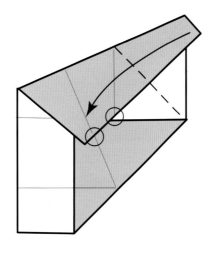

6 摺疊後大體上就是這樣。如圖依現有摺紋將紙翼摺蓋過來。

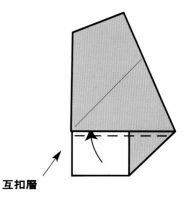

互扣層

8 將下方紙翼塞進去,就你能做的互扣兩面紙層。

互扣層

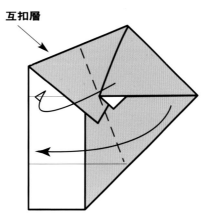

7 再次利用現有摺紋將右半部摺蓋過來。互扣紙張上下兩層,好讓紙張合在一起。

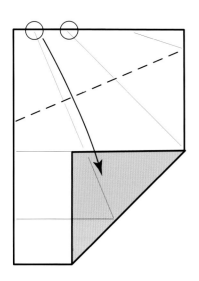

5 特別注意圖中圈起來的參考點,先查看下一個圖解中參考點經摺疊後的位置。然後沿著它本身的長度,向紙背往下摺疊上圖中最長的那道摺紋,直到碰觸到參考點。

9 單件就完成了。這個分解拼圖和正方形樣式的圖案是同樣的拼湊手法。下面所提供的即是另一種變通之道。

摺紙家的建議

義大利人帕斯克拉·多瑞歐 (Pasquale D'Auria) 對於在一個圈限了的位置上,用長紙條或橡皮筋聯結單件的圖案,有著極高明的概念。這個圖案將裏部翻出來,然後在一裏一外兩者的摺疊間交互變化。你可以把橡皮筋藏在紙裏面。

經過窗戶的長頸鹿

由尼克‧羅賓森（Nick Robinson）設計
7個步驟

　　摺紙藝術不僅記錄了透過摺疊所
表現的幽默，而且這裏還有一個少見的
例外。它是一個用紙張來表達出有名的
「視覺上的詼諧」（visual jokes）。很快
地把圖案摺好，然後向你的朋友挑戰，
看他們能不能想得出來這是什麼。（藉
由改變脖子的尺寸，你還可以改成一個
「經過窗戶的雷龍」！）

紙張的尺寸：
10英吋（25公分）見方
完成的樣本：
5英吋（13公分）高

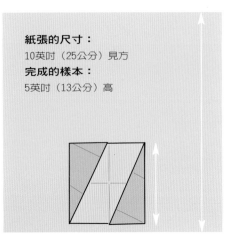

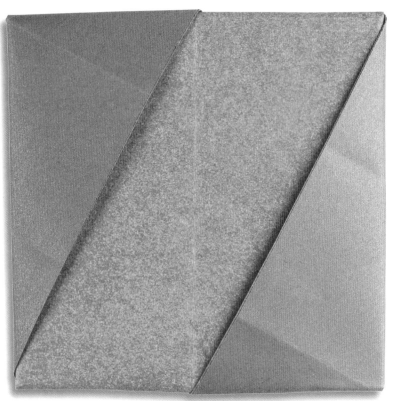

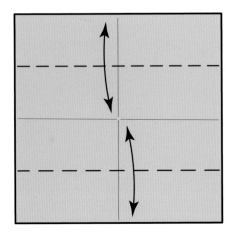

1 拿出一張正方形紙，上下左右都各摺
　成一半。再上下加進兩道四分之一的
　摺痕。

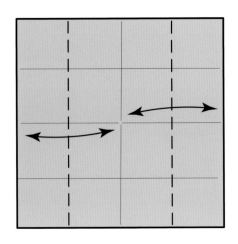

2 此外，在左右兩側也加入兩道四分之
　一的摺痕，然後把紙面翻過來。

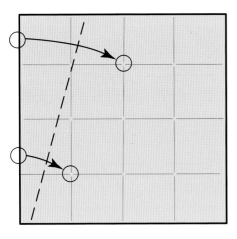

3 將左邊原紙緣沿著圖上的兩個參考
點摺過來。做這些動作並不難,而
這麼做只為了有助於做出脖子平行
的兩側。

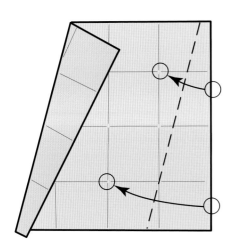

4 在右邊原紙緣重覆以上同樣的
動作。

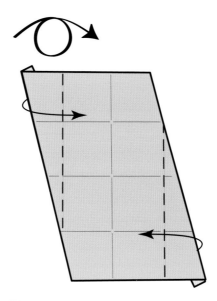

5 將紙面翻過來。兩側沿著垂直的四
分之一摺紋向內摺進來。

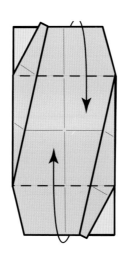

6 在水平的四分之一摺紋上重覆同
樣的動作。

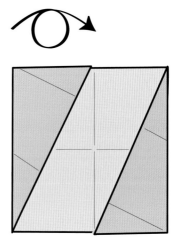

7 紙面翻過來就是
完成的幻覺。

自我挑戰

你可以想出任何類似視覺上
的詼諧,然後把它轉換在摺
紙圖案上的點子嗎?想像一
下在電話亭裏的低音喇叭?
如果你能想出類似的例子,
請寄給本書作者。

十角星星

由大衛‧寇立爾（David Collier）設計

10個步驟

　　把簡單的單件結合在一起，做成星星或花環的方法似乎多不勝數。有些荷蘭的摺紙家甚至還運用到茶包呢！但你仍應追求簡約與優雅，而這樣的原則已被廣泛地表現在來自英國的大衛‧寇立爾(David Co)晚期所做的這個星星上。

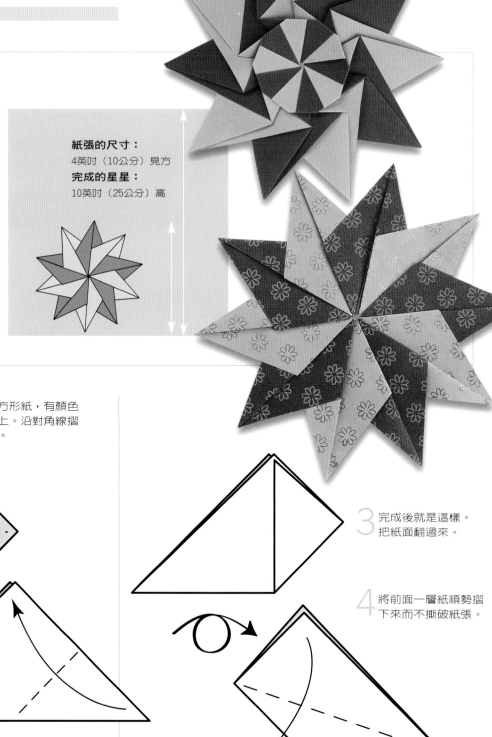

紙張的尺寸：
4英吋（10公分）見方

完成的星星：
10英吋（25公分）高

1 拿一張正方形紙，有顏色的一面朝上。沿對角線摺疊成一半。

2 將右下角往上摺，對齊頂角。

3 完成後就是這樣。把紙面翻過來。

4 將前面一層紙順勢摺下來而不撕破紙張。

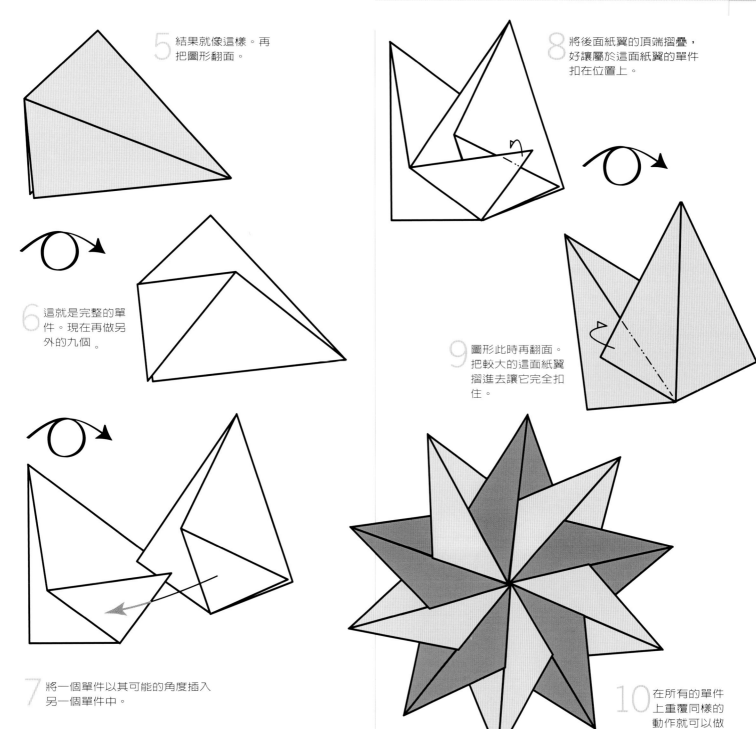

5 結果就像這樣。再
把圖形翻面。

6 這就是完整的單
件。現在再做另
外的九個。

7 將一個單件以其可能的角度插入
另一個單件中。

8 將後面紙翼的頂端摺疊，
好讓屬於這面紙翼的單件
扣在位置上。

9 圖形此時再翻面。
把較大的這面紙翼
摺進去讓它完全扣
住。

10 在所有的單件
上重覆同樣的
動作就可以做
出星星來。

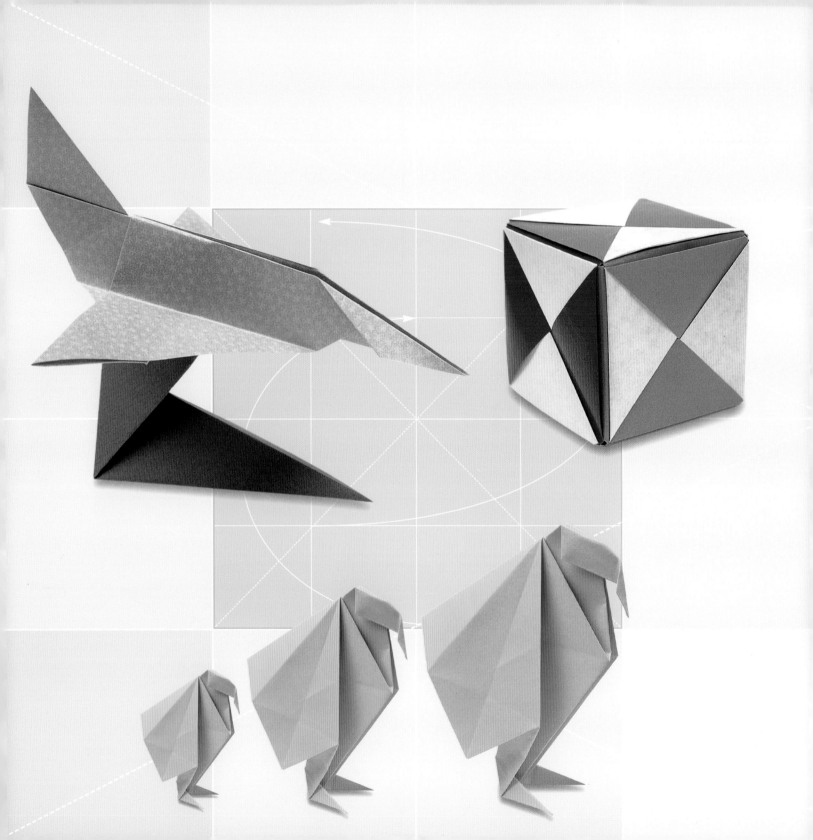

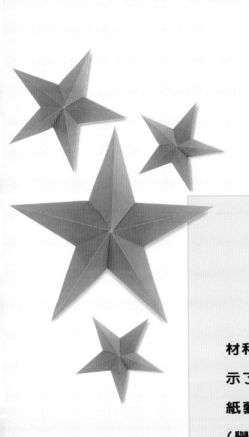

中階技法

　　本章節包含的各式圖樣都著重於幾何形的題材和其他興味十足的設計，所精挑細選的圖案展示了許多大異其趣的造型和主題，這些都屬於摺紙藝術的一部分。很多時候，看著一個立方體（舉例來說），你也許會很訝異，即便只是摺疊一個基本形狀，過程中也是充滿趣味的。答案就在問題本身──因為摺疊紙張所帶來的樂趣與端詳欣賞成品是一樣的。其中的挑戰就在於摺疊手法的俐落，以及如何摺製出完美的成品。

標準立方體

米瑟諾伯·米撒諾布（Mitsonobu Sonobe）設計

12個步驟

　　雖然只是一個基本的形狀，這個立方體對有創意的摺紙人來說，是非常具有魅力的，而這些摺紙人也常常尋求新穎的方法來設計摺製立方體。在這個立方體的外觀上，還有許多變化出其他花色的可能性，有無限的題材夠你這輩子摺疊了！就像任何一個標準的圖案一樣（所謂標準圖案就是把幾個簡單的單件組合成一個較複雜的整體），摺疊時要很精準，否則成品無法組合得很漂亮，或是看起來不怎麼好看。

紙張的尺寸：
10英吋（25公分）見方
完成的立方體：
5英吋（13公分）寬

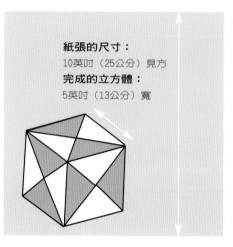

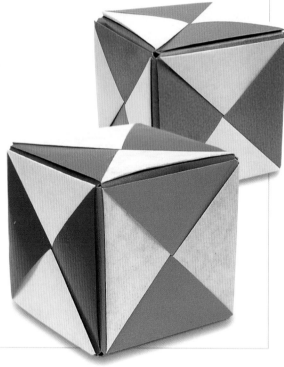

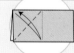

關於內側反摺的一些提醒

1.做一個前置摺疊。
2.將圖中的表示點向內推壓。
3.這就完成了內側反摺。

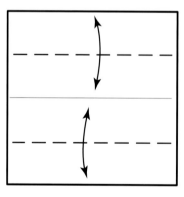

1 拿一張正方形紙，白紙面朝向你，對摺成一半。將相對的兩邊往中心摺疊，摺深一點兒，之後打開。

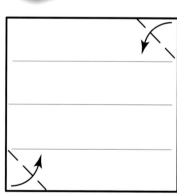

2 將相對的兩紙角向四分之一等份摺紋對齊摺疊，並在圖中留下記號。

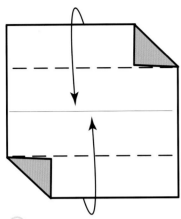

3 沿著四分之一等份摺紋
　再次摺疊。

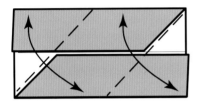

4 在圖中標示處整齊地做
　前置摺疊。

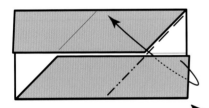

5 在標示的紙角做內反摺
　（參考左頁有關內反摺
　的做法）。

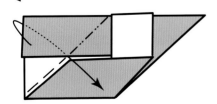

6 在斜對面的紙角上重覆
　同樣的動作。

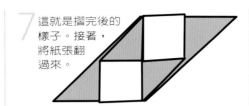

7 這就是摺完後的
　樣子。接著，
　將紙張翻
　過來。

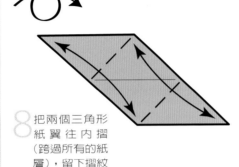

8 把兩個三角形
　紙翼往內摺
　（跨過所有的紙
　層），留下摺紋
　後，打開。

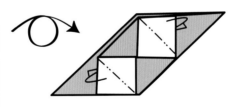

9 再一次將紙張翻過
　來，然後把外側白
　色三角形塞到下方
　的袋袋裏。

10 這就是完成的單件。
　　總共要做六個。

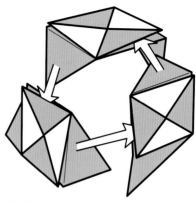

11 如圖所示，將這些單件組裝起來。
　　要確定有顏色的三角形塞到由白紙
　　翼做成的袋袋中，就如步驟九裏所
　　摺疊的一樣。將所有六個單件先大
　　致地組合，組合好後再封緊。

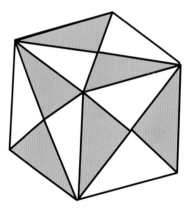

12 這就是完成的立
　　方體。

自我挑戰

你可以運用這些單件做許多
不同的多邊體。試著組裝8
個、12個、30個這樣的單
件。或許可試著組合三個單
件做出一個三角形多邊體？

開口立方體

尼克·羅賓森（Nick Robinson）設計

14個步驟

此處所介紹是摺紙藝術立方體的另一個例子，這次是方塊有一部分被削掉。就像許多幾何圖形一樣，隨著你旋轉立方體而它不同的角度——展現在眼前時，其實是非常賞心悅目的。摺製這類型的圖時，很重要的一點是，摺紙人要特別留意摺製的順序，這樣才能讓圖案本身的線條更俐落（因此所有必要的摺紋，如谷形或山形摺，都一定要摺疊正確）但仍可以很流暢並很開心地逐步完成摺疊。

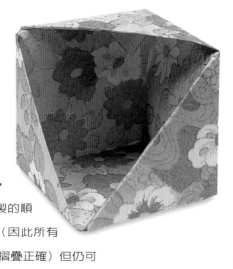

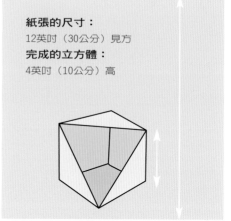

紙張的尺寸：
12英吋（30公分）見方
完成的立方體：
4英吋（10公分）高

1 拿一張正方形紙，白紙面朝上。兩邊都對摺成一半。

3 如圖所示，再加進四分之一的摺紋。

4 將紙張翻過來，同時加進一個短短的谷形摺。

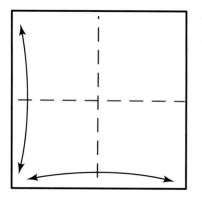

2 將兩個相鄰的紙角向中心對齊摺疊。第三個紙角也向中心對齊，摺疊後留下摺紋，然後打開。

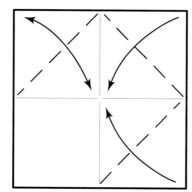

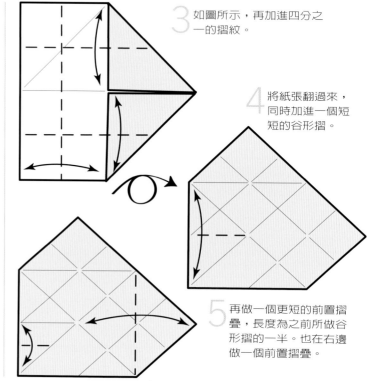

5 再做一個更短的前置摺疊，長度為之前所做谷形摺的一半。也在右邊做一個前置摺疊。

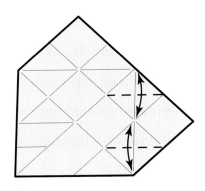

6 另外再多做兩個前置摺疊。

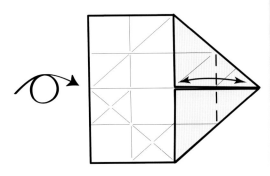

7 將紙張翻過來，然後加進最後一個前置摺疊。現在，開始摺疊。

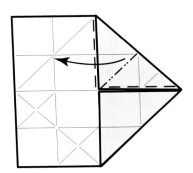

8 利用圖中所標示的摺紋，將紙張拉起來提高成三度空間立體狀。

9 做一個a摺疊，再緊接著做一個b摺疊。看看下一個圖解就知道怎麼摺疊了。

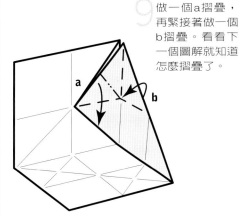

10 把上面的部分以90度方向往下摺疊。

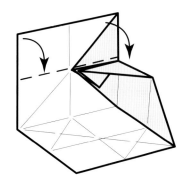

11 利用山形摺把紙張塞到右下方的紙角裏。

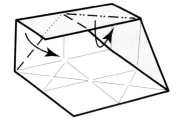

12 開口方塊幾乎完成了。開始把下方的白紙面摺立上來。

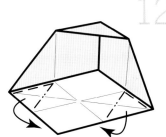

13 當你輕輕地把紙面移進裏面時，做一個水中炸彈基底。外側的紙角會摺在對角上。

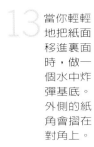

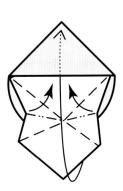

14 這就是完成的立方體了。

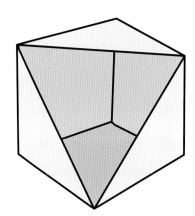

做法參考
見29頁水中炸彈基底的做法。

三角盒

尼克‧羅賓森（Nick Robinson）設計
18個步驟

　　這是一個也許外表平凡無奇、但卻包含了許多有趣的動作和技法的樣本圖式。有關摺疊的順序與最後的成品孰重孰輕的問題，在摺紙界引起了一番爭論。就幾何圖形而言，答案往往是順序—欣賞模型與摺疊圖案兩者是一樣的好玩！在這個圖案中，棘手的地方都已經被省略了，因此可以確定，成品的內外都看不見一道褶紋。為了要能做到這樣的程度，有些摺疊就要盡可能的截短，這麼一來就增加了在摺疊上挑戰。試著把這個三角盒摺得既俐落又精準。

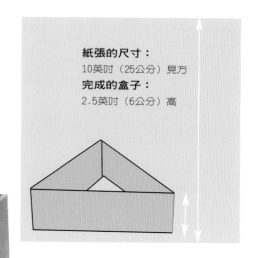

紙張的尺寸：
10英吋（25公分）見方
完成的盒子：
2.5英吋（6公分）高

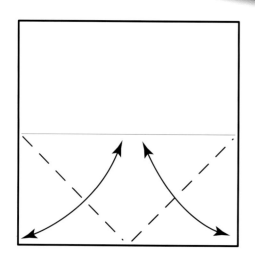

1 拿一張正方形紙，對摺一半。將兩個紙角向中間摺紋對齊摺疊，留下摺痕後，再打開。

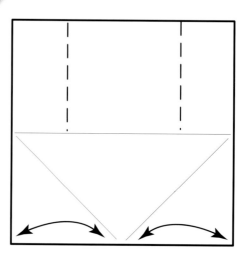

2 只在紙張的上半部做兩道垂直的四分之一的摺紋。

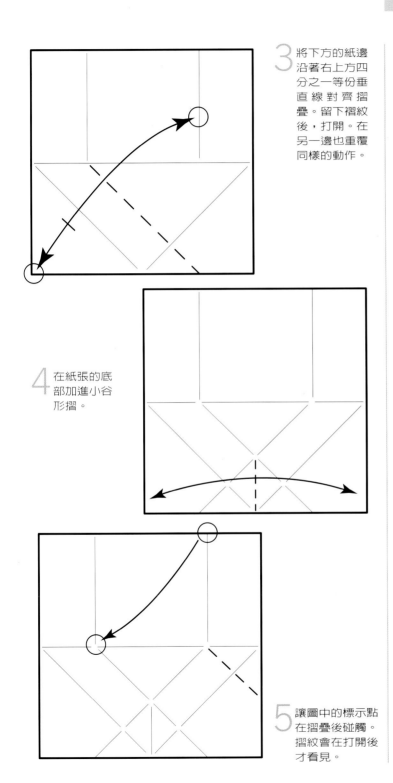

3 將下方的紙邊沿著右上方四分之一等份垂直線對齊摺疊。留下褶紋後，打開。在另一邊也重覆同樣的動作。

4 在紙張的底部加進小谷形摺。

5 讓圖中的標示點在摺疊後碰觸。摺紋會在打開後才看見。

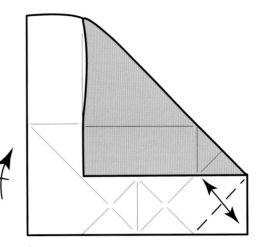

6 將下方紙角向原紙邊對齊摺疊，留下摺紋後，打開。

7 把紙面翻過來，利用標示出的點加進兩道短摺紋。

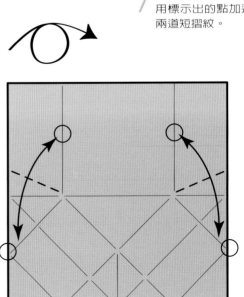

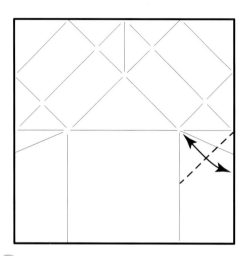

8 再將紙張翻到白紙面。將右紙邊往中間水平線對齊摺疊,而只褶到四分之一等份摺紋處。

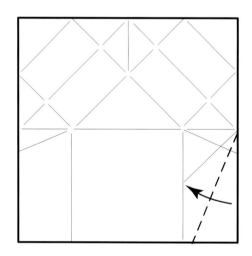

9 將同一邊向新產生的摺紋對齊摺疊。

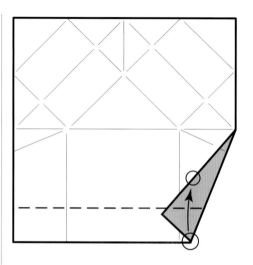

10 把右下角摺到有顏色的一邊。可利用四分之一等份的摺紋來確認摺疊的角度正確無誤。

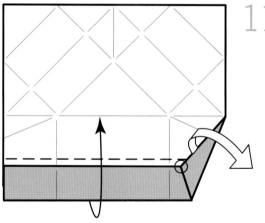

11 拉出步驟9做的摺紋。把短紙邊向中間水平摺紋絲毫不差地對齊摺疊。

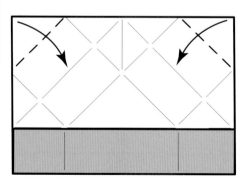

12 將兩側的上方紙角摺進來。

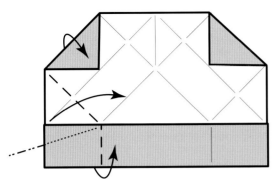

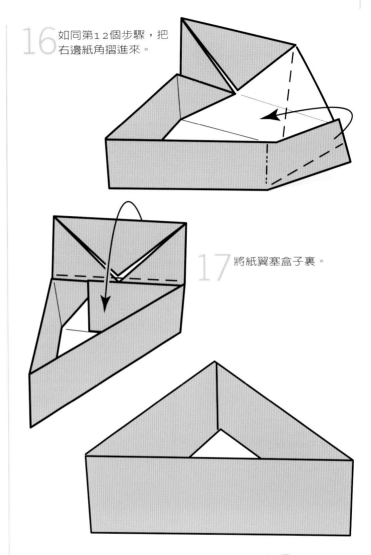

16 如同第12個步驟，把右邊紙角摺進來。

13 利用所標示的摺紋把紙邊提起來，形成三角盒的盒角。由小點連成的虛線是表示在位於下方已做好的山形摺。先檢視下圖好確定摺製的方向。

17 將紙翼塞盒子裏。

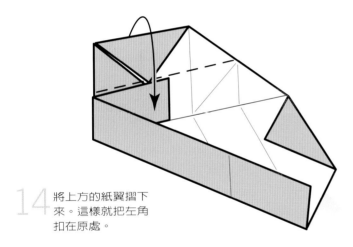

14 將上方的紙翼摺下來。這樣就把左角扣在原處。

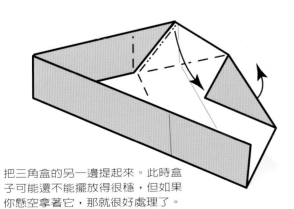

18 這就是完成的模型了。

自我挑戰

摺兩個相似的盒子，再做一個正方形的盒子把它們裝進去。重新檢視摺疊順序。你能找到另一種可做出步驟11中摺紋的方法嗎？

15 把三角盒的另一邊提起來。此時盒子可能還不能擺放得很穩，但如果你懸空拿著它，那就很好處理了。

骨架立方體

**傑夫・貝農（Jeff Beynon）
設計**

8個步驟

結合簡單的摺疊，就可以形成既吸引人而又顯得複雜的形狀。這個圖案就是絕佳的例證。從熟悉的魚形基底著手（參考右上方提醒方框中的做法），傑夫加進了一些額外的摺紋，然後用24個單件構築出一個骨架立方體。還有很多方法可以組合這些數目不等的單件。

關於摺製魚形基底的一些提醒

1. 將兩邊往對角線對齊摺疊。
2. 把紙張往後摺成一半。
3. 將兩個紙角拉下來。
4. 這樣就完成了魚形基底。

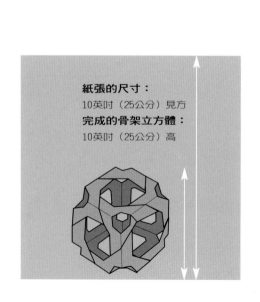

紙張的尺寸：
10英吋（25公分）見方
完成的骨架立方體：
10英吋（25公分）高

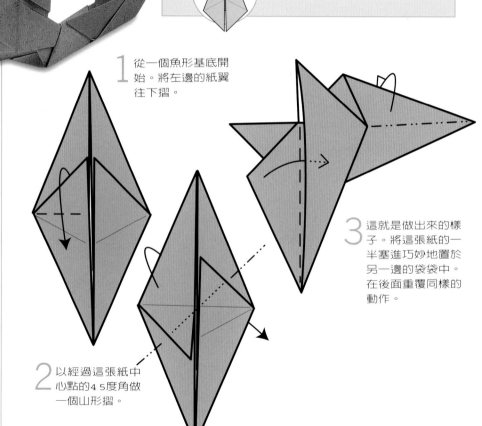

1 從一個魚形基底開始。將左邊的紙翼往下摺。

2 以經過這張紙中心點的45度角做一個山形摺。

3 這就是做出來的樣子。將這張紙的一半塞進巧妙地置於另一邊的袋袋中。在後面重覆同樣的動作。

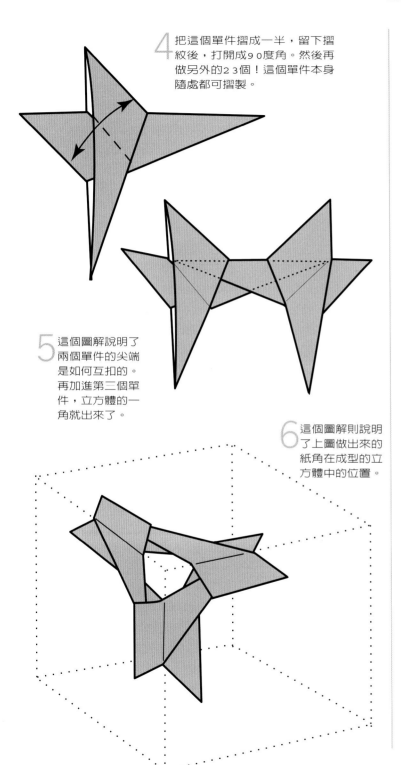

4 把這個單件摺成一半，留下摺紋後，打開成90度角。然後再做另外的23個！這個單件本身隨處都可摺製。

5 這個圖解說明了兩個單件的尖端是如何互扣的。再加進第三個單件，立方體的一角就出來了。

6 這個圖解則說明了上圖做出來的紙角在成型的立方體中的位置。

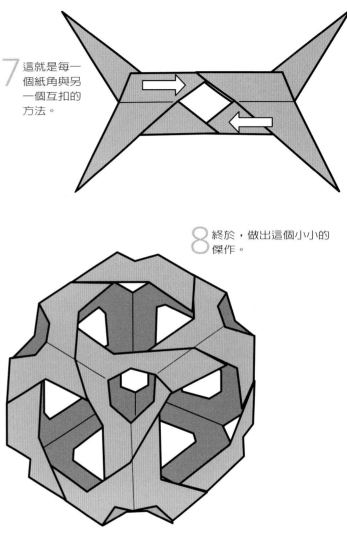

7 這就是每一個紙角與另一個互扣的方法。

8 終於，做出這個小小的傑作。

自我挑戰

除了立方體，你還能做出其他的多邊形嗎？比如說，藉由連結兩個或四個單件，然後再把它們與另外三個單件組合在一起。

阿里式盤子

尼克‧羅賓森（Nick Robinson）設計
8個步驟

　　受摺紙藝術大師菲利浦‧宣（Phillip Shen）傑出作品的啓發，多年來，本書作者一直想要摺製出紙盤子。希望摺出的紙盤子外形線條是優雅、俐落，而且摺疊精準，同時希望運用最少的摺紙技法摺出這樣的圖案。最棒的圖案似乎常常浮現自一組熟悉的摺紋，好像它們早就等著被發現一樣。

紙張的尺寸：
8英吋（20公分）見方
完成的盤子：
6英吋（15公分）寬

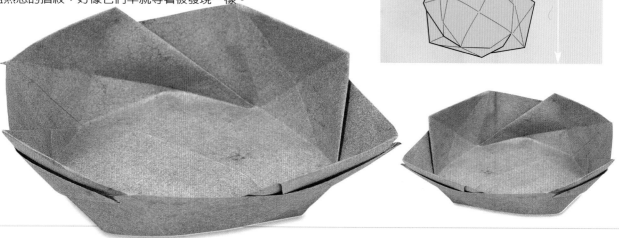

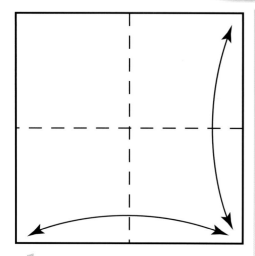

1 拿一張正方形紙，白紙面朝上。兩邊分別對摺。

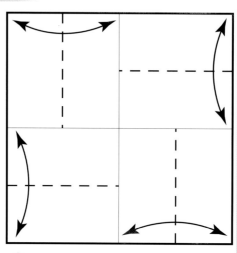

2 以中間摺紋為準，往四邊延長四分之一等份的摺痕。

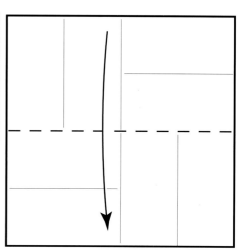

3 從上面往底部對摺。

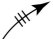

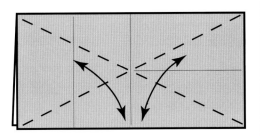

4 在2比1的長方形紙上,加進兩道對角線。在另一面也重覆同樣的動作,然後打開,再分別於兩面的紙上在長短紙邊各自摺成一半。

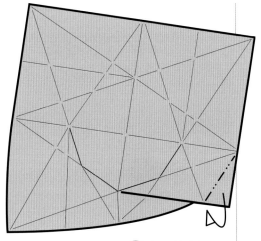

6 在一道現有的摺紋上,把紙翼向後方摺疊。

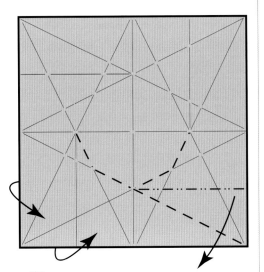

5 向後打開至有顏色的一面。將紙張摺成一個二度空間的立體狀,主要是以山形摺來摺製。把紙張的中心當作是盤子的中心,因此,四周應該會稍微立起來。

7 此處所展示的是從側面看的相同摺疊。將它塞到紙張某一層的後方。再其餘的三面再重覆同樣的動作。

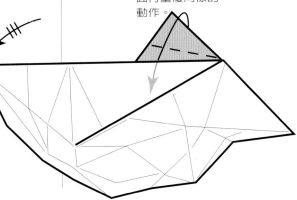

8 在中間處從下面輕輕的按壓,讓盤子變得有點兒像圓形。

自我挑戰

看看最後成型的盤子,有好幾個摺紋都沒用上。用筆將這些摺紋做記號,然後把盤子拆開,再試著不靠這些摺紋摺製一個相同的盤子。這表示摺這個盤子只用到步驟3裏面的部分摺紋。

錢包

克里斯多夫・曼賈須（Christoph Mangutsch）設計

11個步驟

　　這是一個傳統的水中炸彈模型改良之作。透過延伸正方形紙的表面的寬度，可以將關鎖結構分置得更遠，進而在中間留下一個儲藏的空間。只要多加些巧思並且願意嘗試，這個圖案就會是改造現存摺紋而摺製成另一個新圖樣的最佳例證。

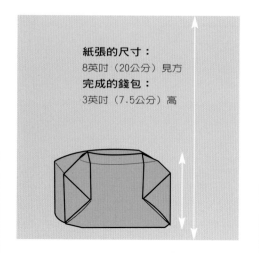

紙張的尺寸：
8英吋（20公分）見方
完成的錢包：
3英吋（7.5公分）高

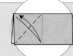

關於內側反摺的一些提醒

1. 做一個前置摺疊。

2. 將圖中的標示點推到內部。

3. 這樣就完成了內側反摺。

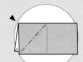

1 拿一張正方形紙，白紙面朝上。從底部往上對齊摺疊成一半。

2 捏夾一下做出四分之一等份距離的記號。

3 將上下紙邊往捏夾所做的記號
處摺疊。

4 再摺成一半。

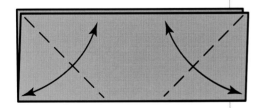

5 將較短的一邊往上方的紙邊對齊摺
疊，留下摺紋後，打開。

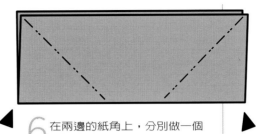

6 在兩邊的紙角上，分別做一個
內反摺（請參見左頁提醒方框
中的做法）。

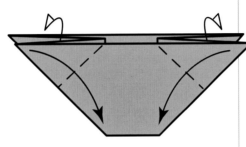

7 將所有外側的紙角往下方的紙
角對齊摺疊。

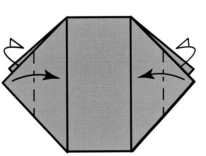

8 再將兩邊新產生的外側紙角分
別往內側經過摺疊的沿邊中心
對齊摺疊。

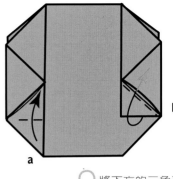

9 將下方的三角形
摺成一半（即圖
a處）。把小三角
形塞進袋袋裏
（即圖b處）。

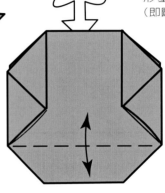

10 將下方紙角往上摺疊，留下摺
紋後，打開。然後往上方中間
的細縫處用力的吹氣，讓這個
盒子鼓漲起來。最後，把它捏
出形狀來。

11 這就是完成後的錢包。

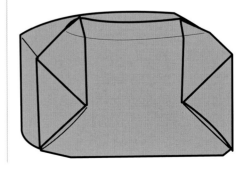

連身魚形的重複樣式

尼克‧羅賓森（Nick Robinson）設計

12個步驟

　　重複格子圖案是將樣式一個接著一個排列在一起，做出一個像貼瓷磚的效果。這個連身魚是利用類似做方塊單件的摺疊技法，但它卻從一張長方形紙著手。有趣的地方則是，這個圖案可以用任何比例形狀的長方形紙摺製而成。

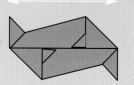

紙張的尺寸：
10英吋（25公分）見方

每一個完成的重複樣式：
5英吋（13公分）長

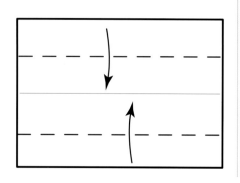

1　拿一張長方形紙，以橫擺的方式上下各自對摺成一半。也就是將長紙邊向中間摺紋處對齊摺疊。

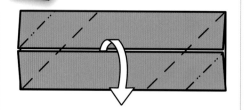

2　將短紙邊往長紙邊對齊摺疊，然後在打開以前，再把紙角摺回去。將下方打開。

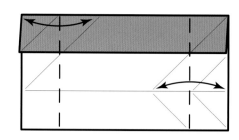

3　利用圖中所示定位點，以短紙邊摺疊，留下摺紋後打開。

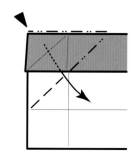

4　在左上角做一個內側反摺。

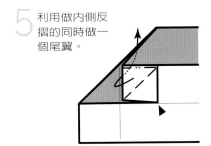

5 利用做內側反摺的同時做一個尾翼。

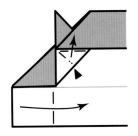

6 將左邊的紙摺過來的時候，順道把小三角形往上旋轉摺成一半。

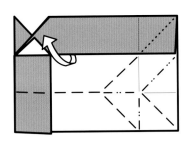

7 小心地把箭頭所表示的那一層紙由下往上拉出來，然後將三角形塞進去。自右邊重覆步驟4到6。

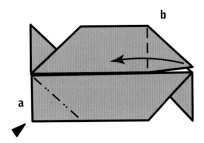

8 在紙角做前置摺疊和內側反摺（即圖a處）。將紙翼翻摺過來（即圖b處）。

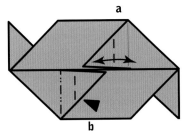

9 做前置摺疊（即圖a處），然後在圖中的標示點上做一個內側反摺（即圖b處）。

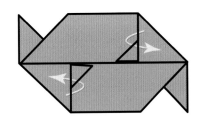

10 鼻部稍微打開。把剛做的內側反摺放到下面去，那裏有一層紙。把這層紙拉出來，然後小心地把反摺的紙翼塞到它的下方。再重新整理魚鼻部分。在另一個魚鼻的地方重覆同樣的動作。

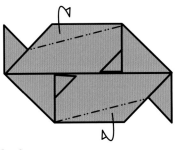

11 把兩邊魚的背部摺疊出形狀來，就可以完成重覆樣式。

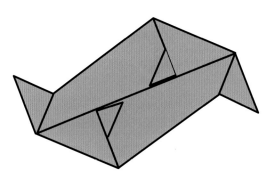

12 這就是完成的樣本。

自我挑戰

一張正方形紙可以做出一尾「看似雙魚的圖案」，但是它會變得好像是趴著，而且也比較不像是魚了。你能改變摺疊的順序，用一張正方形紙摺出細長的魚嗎？

做法參考

見18頁反摺的做法。
見68頁標準立方體的做法。

幼鷹

羅爾·席若考兒（Lore Schirokauer）設計
17個步驟

在摺製鳥類時，有許多摺紙人自然而然會從一個鳥形基底著手，因為一個鳥形基底會有摺製雙翅、頭部、或是腳部明確的重點。但你也可以利用其他的基底來當作起始點，或者就像這個圖案一樣一組合多種基底。此圖案是先從預備基底開始，這個預備基底的某一面摺疊成半個鳥形基底。另一面（稍微作了一些調整）則變成半個青蛙基底。這樣的組合可以讓你在標準的鳥形基底上不同的地方，確定鳥翼和幾個重點的位置。

紙張的尺寸：
8英吋（20公分）見方
完成的幼鷹：
6英吋（15公分）高

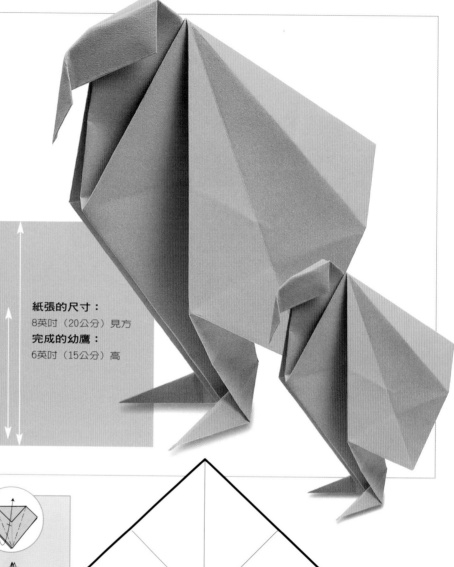

關於摺製鳥形基底的一些提醒

1. 做一個預備基底，將兩邊向中間垂直線對齊摺疊。
2. 將頂端的部分摺下來。
3. 把紙翼從下面拉出來。
4. 小心地將下方的紙角往上拉起來。後面的部分也是一樣。
5. 這樣就完成了鳥形基底。

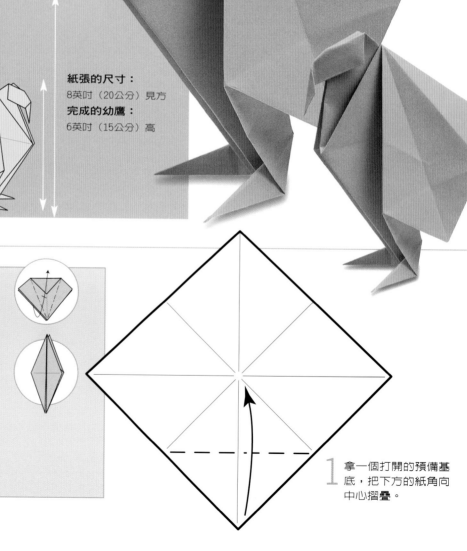

1 拿一個打開的預備基底，把下方的紙角向中心摺疊。

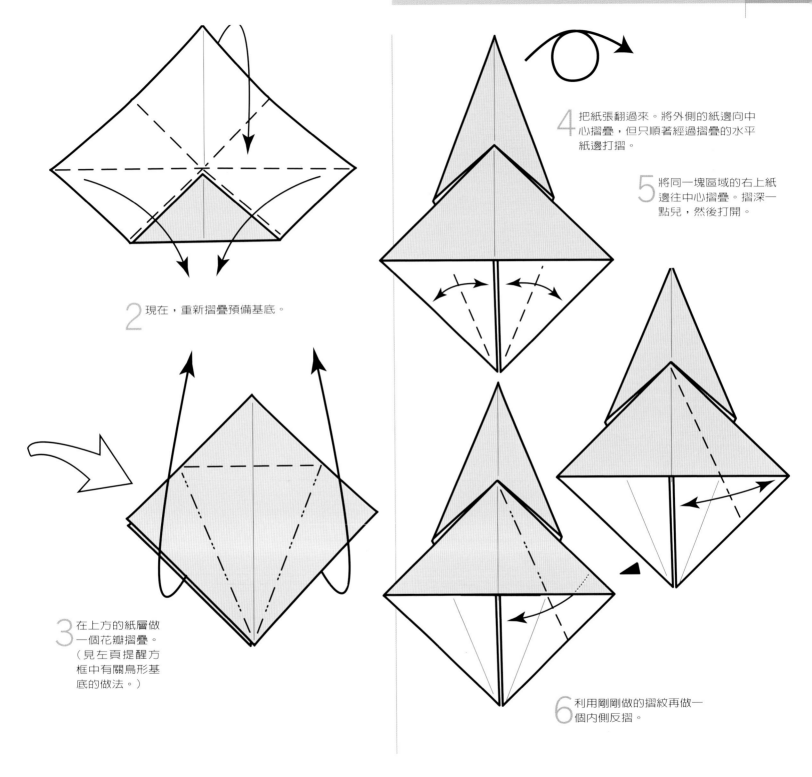

2 現在，重新摺疊預備基底。

3 在上方的紙層做一個花瓣摺疊。（見左頁提醒方框中有關鳥形基底的做法。）

4 把紙張翻過來。將外側的紙邊向中心摺疊，但只順著經過摺疊的水平紙邊打摺。

5 將同一塊區域的右上紙邊往中心摺疊。摺深一點兒，然後打開。

6 利用剛剛做的摺紋再做一個內側反摺。

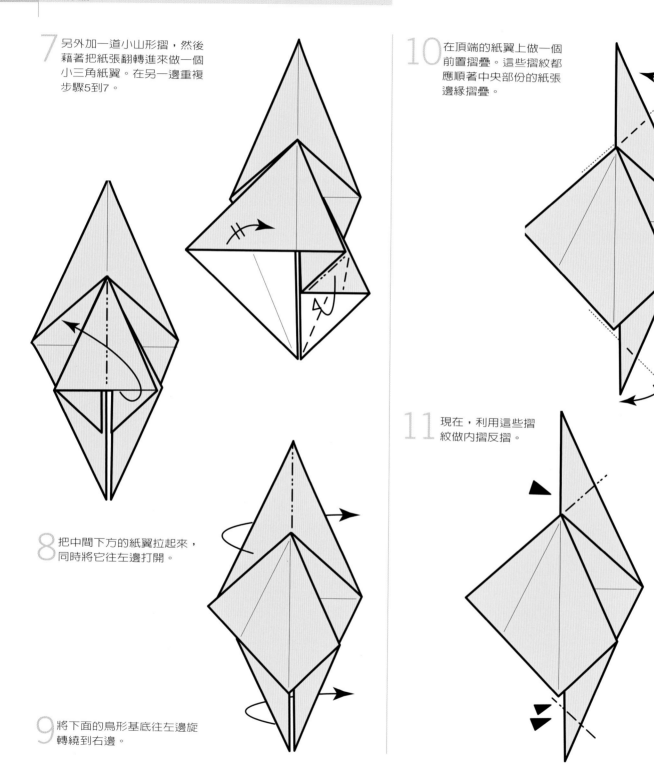

7 另外加一道小山形摺，然後藉著把紙張翻轉進來做一個小三角紙翼。在另一邊重複步驟5到7。

8 把中間下方的紙翼拉起來，同時將它往左邊打開。

9 將下面的鳥形基底往左邊旋轉繞到右邊。

10 在頂端的紙翼上做一個前置摺疊。這些摺紋都應順著中央部份的紙張邊緣摺疊。

11 現在，利用這些摺紋做內摺反摺。

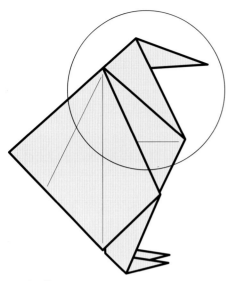

12 幼鷹的大致輪廓此時就出現了，但仍須稍加修飾頭部。

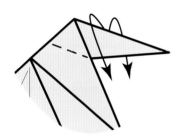

13 在頭部做前置摺疊以及一個外反摺。頭頂的紙張會形成一個小袋袋。

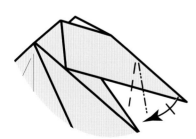

14 在鳥嘴上打摺。

摺紙家的建議

如果做出來的鳥站得不是很穩的話，也許需要稍微調整腳部的角度。形成頭部的摺紋也可以改做成其他類型的鳥類，像是雞隻一類。

15 整個頭部就告一段落。

做法參考

見18頁反摺的做法。
見22頁皺摺的做法。
見23頁花瓣的做法。
見28頁預備基底的做法。

16 將兩邊翅膀稍微打開，在背部壓平一塊三角形的面積。如此一來，這隻鳥就變得更立體、也更栩栩如生了。

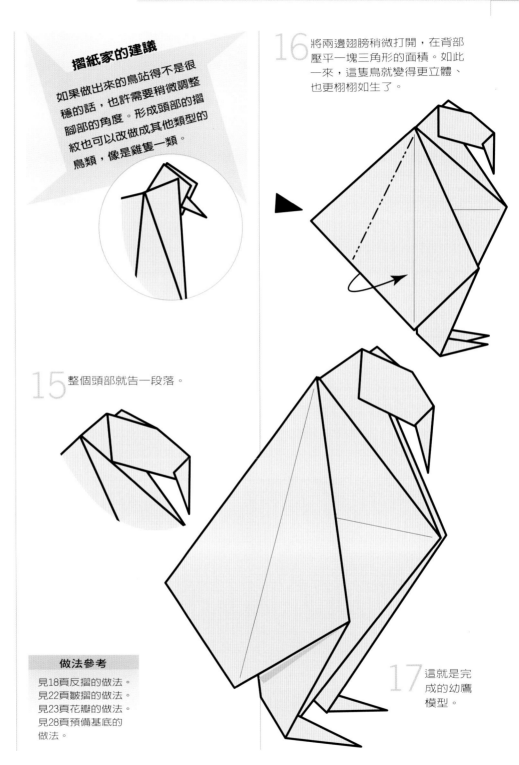

17 這就是完成的幼鷹模型。

方形熊

愛德溫・柯瑞
（Edwin Corrie）設計
19個步驟

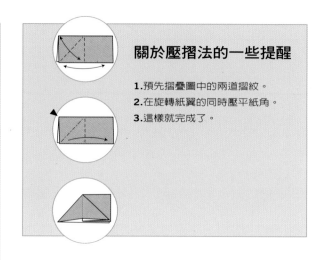

紙張的尺寸：
12英吋（30.5公分）見方
完成的熊：
5英吋（13公分）高

一個真正有創意的摺紙設計者的作品會有一個很明顯的特色。換句話說，也就是你能夠從一件作品中看出背後的創作者。愛德溫・柯瑞就是這樣的摺紙家。他做的圖案總是很容易就能夠被認出來，因為這些圖案都反映出柯爾所喜歡運用的一些特別的技法和風格。當一些創作者為求寫實而用盡氣力時，柯爾卻花功夫在簡化題材的形貌，好摺製出極為辨識的漫畫圖式。他作品的另一特點，就是他發明的有效率摺疊順序，這樣的摺疊順序每次都能做出一樣的圖案——因此就沒有揣測角度或距離的必要。

關於壓摺法的一些提醒

1. 預先摺疊圖中的兩道摺紋。
2. 在旋轉紙翼的同時壓平紙角。
3. 這樣就完成了。

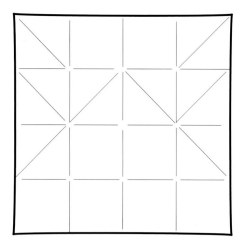

1 拿一張正方形紙，將兩邊都摺成四分之一等份。再加入圖中所標示的摺紋。

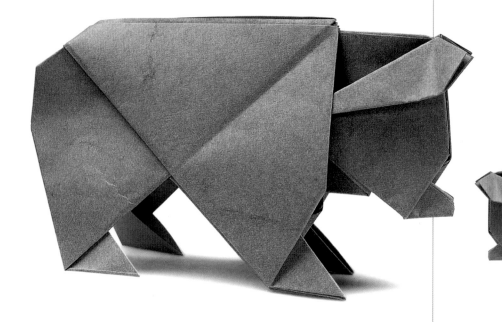

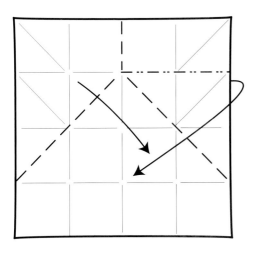

2 做一個兔耳
朵，然後將
紙翼轉向右
邊。

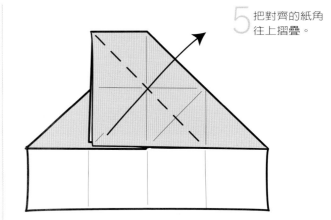

5 把對齊的紙角
往上摺疊。

3 把上方的紙角
摺蓋過來。

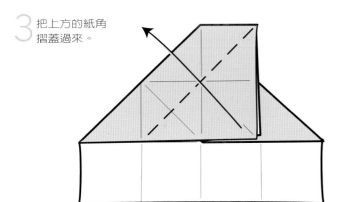

6 此處要做一個旋轉摺疊。
為了順利做出這個摺疊，
必須先動用所有摺紋一起
摺疊。摺疊、打開、摺
疊、打開，直到你懂得如
何摺製。

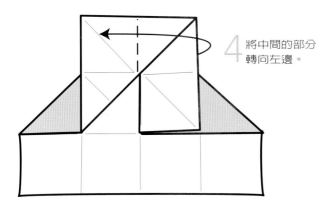

4 將中間的部分
轉向左邊。

7 將小三角紙面轉
向右方。

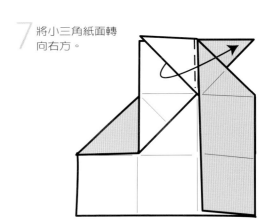

8 再摺製另一個類似步驟6裏面做的旋轉摺疊。

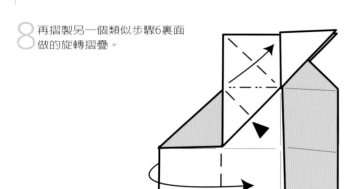

9 壓平中心點（見88頁提醒方框中的做法）。

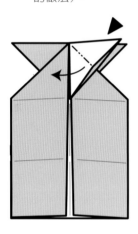

10 把壓平了的紙翼分別塞進兩邊的紙層下。

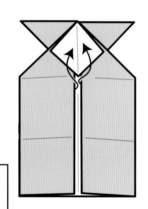

11 將下方紙邊往上向紙張的頂端對齊摺疊。

12 翻過紙張。將三角形區域底部兩端紙角之間的紙翼往上摺疊。然後讓紙張從下方像繞圈一樣翻轉過來。

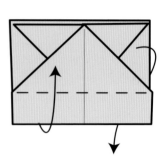

a 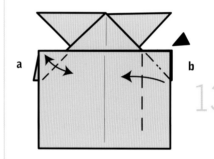 b

13 摺疊兩邊紙角，留下摺紋，打開（如圖a所示）。摺疊紙邊，同時在上方做按壓摺疊（如圖b所示）。

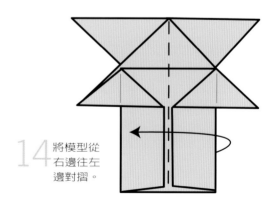

14 將模型從右邊往左邊對摺。

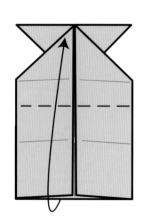

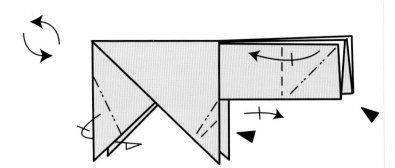

15 將紙張轉成上圖中的這個位置。在這個圖示裏標示了幾個步驟。以山形摺做出後腿。以內側皺摺法做出前腿。以按壓法做出耳朵。然後在另一面重覆所有的這些步驟。

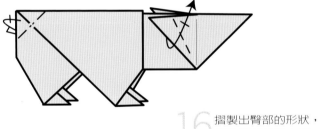

16 摺製出臀部的形狀，然後把耳朵摺上來。

17 摺一個外部皺摺做出熊的頭。

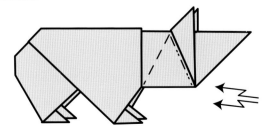

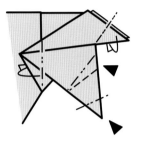

18 摺製各種造型的摺疊來完成頭部的形狀（跟著圖示做）。

19 這就是完成的熊。

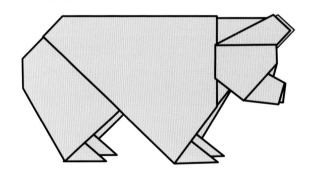

摺紙家的建議

這個圖案的折疊一定要使用薄的紙張，否則背部多出來的層次會有問題。紙張要有一定的寬度，這點一定要考慮進去。

做法參考

見22頁皺摺的做法。

星狀物

尼克・羅賓森
（Nick Robinson）設計
7個步驟

　　星狀物和十角星
不同之處，在於這
個圖案呈三度空
間立體狀，因此它很適合用來當作裝飾
品。至少需要五個星狀單件才能完成一
個立體的圖案，至於可使用的單件數量
之上限，則端視摺疊紙張的厚度及個人
的耐心。本圖案也是由日本的布瀨友子
（Tomoko Fuse）獨立創作而成。利用
這類簡單的圖案來摺疊，很容易發生
重複的樣式。幸好，當得知有其他摺
紙人早已就著類似的線條而發想摺疊
的樣式時，大部分摺紙界的人都樂於
與他人分享如此的成就。

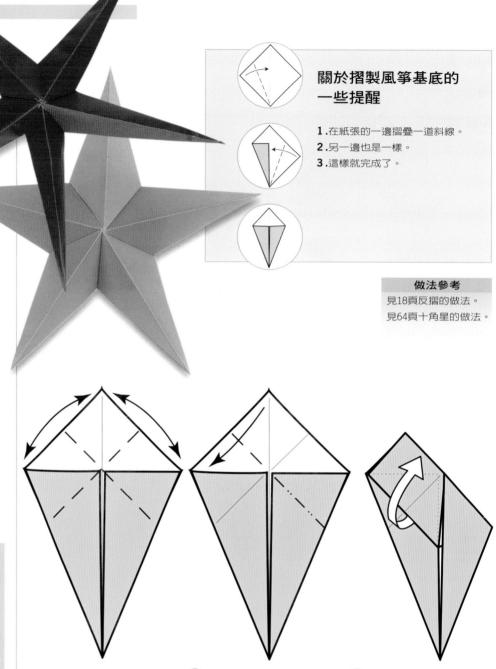

關於摺製風箏基底的一些提醒

1. 在紙張的一邊摺疊一道斜線。
2. 另一邊也是一樣。
3. 這樣就完成了。

做法參考

見18頁反摺的做法。
見64頁十角星的做法。

紙張的尺寸：
6英吋（15公分）見方
完成的星星：
6英吋（15公分）高

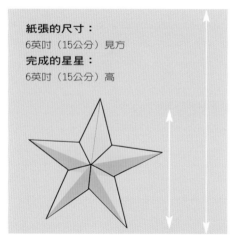

1 先拿出一個風箏基底
（見上方提醒方框中
的做法）。將頂端紙
角分別向外側兩個紙
角對齊摺疊，留下摺
紋後，打開。

2 將頂端紙角摺向左紙
角，另外在右邊做內
反摺。

3 把紙張摺疊後的層次
從下面拉出來。

4 特別加強圖中所標示的摺紋，然後就完成基本的組件。這樣的組件至少要做五個。

5 將某一組件插進另一個組件裏。

6 將三角形紙翼往後摺，把它塞在第一層紙的下面。

7 陸續加進其他組件來完成這個星星。

狹長形星星

在完成步驟1到4、但在步驟5組合這些單件以前，你可選擇摺製較細窄的單件來做一個射角更為狹長的星星。

1 將頂端的短紙邊向最靠近的摺邊對齊摺疊。然後將右邊的部分摺成一半。

2 現在，將左邊的部分摺成一半。

3 將小小的紙翼往下摺。

4 利用圖中所標示的這些摺紋做成標準的單件。

5 開始一單件一單件地組合，依序照著本頁左欄5到7的步驟做即可。

孔雀

愛德溫・柯瑞（Edwin Corrie）設計
14個步驟

　　這是柯爾的另一件代表作品。相對於一隻人盡皆知的孔雀外表（這是由阿多弗・瑟西達（Adolfo Cerceda）所摺製的，他將一隻以長方形紙做成的孔雀身上省略掉頭和腳），柯爾還加上了一扇全新且相當高雅的尾巴。和他另一件作品方形熊（見88頁）相比，你也許覺得這個圖案很有趣，接著自己也試看看能否做出其他具有造型的類似作品。

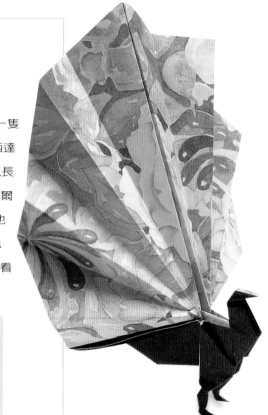
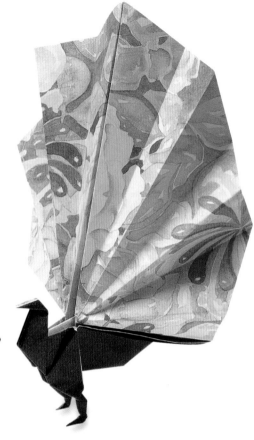

紙張的尺寸：
8英吋（20公分）見方
完成的孔雀：
6英吋（15公分）高

關於摺製雙重兔耳朵的一些提醒

1.做一個內反摺。
2.將反摺處預先摺成一半。
3.在反摺處再做一個反摺，放到後面。
4.完成。

1 拿一張正方形紙，白紙面朝上，此正方形紙已有對摺摺紋。再另外加入兩道四分之一的摺紋。

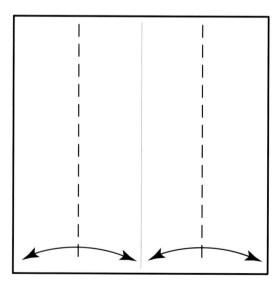

2 在圖中所表標示的
地方做谷型摺。

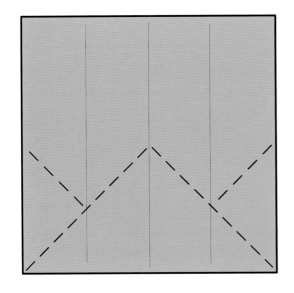

3 仔細照著摺紋的地方做出一連串的反摺。
先看看下一個圖解有個初略的方向。

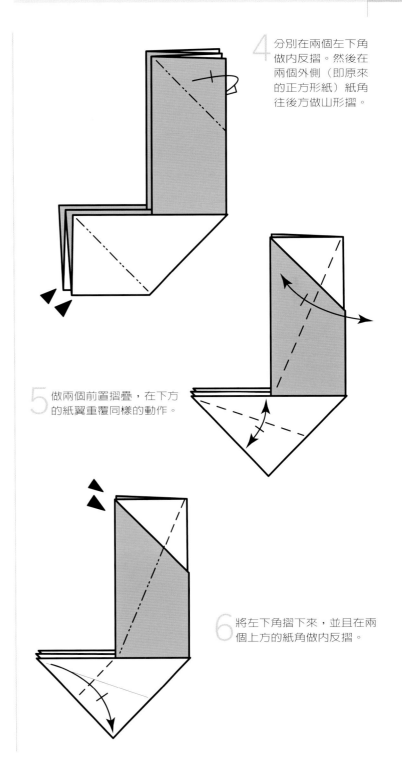

4 分別在兩個左下角
做內反摺。然後在
兩個外側（即原來
的正方形紙）紙角
往後方做山形摺。

5 做兩個前置摺疊，在下方
的紙翼重覆同樣的動作。

6 將左下角摺下來，並且在兩
個上方的紙角做內反摺。

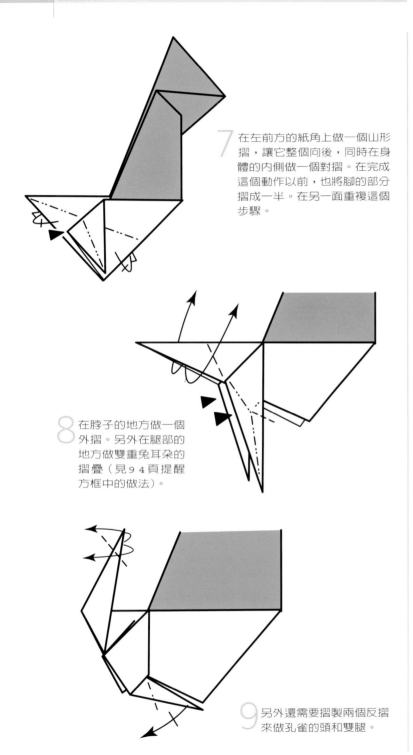

7 在左前方的紙角上做一個山形摺，讓它整個向後，同時在身體的內側做一個對摺。在完成這個動作以前，也將腳的部分摺成一半。在另一面重複這個步驟。

8 在脖子的地方做一個外摺。另外在腿部的地方做雙重兔耳朵的摺疊（見94頁提醒方框中的做法）。

9 另外還需要摺製兩個反摺來做孔雀的頭和雙腿。

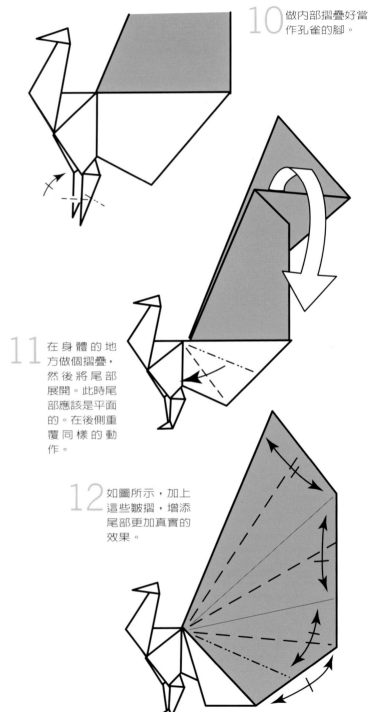

10 做內部摺疊好當作孔雀的腳。

11 在身體的地方做個摺疊，然後將尾部展開。此時尾部應該是平面的。在後側重覆同樣的動作。

12 如圖所示，加上這些皺摺，增添尾部更加真實的效果。

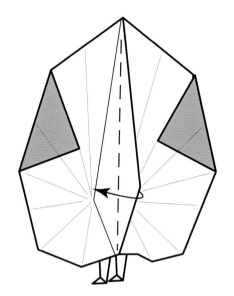

13 接著從尾部後方做一個谷形摺,讓尾部併在一起。

14 需要稍微平衡一下,這隻孔雀才會站得穩!

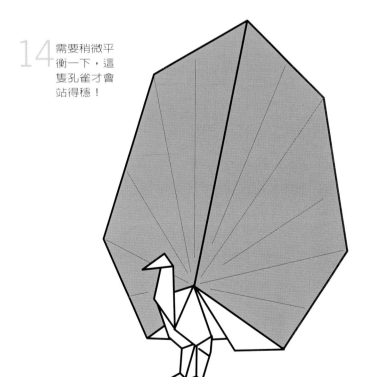

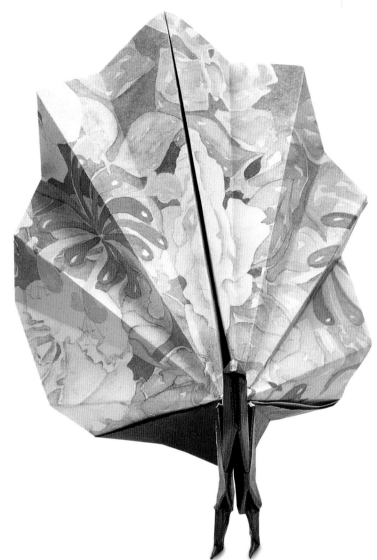

自我挑戰

找兩張薄薄的紙來,一張是適合做身體的顏色,另一張則是適合用來做色彩明亮鮮豔的尾巴花色。用噴襯紙專用的膠水將兩張紙黏起來,然後就可以摺疊出這隻漂亮的孔雀!

做法參考

見18頁反摺的做法。

見22頁皺摺的做法。

對稱旋轉

布萊恩‧柯爾（Brian Cole）設計
12個步驟

　　這個圖案其實是一項有關準確摺疊的練習，以及製作一個漂亮的八角形成品。儘管就一位熟練的摺紙人而言，卷心菜一類的作品通常並不是太具創意。當柯爾偶然間發現這個圖案時，他也只不過隨意玩玩捏捏摺摺紙張罷了。有時候，創意只需要一瞬間的洞察力。

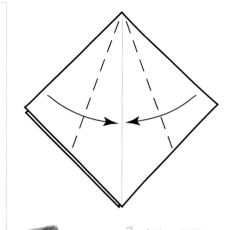

紙張的尺寸：
8英吋（20公分）見方
完成的樣本：
4英吋（10公分）寬

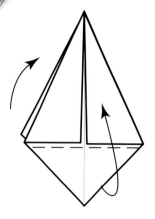

1 拿出一個預備基底，白色面朝外。將兩邊上方紙邊向垂直摺紋對齊摺疊。

2 把下方三角形紙翼往上摺疊。在其他三處地方重複同樣的動作。

3 向外打開至原來的正方形。

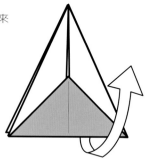

4 利用已有的摺紋，將四個紙角向內摺進來。

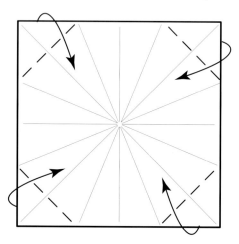

5 將一邊向中心對齊摺疊，打開看到時只要有摺痕即可。在所有的八面紙上重複同樣動作。翻過紙面。

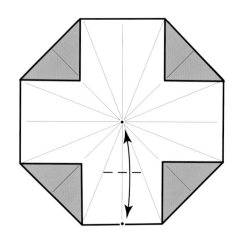

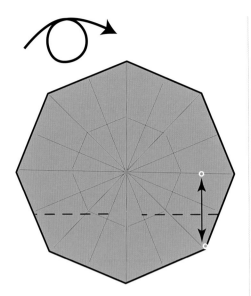

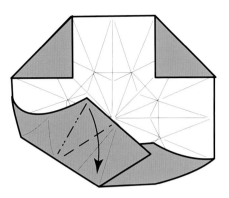

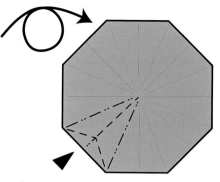

6 將右下角向水平摺紋對齊摺疊，打開時只要有摺痕即可。在所有的八面紙上重覆同樣的動作。

8 此處是某一紙角完成的樣子。然後逆時針方向旋轉紙張，同樣也在八個紙面上重覆相同的動作。

10 將紙張翻過來，加強這些已有的摺紋。從這面看過去，紙張的中心就變成一個角度柔和的圓錐狀的最高點。

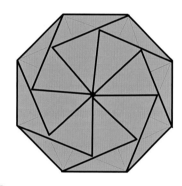

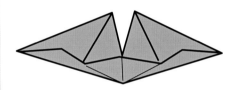

9 在做最後一個摺疊時，你需要輕輕打開第一個摺疊。這將會是完成的樣子。

11 紙張再翻過來一次。紙張現在看起來會像一個舊型的紡織機頂，四周有逆時針方向排列的紙翼，一片疊著一片。這是側面圖。

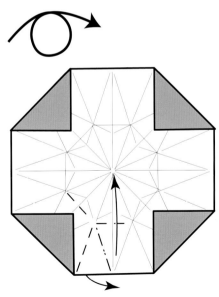

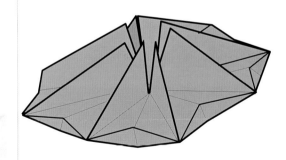

7 再一次將紙張翻過來，然後做一個像兔耳朵的形狀。當你做這些動作時，紙張將變成立體的三度空間。

自我挑戰

純粹是好玩，做一個這個圖案的鏡子模樣，只要在步驟7將紙張順時針方向摺疊即可。或是也試著做一個小小的模型，放在掌心轉著玩。

12 此為完成的模型。

做法參考

見20頁兔耳朵的做法。
見28頁預備基底的做法。

噴射飛機

尼克・羅賓森（Nick Robinson）設計

11個步驟

　　這裏所介紹的是一種簡易的噴射飛機，不飛行的那一種。由於是用紙造的飛機（飛機本身大部分的紙張都用在表面的尾端），要以圖中這樣的機翼形狀做出一架能飛的飛機實在是不可能。

紙張的尺寸：
6英吋（15公分）見方
完成的噴射飛機：
6英吋（15公分）高

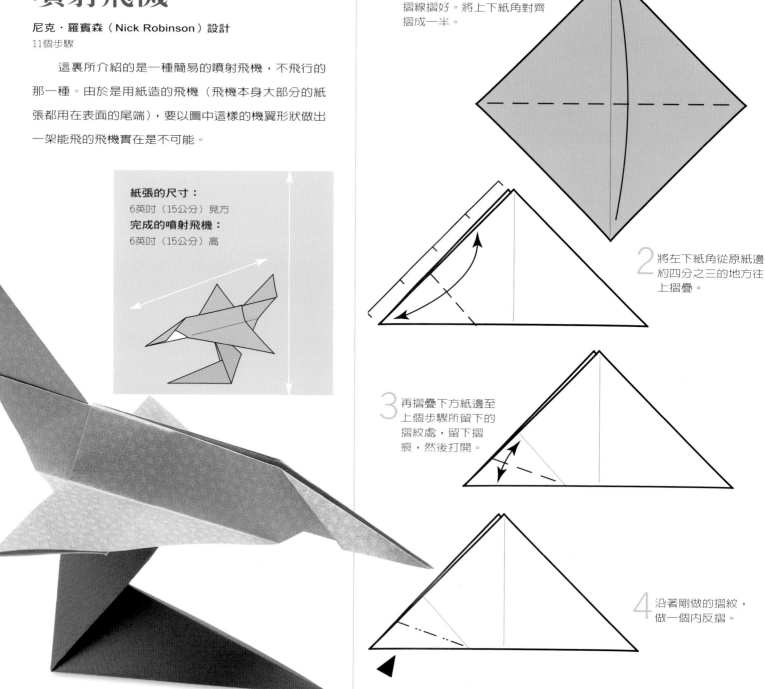

1 拿一張正方形的紙，有顏色的一面朝外，並把左右對角摺線摺好。將上下紙角對齊摺成一半。

2 將左下紙角從原紙邊約四分之三的地方往上摺疊。

3 再摺疊下方紙邊至上個步驟所留下的摺紋處，留下摺痕，然後打開。

4 沿著剛做的摺紋，做一個內反摺。

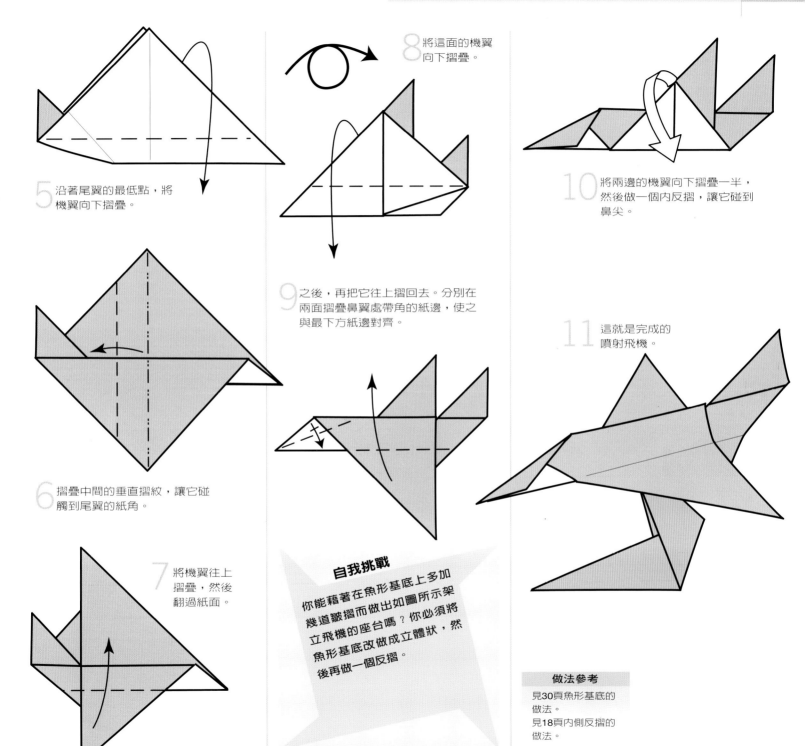

5 沿著尾翼的最低點，將機翼向下摺疊。

6 摺疊中間的垂直摺紋，讓它碰觸到尾翼的紙角。

7 將機翼往上摺疊，然後翻過紙面。

8 將這面的機翼向下摺疊。

9 之後，再把它往上摺回去。分別在兩面摺疊鼻翼處帶角的紙邊，使之與最下方紙邊對齊。

10 將兩邊的機翼向下摺疊一半，然後做一個內反摺，讓它碰到鼻尖。

11 這就是完成的噴射飛機。

自我挑戰

你能藉著在魚形基底上多加幾道皺摺而做出如圖所示架立飛機的座台嗎？你必須將魚形基底改做成立體狀，然後再做一個反摺。

做法參考

見30頁魚形基底的做法。
見18頁內側反摺的做法。

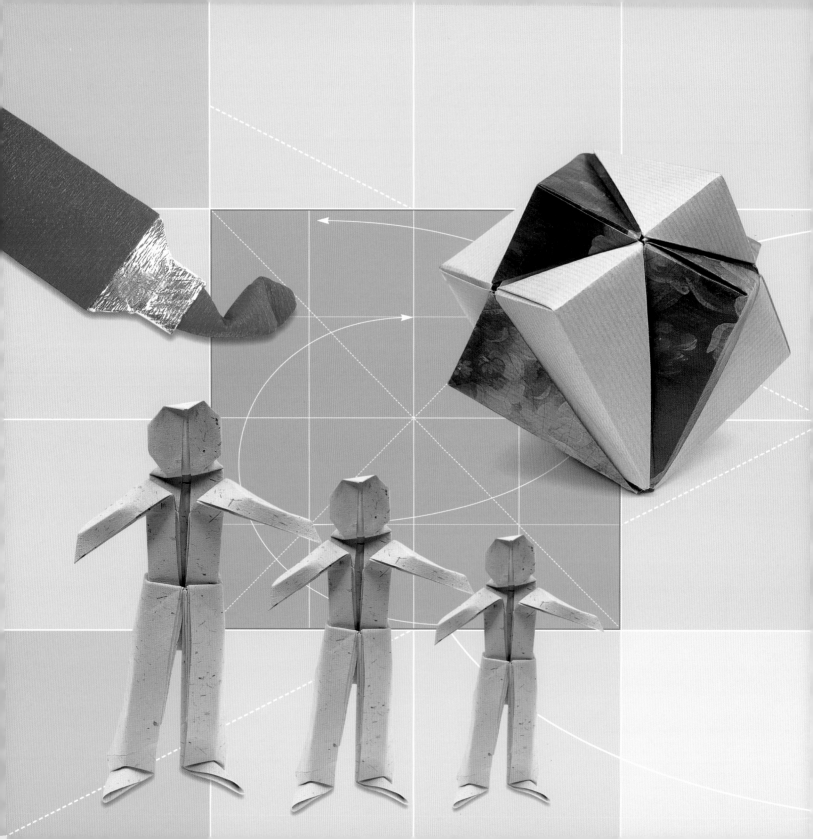

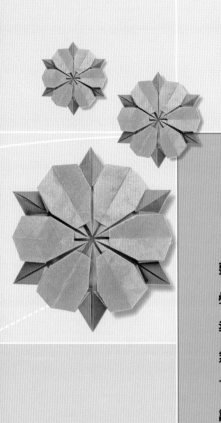

高階技法

　　如果已經摺過前面所有的作品，那麼你應該
要開始玩玩這些較具挑戰性的圖樣了。仔細摺
疊，預先瞭解你所要完成的目標，同時要有心理
準備不會馬上就能摺出一件完美的成品。你也許
無法在第一、二次就完成作品，但你不妨休息一
下再回來，然後按部就班地重頭來一遍。

試著找個夥伴一起摺紙──畢
竟「『兩個』臭皮匠，勝過一
個諸葛亮」嘛！

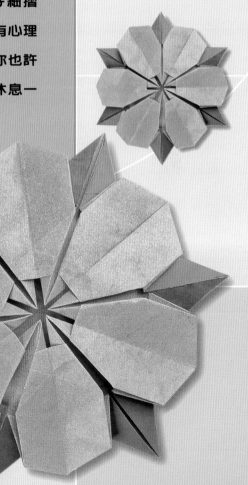

交叉立方體

大衛・布瑞耳（David Brill）設計

17個步驟

　　這個絕妙摺紙幻象的設計者，也是一位技藝高超的藝術家，這使得他能從不同的角度看事情。這是首次出現的樣式，在這個樣式中，形成了一個立方體好像旋轉穿過另一個立方體中心的連續圖案。你應該使用對比的顏色或花樣，才能強調這個作品的效果。

紙張的尺寸：
10英吋（25公分）見方
完成的立方體：
大約10英吋（25公分）高

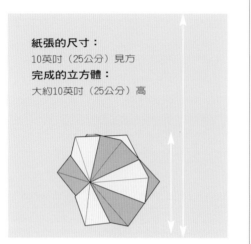

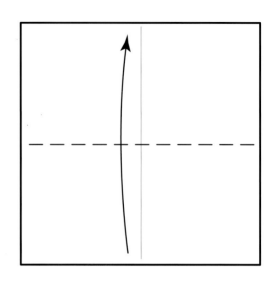

1 拿一張正方形的紙，白色面朝上，將紙張摺成一半。然後，把左右也對摺起來。

2 再把紙摺成一半，留下摺痕，然後打開。

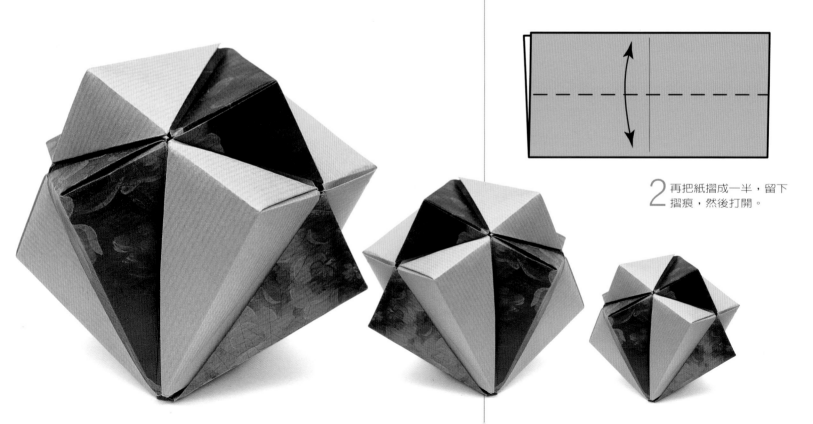

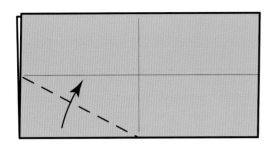

3 小心地將最左下部兩個摺合在一起做成一個摺。

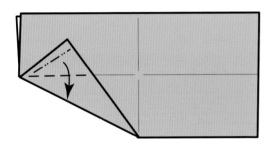

4 將上方紙角沿著水平線摺下來。再把紙角處的一小部分往上回摺重疊。

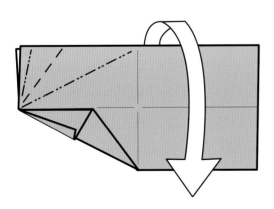

5 這就是摺完後的樣子。在左上端紙角重複最後兩個步驟，然後把紙張打開成原來的正方形。

6 將紙張轉成這個位置。在兩個上方四分之一的紙面處各加上兩道對角摺。

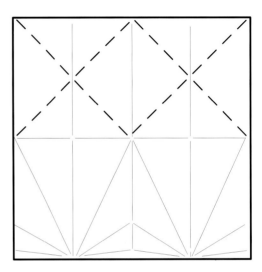

7 把紙張翻過面來。加上這些摺紋。

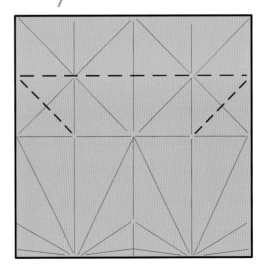

8 再將紙張翻回白色的那面。利用這些摺紋將紙張摺疊出三度空間的立體狀。

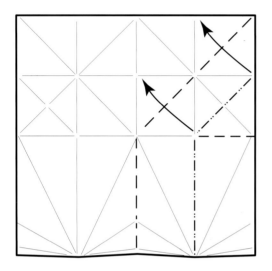

9 在後下方做一面小三角旗,同時將外角向內轉入。別把這個動作做得太牽強。看看下一個圖解。

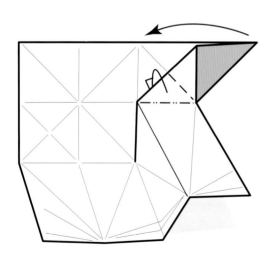

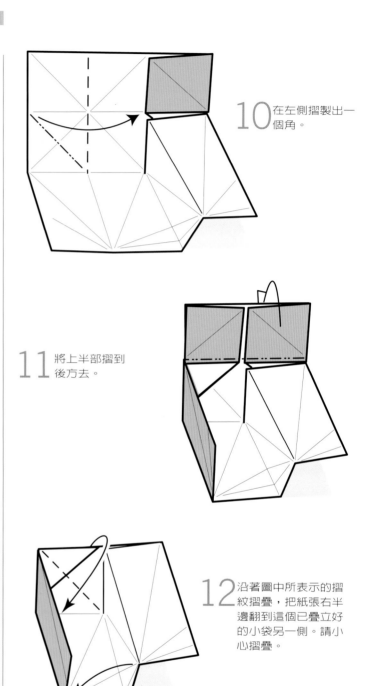

10 在左側摺製出一個角。

11 將上半部摺到後方去。

12 沿著圖中所表示的摺紋摺疊,把紙張右半邊翻到這個已疊立好的小袋另一側。請小心摺疊。

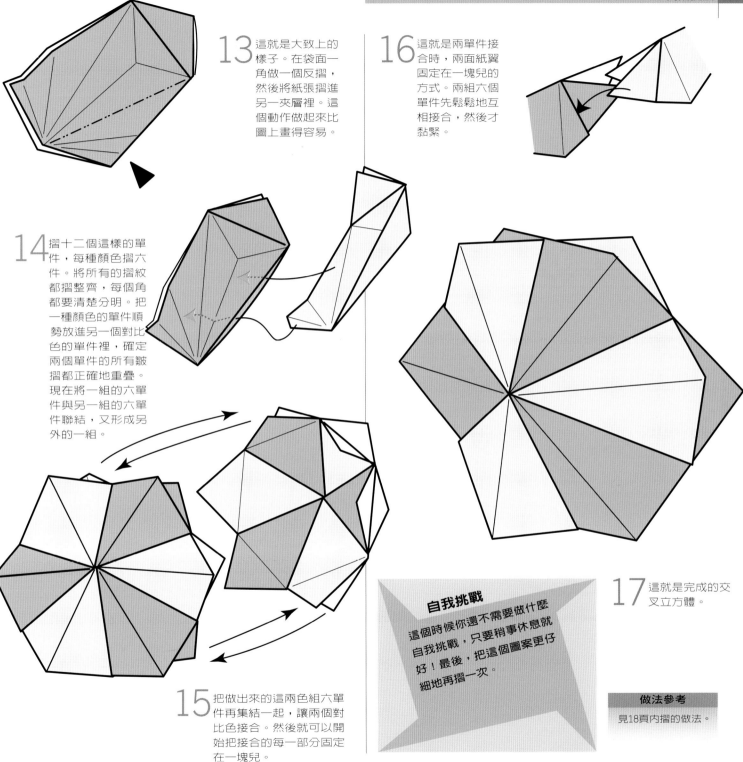

13 這就是大致上的樣子。在袋面一角做一個反摺，然後將紙張摺進另一夾層裡。這個動作做起來比圖上畫得容易。

16 這就是兩單件接合時，兩面紙翼固定在一塊兒的方式。兩組六個單件先鬆鬆地互相接合，然後才黏緊。

14 摺十二個這樣的單件，每種顏色摺六件。將所有的摺紋都摺整齊，每個角都要清楚分明。把一種顏色的單件順勢放進另一個對比色的單件裡，確定兩個單件的所有皺摺都正確地重疊。現在將一組的六單件與另一組的六單件聯結，又形成另外的一組。

15 把做出來的這兩色組六單件再集結一起，讓兩個對比色接合。然後就可以開始把接合的每一部分固定在一塊兒。

17 這就是完成的交叉立方體。

自我挑戰

這個時候你還不需要做什麼自我挑戰，只要稍事休息就好！最後，把這個圖案更仔細地再摺一次。

做法參考

見18頁內摺的做法。

扭摺紙張

藤本修造（Shuzo Fujimoto）提出的概念
9個和7個步驟

　　有些摺紙技法在傳統圖案中並無法清楚地看出來，但無論如何，這些技法仍是非常具有吸引力，也正因為其魅力而常被用於大量的裝飾。本節所介紹的技法，可讓你在紙張之中做出一個正方形來，然後再把此正方形旋轉九十度。要做出這樣的形狀，你得先拿一張直長形的紙，紙張所做出正方形對角線的一半寬度，會因為留在這張紙的下面而看不見。長度部分也會少掉同樣的面積，因此，你會看到最初的四方形很快就變小很多。為了學會這項技法，先試著做出一個單扭摺，然後把小比例的單扭摺應用到較大的紙張上，連續摺製九個扭摺。要做這些扭摺，你可得很有耐心，但最後你就會變成一個很出色的摺紙家。

紙張的尺寸：
8英吋（20公分）見方
完成的樣本：
6英吋（15公分）見方

單扭摺

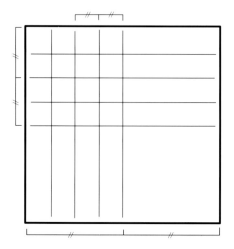

1 拿一張正方形紙，做出幾個對摺，隨後正方形紙的每個四分之一等份中，就會有此四分之一等份區塊本身與八道摺紋。

2 利用谷形摺，在現有的摺紋上以四十五度角做出一個正方形。

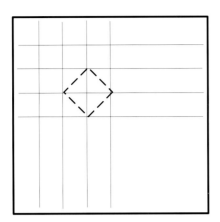

3 把紙張翻過來。將紙張的部分摺到下面去，然後在小正方形的中心以垂直摺按壓。

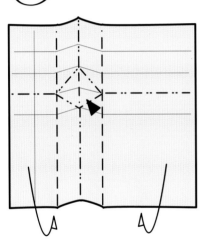

4 這就是做出來的樣子。把高起來的部分摺向左側，然後把下面接合的這面紙翼摺向右側。

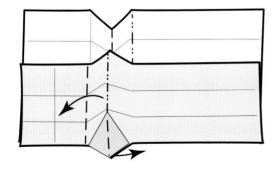

5 沿四分之一摺紋處摺下來。

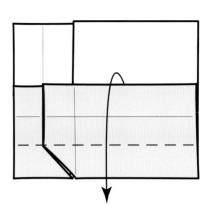

6 結果就像這樣。再把紙張翻過來。

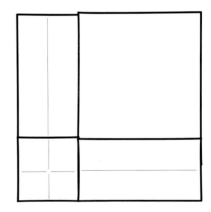

7 把八分之三的部分摺往下摺。

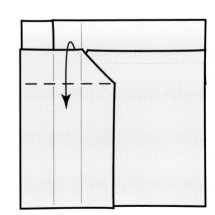

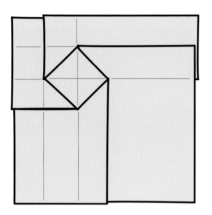

九次扭摺樣式

1 拿一張很大的正方形紙。摺出四分之一摺紋。

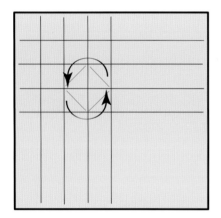

8 你已經完成一個單扭摺。左邊的圖示告訴你原正方形紙上扭摺的方向。當你在做九次扭摺樣式時,可以利用做單扭摺的經驗來協助你。

2 然後再加進八分之一摺紋。

摺紙家的建議

雖然這個技法原本是裝飾用的,但在整個摺疊的過程中,你會學到許多關於握拿和處理紙張的技巧。繼續嘗試,看看每一次是否有更新、更簡單的方法。

3 將紙張翻面後又再加入十六分之一摺痕。

4 以垂直的方向重覆剛剛那三個步驟來做出這個圖案。

6 此圖所示為個別搓扭其旋轉的方向。盡力完成這些搓扭；當告一段落的時候，可以選個比較好的角度，讓這些圖案看起來更漂亮。你將藉由玩弄這些紙張而明白，有百種千樣的摺紙方法，而你可以從中為自己找到讓生活更輕鬆的方式。

5 在準備做搓扭的地方做摺疊。

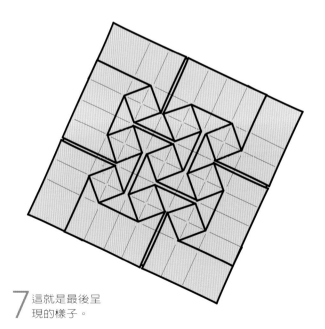

7 這就是最後呈現的樣子。

顏料軟管

由吉洛姆・丹尼斯（Guillaume Denis）設計
19個步驟

概念比設計本身重要這樣的想法已在摺紙藝術上存在好一段時間。「畫圖的軟管」就是源自如此的前提。如果要求一位富有才氣的摺紙家來設計一條顏料管，他或她可能不會花太多時間或功夫，就是把所要求的東西做出來。然而，利用紙張摺製一條顏料管的實際想法則在於去運用真正的巧思。許多摺紙設計老手一定會贊同，摺紙藝術最困難的部分是要決定摺製什麼樣的物體，而非用什麼樣的方法摺出東西來。一旦主題決定了，其餘的問題就沒那麼難了。

巧思可以從很多地方獲得，如卡通、繪畫、藝術、幻想、真實生活等。隨身擺著一些紙，當一個構想出現時，無論這個構想是否可以落實，你都可以馬上動手摺疊看看它具體成型的可能性。另一個實用的建議是，把你的構思記在一本草稿筆記上，這樣你就不會忘掉任何一個想法。

紙張的尺寸：
10英吋（25公分）見方
完成的軟管：
4英吋（10公分）長

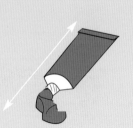

1 拿一張長方形紙，大約是3英吋×1英吋。將它摺成一半。輕輕加入右圖中所標示的摺痕，然後找出圖中圓圈裡的點。你可以用眼睛判定這個點的位置，如果你想要這麼做的話—這個點是從上面算下來三分之一處，與剛剛摺成一半時所留下的摺痕距離也是三分之一。

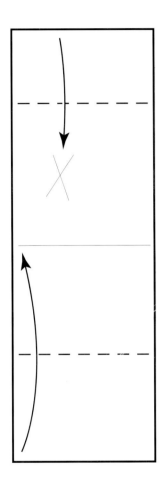

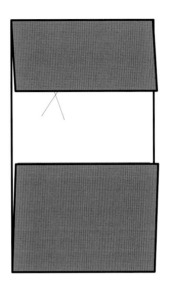

3 此為完成後的形狀。現在將紙張翻面。

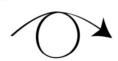

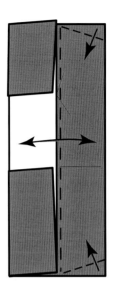

5 摺疊最頂端的紙角（經驗老道的摺紙人也許不需要做這個動作）。將右紙翼向左摺疊蓋過左紙翼，打好了摺後就掀開。

2 將最下方的一邊往上摺到二分之一的摺痕處。然後將上方的一邊往下摺到在圖一裡所標示的定位點。

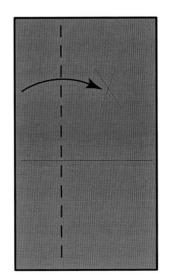

4 將紙面較長的一邊沿著紙面的三分之一處摺疊。

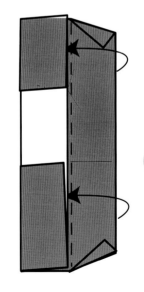

6 現在，把紙翼疊進左紙翼的兩個袋狀裡。

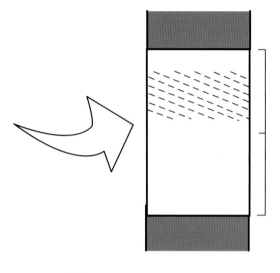

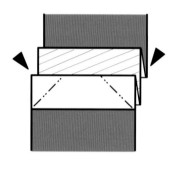

9 在白色紙角處打內摺。

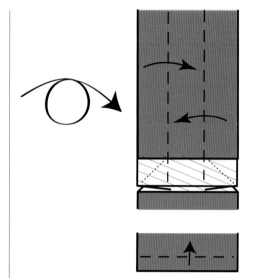

7 這裡所看到的是放大圖，為了看起來比較清楚，外側部分先遮隱起來。加進45度角的斜線至兩邊。這個動作會做出顏料軟管上部的螺旋狀。

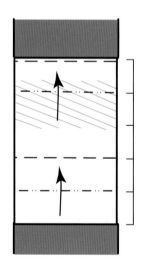

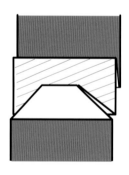

10 就像這樣。然後將紙面翻轉過來。

11 把最下方的紙邊摺一小塊。將上面部分的兩邊向內摺而使之互相重疊，摺疊時讓一邊滑進另一邊，好讓兩邊「鎖」在一塊兒。

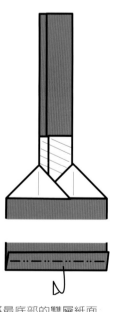

8 如圖所示，打兩個摺。每個摺大約是現在看到的白紙部分長度的五分之一。

12 將最底部的雙層紙面向後摺一半。

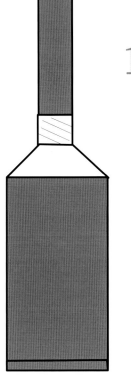

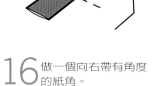

13 此時紙張再翻面。這是初步的管狀圖案。接下來，我們要專心地來做顏料本身。

16 做一個向右帶有角度的紙角。

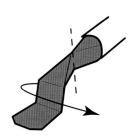

18 利用在圖14捏夾所留下的摺痕順勢將紙張向右扭轉。

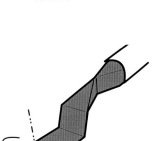

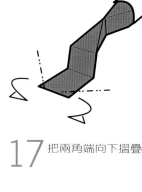

17 把兩角端向下摺疊。

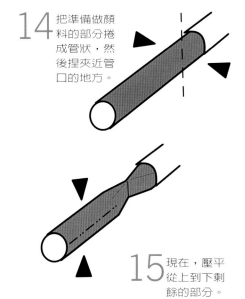

14 把準備做顏料的部分捲成管狀，然後捏夾近管口的地方。

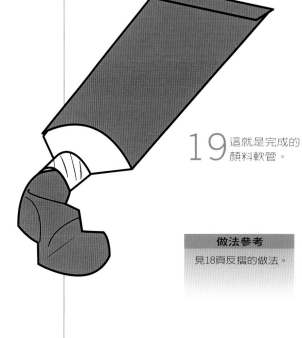

19 這就是完成的顏料軟管。

做法參考

見18頁反摺的做法。

15 現在，壓平從上到下剩餘的部分。

花狀罐子

由傑夫・貝農（Jeff Beynon）設計

7個步驟

　　製作紙摺瓶罐或容器的目標就是要保持這些樣式簡單與優雅，但要得確定他們的外型能夠撐得起來。也許這些樣式的摺紋看起來很複雜，然而他們基本上都是非常簡單的模型。你所需要的摺疊全部都顯示在第五個步驟中了。以下每個步驟，都要將這些摺痕精準地疊製，並放對位置。

紙張的尺寸：
7英吋（18公分）見方
完成的花狀罐子：
5英吋（13公分）高

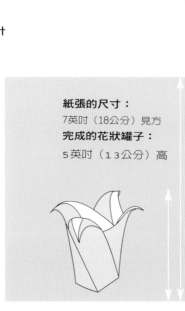

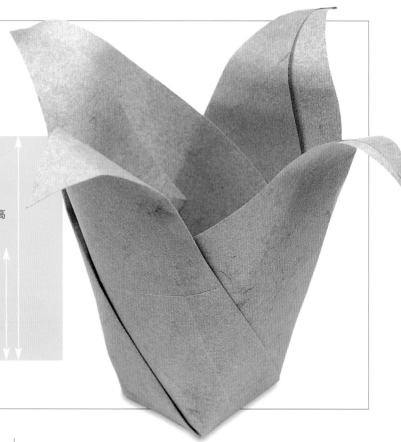

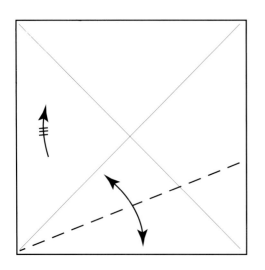

1 拿出一張正方形紙，兩道對角線摺好後，白色紙面朝上。將正方形的一邊往對角線對齊摺過去，摺疊後打開。在正方形的每一邊重覆同樣的摺疊。

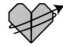

2 前面的摺紋已形成另外四個皺摺的參考點。確定你已仔細並正確地打了摺。

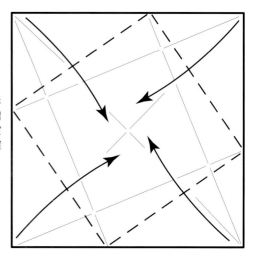

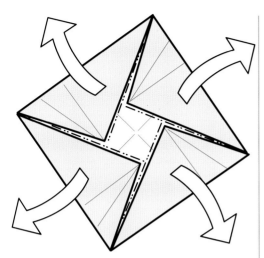

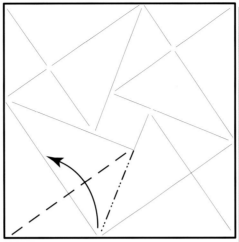

3 這就是上述摺出來的結果。再沿著
原邊緣加上山形摺。然後就打開成
原來的正方形。

5 利用這些摺紋，重新摺疊紙張成三
度空間的立體狀。

7 小心摺疊，紙張就能像這個最後呈現
出來的樣子般很結實的撐立著。

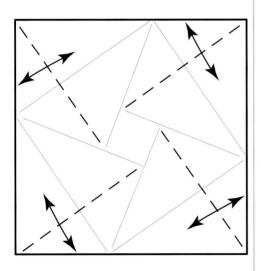

6 依序將其他三個角如步驟5一樣
摺好。中心跑出來的正方形就
形成了罐子的底部。

4 為了要看起來比較清楚，一些之前摺
的皺痕沒有顯示在這個圖解上。小心
地再加摺圖中所標示的四個摺疊。

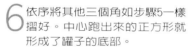

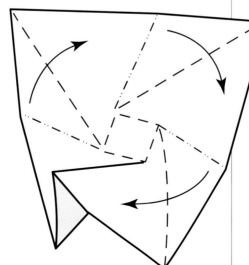

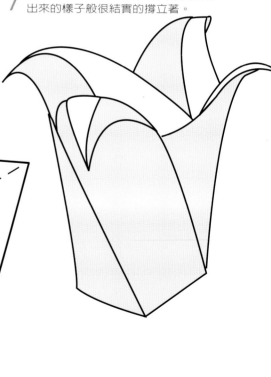

花朵

由麗姬雅・曼托亞（Ligia Montoya）設計
23個步驟

　　曼托亞是阿根廷極有天賦的
一位摺紙家，也是少數賦予
傳統日本摺紙樣式新生命的摺
紙先鋒。她身為重要創意摺紙家的
事實不容被忽視。「花朵」這樣的
模型是她一貫高雅設計的典型之
作，所利用的技法讓許多其他的摺
紙人因此而注意到。像花朵這樣的樣
式，如果你最初著手不是採用六邊形的紙
張，那麼摺製時就很需要精確的摺疊與熟
練的手法。解決之道是在一開始就先摺好
一個六邊形紙。

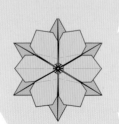

紙張的尺寸：
8英吋（20公分）見方
完成的花朵：
4英吋（10公分）高

摺製一個六邊形

1 先拿一張正方形的
紙，摺疊兩道對角
線後再摺成一半。
另外再分別摺出一
個位於上側的八分
之一以及一個二分
之一的摺紋。

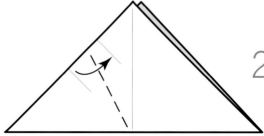

2 從下邊緣的中心摺起來，讓
二分之一的摺紋與位於上側
八分之一的摺紋重疊。

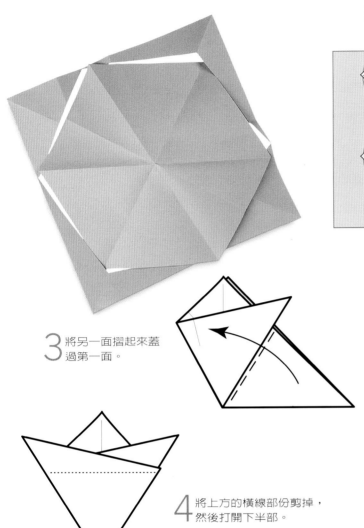

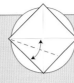

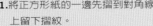
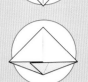

關於摺製兔耳朵的一些提醒

1. 將正方形紙的一邊先摺到對角線上留下摺紋。
2. 另一邊重覆同樣的動作。
3. 將兩個摺紋同時摺起來。
4. 完成。

3 將另一面摺起來蓋過第一面。

4 將上方的橫線部份剪掉，然後打開下半部。

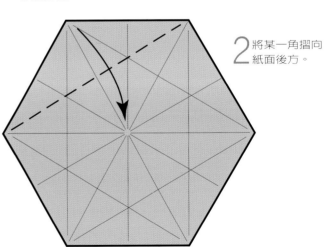

1 先拿出一個六邊形紙，摺疊出所有放射狀的摺紋。將每一個角向中心摺去，留下摺痕後打開。

2 將某一角摺向紙面後方。

自我挑戰

你能發現另一種將正方形做成六邊形的方法嗎？你可以先摺一個60度角（見34頁），然後再仔細想想。

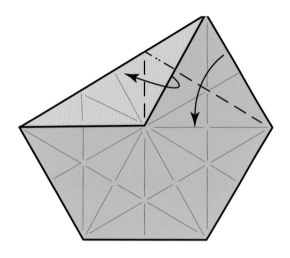

3 摺一個像兔耳朵的形狀來（見119頁提醒方塊的說明）。

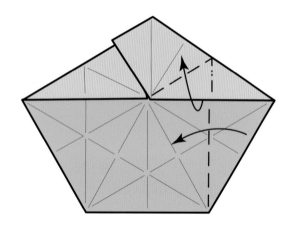

4 下一個角也重複同樣的動作，連續完成六邊形所有的角。

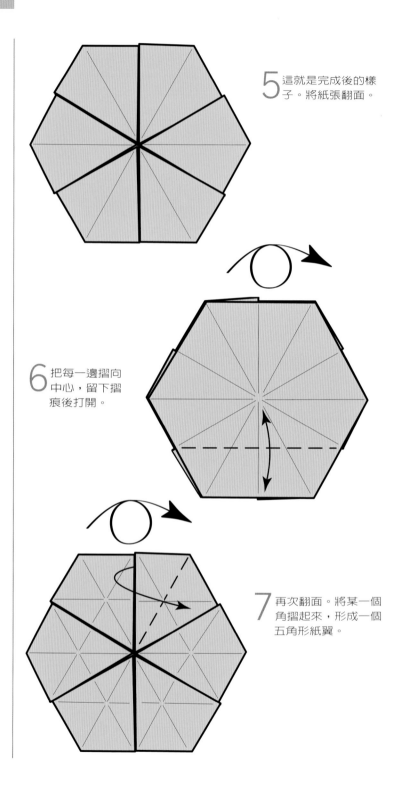

5 這就是完成後的樣子。將紙張翻面。

6 把每一邊摺向中心，留下摺痕後打開。

7 再次翻面。將某一個角摺起來，形成一個五角形紙翼。

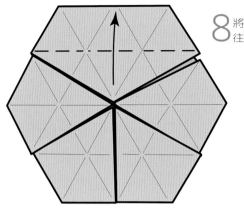

8 將中心一角順其走向往上摺起來。

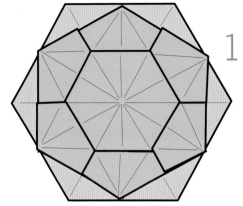

11 這就是完成後的樣子。將紙張翻面。

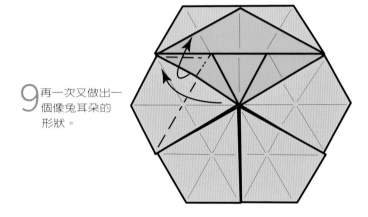

9 再一次又做出一個像兔耳朵的形狀。

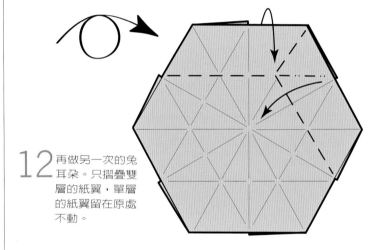

12 再做另一次的兔耳朵。只摺疊雙層的紙翼，單層的紙翼留在原處不動。

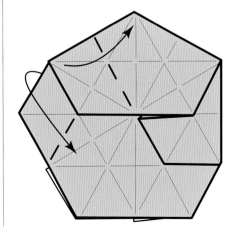

10 做出來的兔耳朵應該像現在圖上顯示的這個樣子。在每一邊重複同樣的動作。你要重新調整一下最後一個角的層次。

13 重複同樣的動作連續做下去。

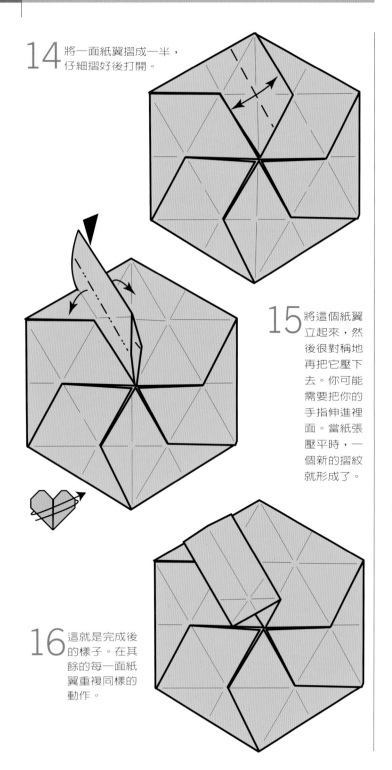

14 將一面紙翼摺成一半，仔細摺好後打開。

15 將這個紙翼立起來，然後很對稱地再把它壓下去。你可能需要把你的手指伸進裡面。當紙張壓平時，一個新的摺紋就形成了。

16 這就是完成後的樣子。在其餘的每一面紙翼重複同樣的動作。

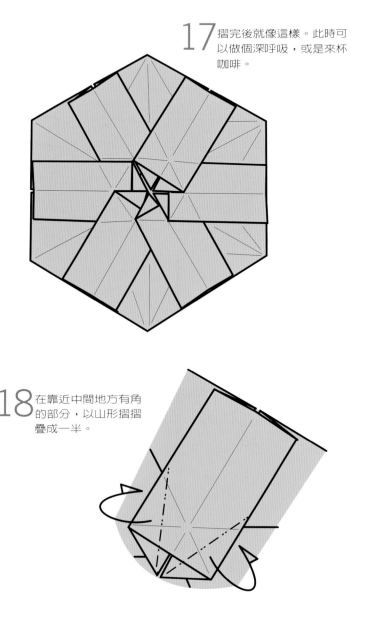

17 摺完後就像這樣。此時可以做個深呼吸，或是來杯咖啡。

18 在靠近中間地方有角的部分，以山形摺摺疊成一半。

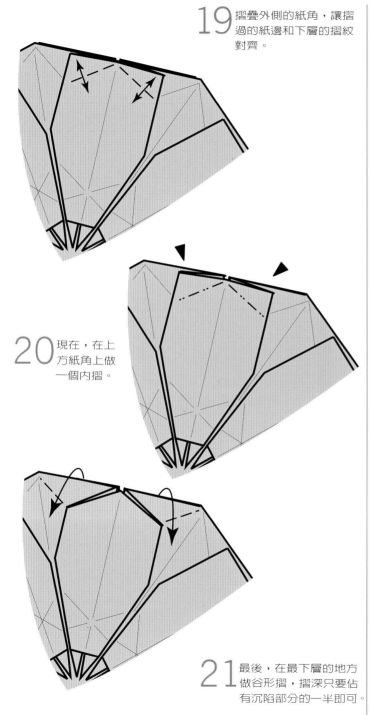

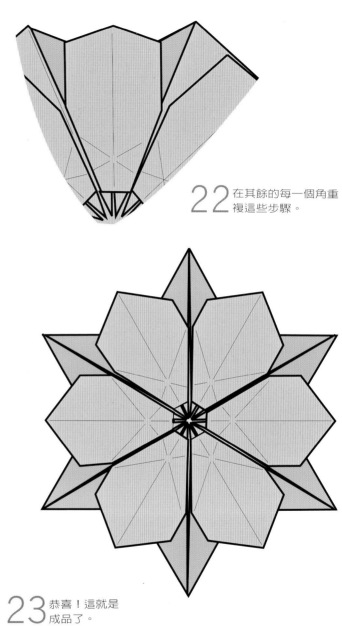

19 摺疊外側的紙角，讓摺過的紙邊和下層的摺紋對齊。

20 現在，在上方紙角上做一個內摺。

21 最後，在最下層的地方做谷形摺，摺深只要佔有沉陷部分的一半即可。

22 在其餘的每一個角重複這些步驟。

23 恭喜！這就是成品了。

做法參考

見18頁反摺的做法。

艾力俄斯人形基底

由尼爾・艾力俄斯（Neal Elias）設計
19個步驟

　　尼爾・艾力俄斯是美國摺紙界早期主要的創意者之一。在60年代期間，他以新奇和改良的技法為特色，繼而創造出相當多的圖樣。其中的一項技法即為人所知的盒式摺疊法（box-pleating），如此稱呼是因為此技法將紙張摺製而分成了數格的盒子。這樣摺疊的方式讓你因此做出長垂面，然後用這些長垂面來做兩臂與雙腳。事實上，如果紙張夠用的話，還可摺製出幾乎任何一種直線形的樣式。以下所介紹的，就是艾俄力斯發展出來的人形基底摺製說明，此種基底重新產生一組摺疊人體的基本元素。在這些步驟的說明中，你可以視需要增減某些細部摺疊，然後以較小的型塑皺摺將圖形做得更細緻。

關於摺製多樣形式基底的一些提醒

1. 先做出一個水中炸彈基底，預先將四個紙角往中心點摺好。
2. 將四邊分別也向中心摺疊，留下摺紋後打開。
3. 完成了多樣形式摺疊的圖案。

紙張的尺寸：
12英吋（30公分）見方
完成的人形：
10英吋（25公分）高

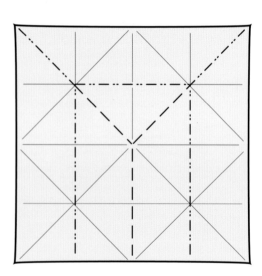

1　先拿出一個打開了的多樣形式基底（見上方提醒方塊處說明），或就是如圖所示，一次完成圖中的所有摺紋。加強這些摺疊，之後就開始將紙摺出三度空間立體狀。

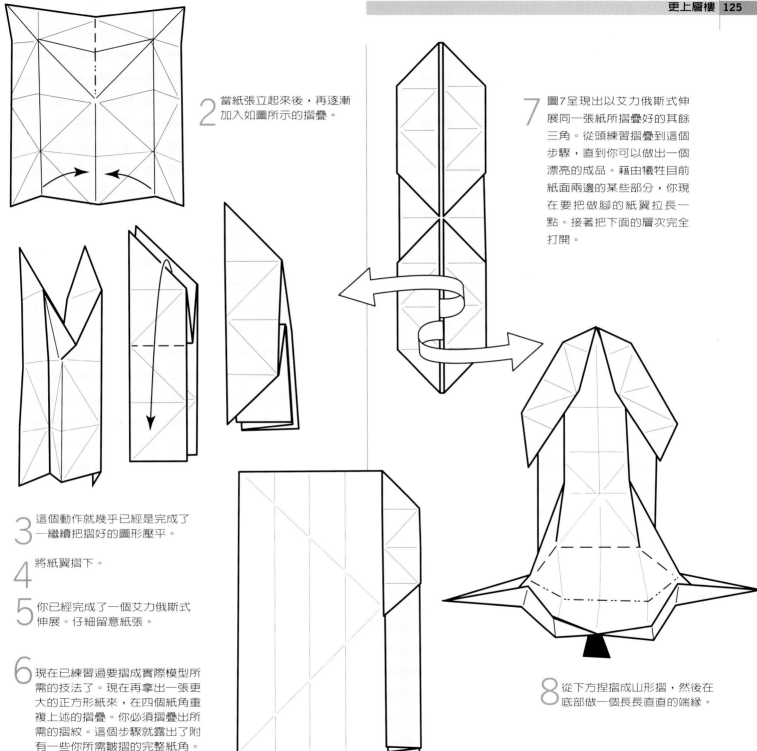

2 當紙張立起來後,再逐漸
加入如圖所示的摺疊。

3 這個動作就幾乎已經是完成了
——繼續把摺好的圖形壓平。

4 將紙翼摺下。

5 你已經完成了一個艾力俄斯式
伸展。仔細留意紙張。

6 現在已練習過要摺成實際模型所
需的技法了。現在再拿出一張更
大的正方形紙來,在四個紙角重
複上述的摺疊。你必須摺疊出所
需的摺紋。這個步驟就露出了附
有一些你所需皺摺的完整紙角。

7 圖7呈現出以艾力俄斯式伸
展同一張紙所摺疊好的其餘
三角。從頭練習摺疊到這個
步驟,直到你可以做出一個
漂亮的成品。藉由犧牲目前
紙面兩邊的某些部分,你現
在要把做腳的紙翼拉長一
點。接著把下面的層次完全
打開。

8 從下方捏摺成山形摺,然後在
底部做一個長長直直的端緣。

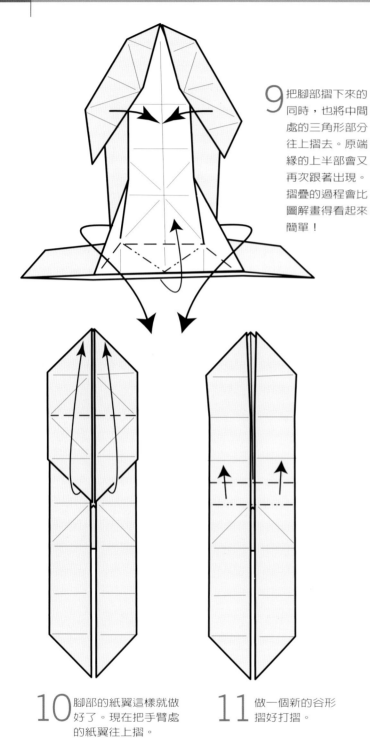

9 把腳部摺下來的同時，也將中間處的三角形部分往上摺去。原端緣的上半部會又再次跟著出現。摺疊的過程會比圖解畫得看起來簡單！

10 腳部的紙翼這樣就做好了。現在把手臂處的紙翼往上摺。

11 做一個新的谷形摺好打摺。

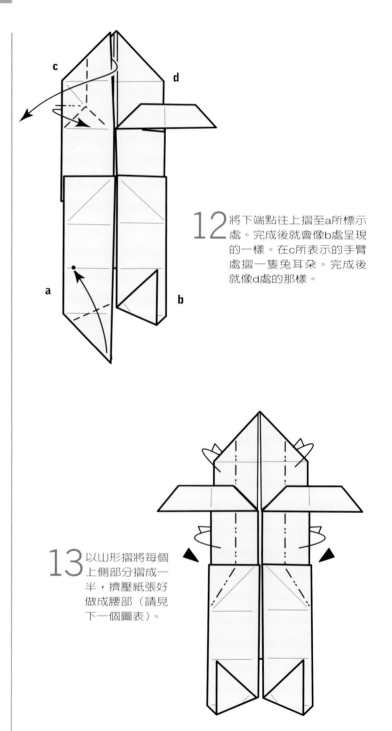

12 將下端點往上摺至a所標示處。完成後就會像b處呈現的一樣。在c所表示的手臂處摺一隻兔耳朵。完成後就像d處的那樣。

13 以山形摺將每個上側部分摺成一半，擠壓紙張好做成腰部（請見下一個圖表）。

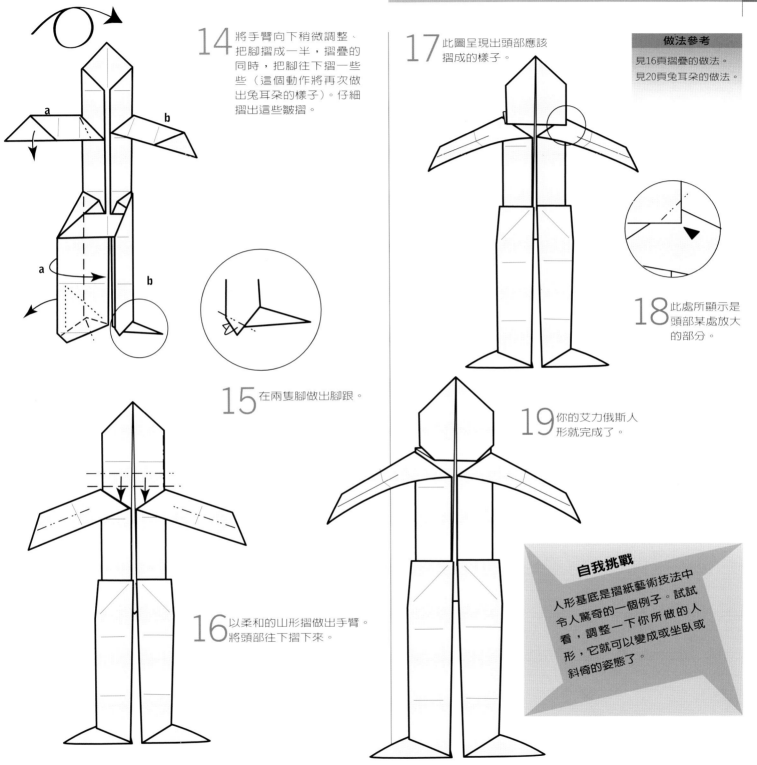

14 將手臂向下稍微調整、把腳摺成一半，摺疊的同時，把腳往下摺一些些（這個動作將再次做出兔耳朵的樣子）。仔細摺出這些皺摺。

a
b
a
b

15 在兩隻腳做出腳跟。

16 以柔和的山形摺做出手臂。將頭部往下摺下來。

17 此圖呈現出頭部應該摺成的樣子。

做法參考
見16頁摺疊的做法。
見20頁兔耳朵的做法。

18 此處所顯示是頭部某處放大的部分。

19 你的艾力俄斯人形就完成了。

自我挑戰
人形基底是摺紙藝術技法中令人驚奇的一個例子。試試看，調整一下你所做的人形，它就可以變成或坐臥或斜倚的姿態了。

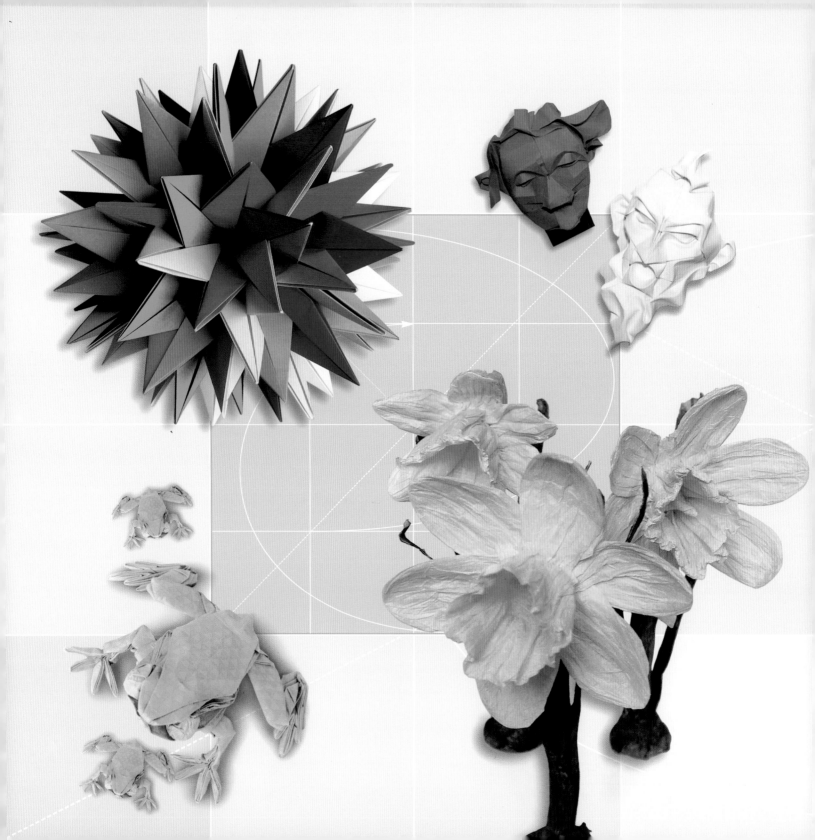

世界摺紙欣賞

緊接著下來的內容是有關摺紙藝術目前進展的許多方向，他們將帶來更廣闊的視野。隨著逐日增加的熱衷此道者加入，有些摺紙藝術的演變開始遠離發展的主流，以至於許多人不再把它們視作摺紙。有些人甚至辯稱，大部分的優秀作品其實早已出現。然而，摺紙的基本元素可以重新拆卸組合變化，進而產生新概念。這些內容只是呈現摺紙所包含的廣泛多樣風格與主題之片面風貌。

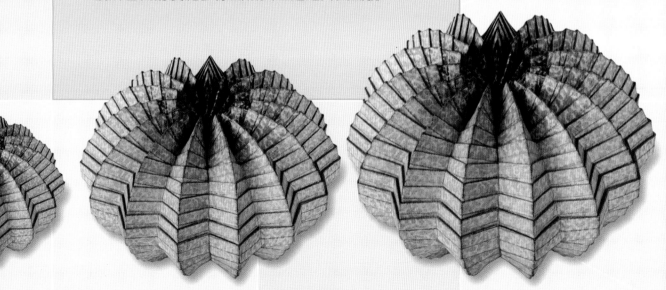

抽象圖形與幾何圖形

　　無論我們對摺紙了解與否，此項藝術在幾何學上是有其道理的──我們可不能漏掉它不說。重複與角度所表現的美是無庸置疑的。當我們把越來越多的小件數或「基準單位」放在一起時，意外形成的優雅輪廓由此成形。當你摺疊這類型花樣時，摺疊的動作要格外精準，才能正確地做出成品。同時你也要很有耐心──因為也許會用上上百張的紙，而且，組合更是異常複雜，但成果絕對是值得的！

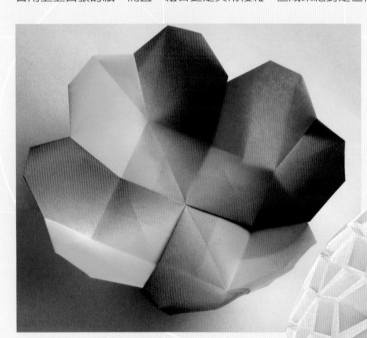

☞盤子：
布瀨友子（Tomoko Fuse）設計，喬群‧剛德雷克（Joachim Gunderlach）摺疊。這是由四張紙編織而成的高雅盤子。然而，也可以用單張紙完成，所需的額外層次可能會因為俐落的線條而消失。

☞結狀物摺疊法：
史綽伯所開發的一種技巧，它是以繩結和歡迎場合中所拋的細長紙帶為原理而發展出來的。此方法可藉交織組合而形成無數多種的圖形。

☞ XYZ系列之一：

這件作品是由敏娜須・穆克哈帕德海俄（Meenakshi Mukhopadhyay）設計與摺疊。此設計在技術上叫作「十叉九頂星形標準單位」，它是由林東鏡（Tung Ken Lam）所設計、以XYZ開始之一系列圖樣的一部分，表現了三度基本的平面幾何學。

此圖案共使用了90個組件。

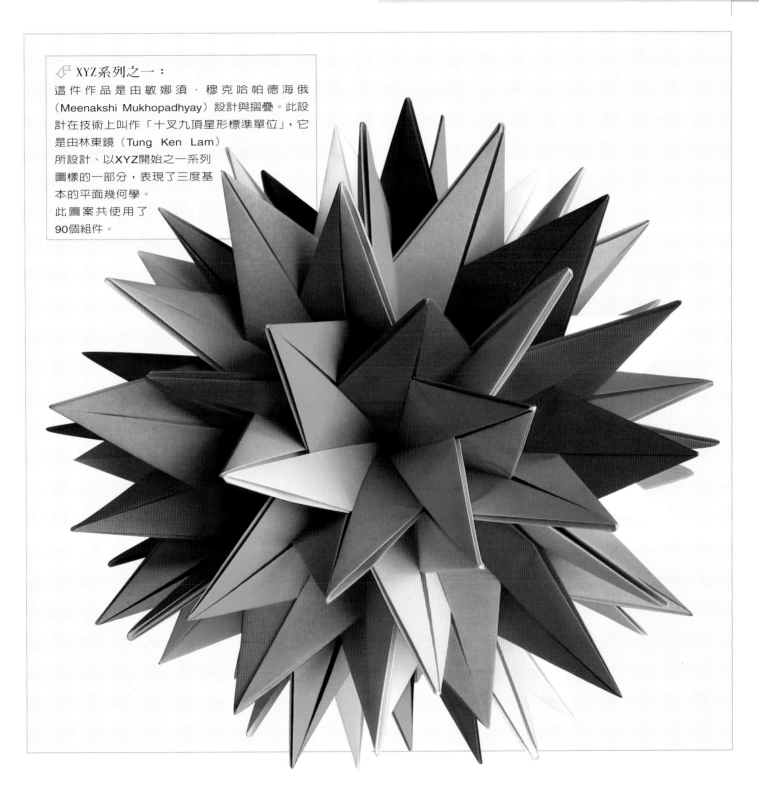

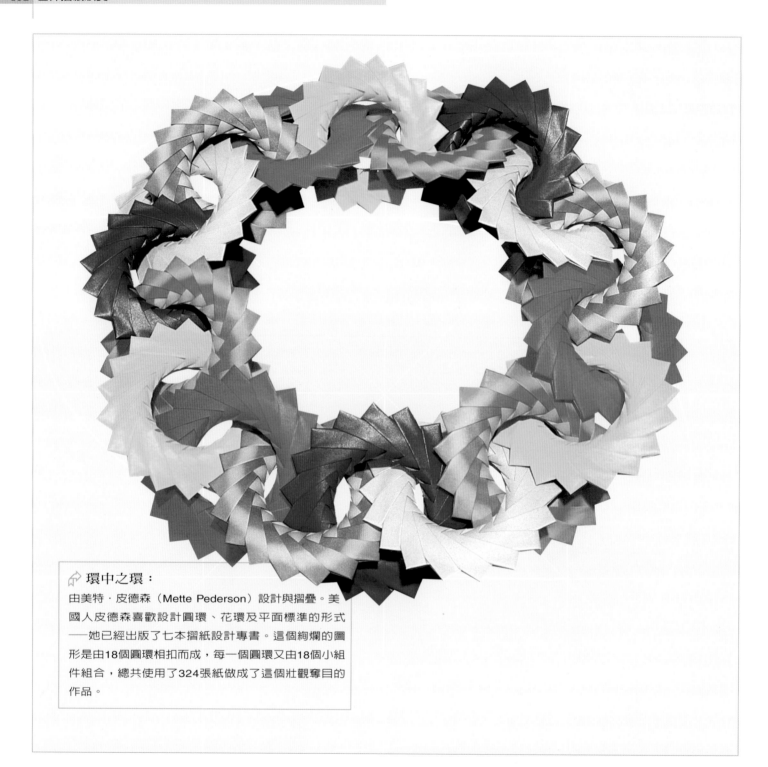

☆ 環中之環：

由美特・皮德森（Mette Pederson）設計與摺疊。美
國人皮德森喜歡設計圓環、花環及平面標準的形式
──她已經出版了七本摺紙設計專書。這個絢爛的圖
形是由18個圓環相扣而成，每一個圓環又由18個小組
件組合，總共使用了324張紙做成了這個壯觀奪目的
作品。

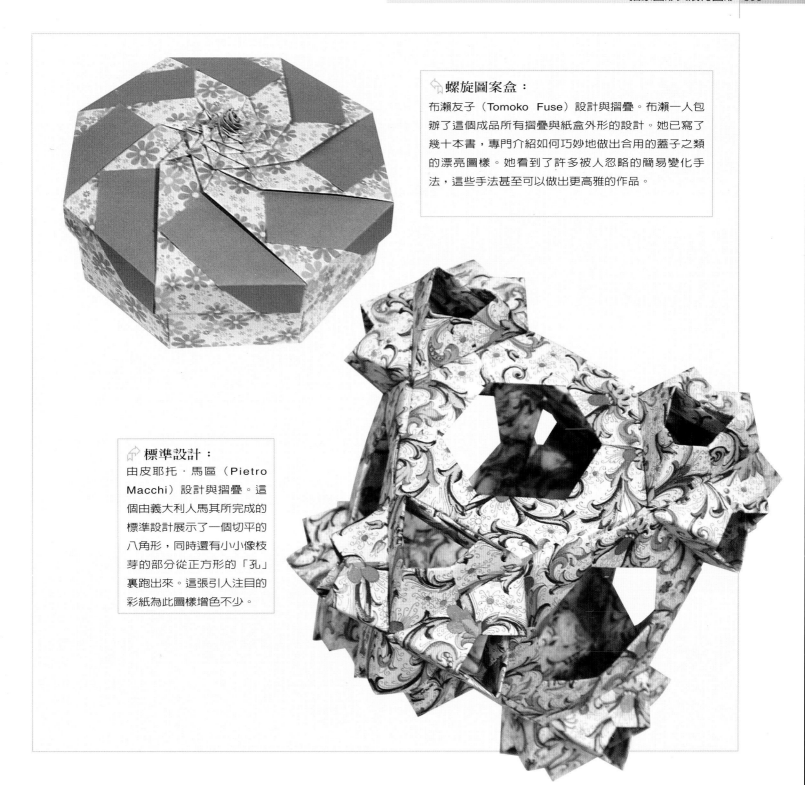

螺旋圖案盒：
布瀨友子（Tomoko Fuse）設計與摺疊。布瀨一人包辦了這個成品所有摺疊與紙盒外形的設計。她已寫了幾十本書，專門介紹如何巧妙地做出合用的蓋子之類的漂亮圖樣。她看到了許多被人忽略的簡易變化手法，這些手法甚至可以做出更高雅的作品。

標準設計：
由皮耶托・馬區（Pietro Macchi）設計與摺疊。這個由義大利人馬其所完成的標準設計展示了一個切平的八角形，同時還有小小像枝芽的部分從正方形的「孔」裏跑出來。這張引人注目的彩紙為此圖樣增色不少。

自然與生物

　　儘管摺紙幾乎都是由直線所形成，但成品則不限於單是直線。隔一段距離來看，許多摺紙圖案看起來就像是有關自然界、生物等的作品。真正的藝術家能夠賦予一個實物生命，同時也會知道如何善用紙張而不悖逆紙張的特性。善選紙張即能達到事半功倍效果，也讓作品更加出色。

抽象生物：
由保羅・傑克森（Paul Jackson）設計與摺疊。傑克森向來勇於打破摺紙的規範。多年來，他一直在提升並研發他個人的作品。放眼世上所有名作，傑克森的作品幾乎無法仿製。

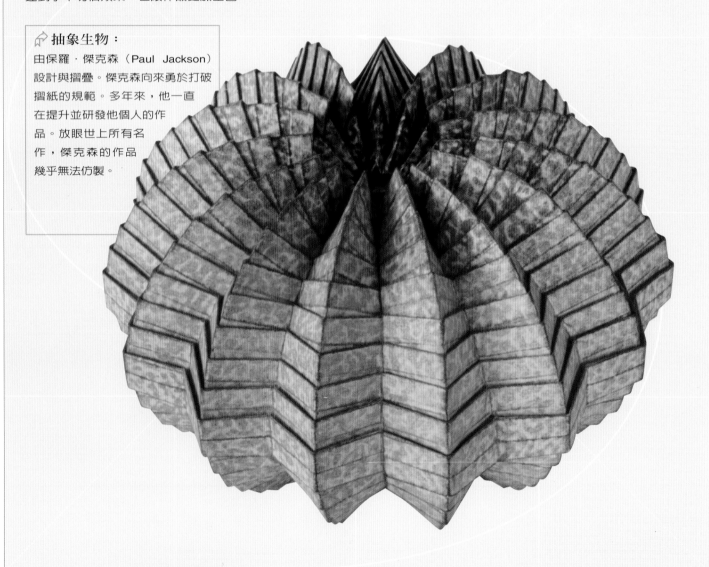

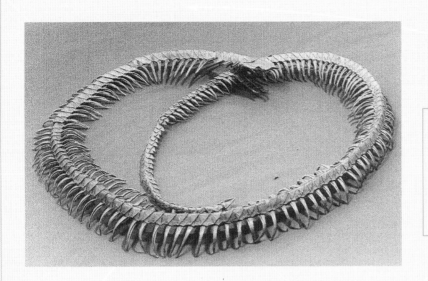

蛇的骨骼：
由卡洛思·吉諾娃（Carlos Genova）設計與摺疊。這個圖案顯得異常複雜，但事實上是由傳統鳥形基底的變化所摺成，很巧妙地兩兩被鎖定。

貝殼：
由羅伯特·朗（Robert Lang）設計與摺疊。朗與夥伴，美國人約翰·蒙特羅（John Montroll），一起寫了一本叫作海洋生物的摺紙（Origami Sea Life）的書。這本蒐集有魚類、貝殼及其他水生動植物的書是許多技法珍貴的發現，讓其他人得以採用並融入到他們的作品中。

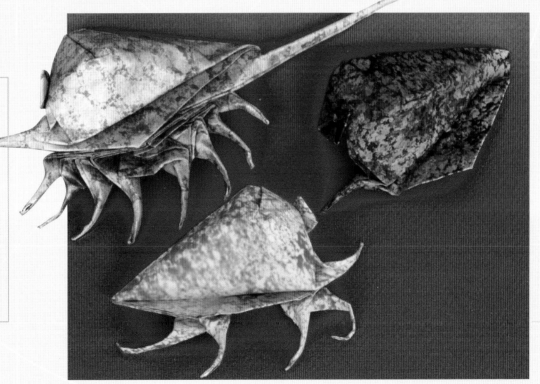

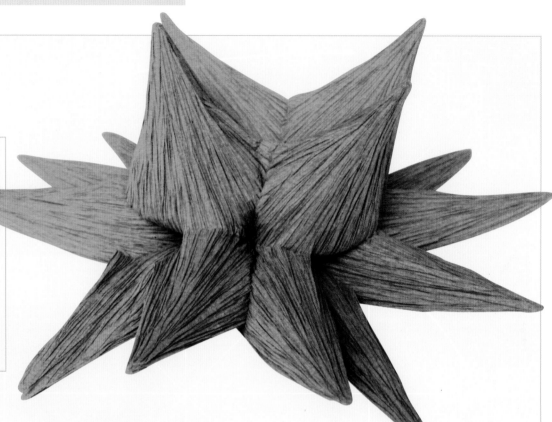

☆ 抽象作品(1)：
由文森‧弗洛德若
（Vincent Floder-
er）設計與摺疊。
這件由文森‧弗洛德若
所摺製的特別圖樣，代表
了摺紙藝術發展中一個全
新並且極為有趣的領域。
他將基本的揉合在傳統的
基底中，進而做出一連串
各式各樣嶄新而有生命的
東西。

☆ 鬆軟之物：
由保羅‧傑克森（Paul Jackson）
設計與摺疊。有許多像傑克
森這樣的摺紙家都會使用其
他的藝術技法──例如染紙，
做出他們想要的漂亮成品。

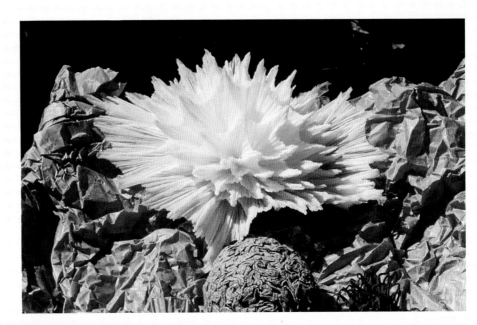

☆ **抽象作品(2)：**
由文森‧弗洛德若（Vincent Floderer）設計與摺疊。這是弗洛德若另一作品。抽象作品(2)所運用的方法幾乎與前一件作品一樣，只是起始的基底稍有不同。

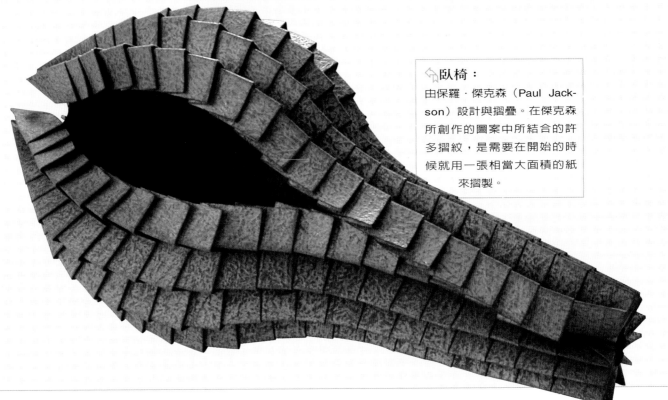

☆ **臥椅：**
由保羅‧傑克森（Paul Jackson）設計與摺疊。在傑克森所創作的圖案中所結合的許多摺紋，是需要在開始的時候就用一張相當大面積的紙來摺製。

花狀

　　花朵是很普遍的題材，但為了體驗並捕捉到實物的美，在摺製花朵時，手法動作需要更靈敏。越普遍的種類就越常成為摺紙的主題。他們給你一個想像的機會，同時結合了葉子、花梗及容器去創造展示的作品。這也是很棒的禮物呢！

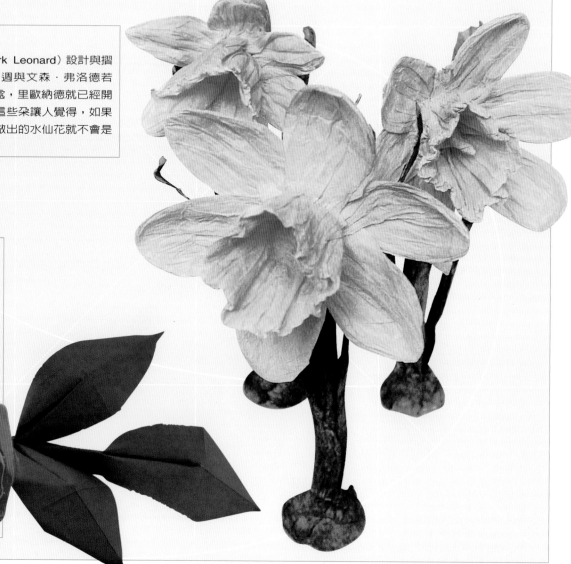

水仙花：

由馬克・里歐納德（Mark Leonard）設計與摺疊。用了極具創意的一週與文森・弗洛德若（Vincent Floderer）相處，里歐納德就已經開始推展研發此種技法。這些朵讓人覺得，如果缺了這個起皺的技巧，做出的水仙花就不會是現在看到的樣子了。

玫瑰花：

由大衛・寇立爾（Dave Collier）設計與摺疊。在大衛・寇立爾的晚年，他專攻創造和摺疊花朵。這朵漂亮的玫瑰和花梗便是極佳的例子；整個外形既簡單又不失優雅。

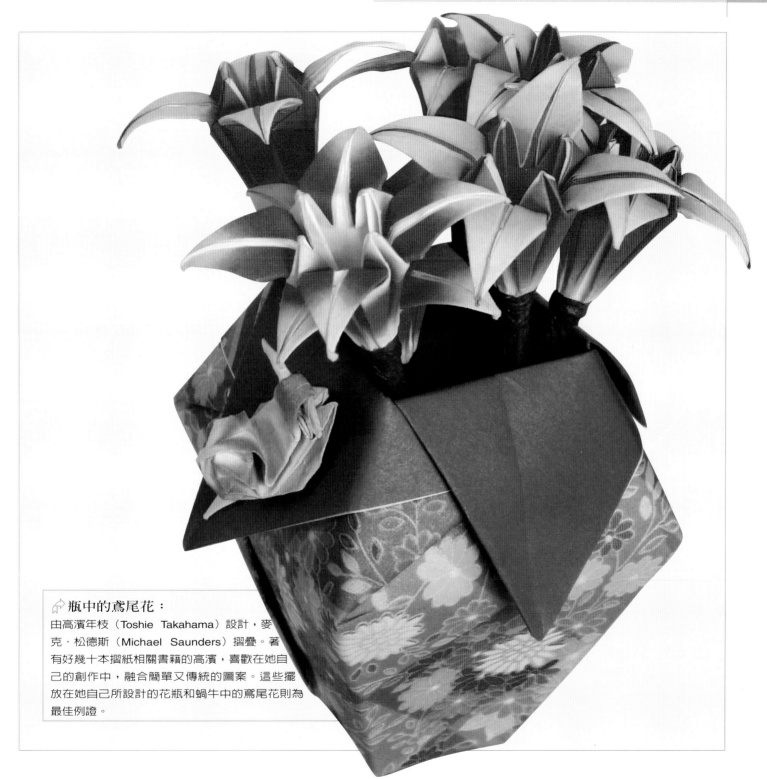

☝瓶中的鳶尾花：

由高濱年枝（Toshie Takahama）設計，麥
克‧松德斯（Michael Saunders）摺疊。著
有好幾十本摺紙相關書籍的高濱，喜歡在她自
己的創作中，融合簡單又傳統的圖案。這些擺
放在她自己所設計的花瓶和蝸牛中的鳶尾花則為
最佳例證。

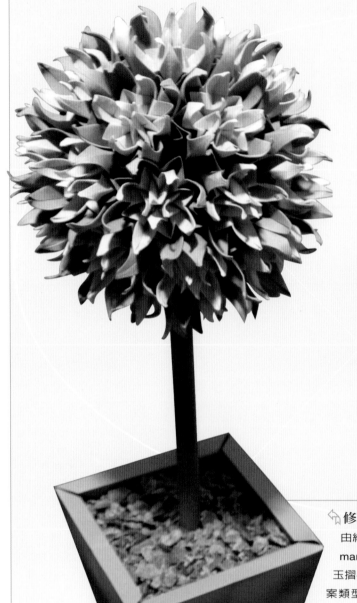

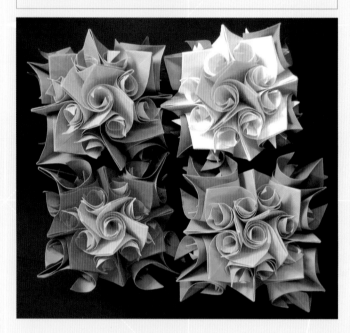

附有葉底的螺旋花基底：

由克里斯緹娜・波兒吉喀（Krystyna Burczyk）設計與摺疊。這是個由其他摺紙人延伸某一原始構想而發明出圖樣的極佳典範。這個將單件與捲曲垂面結合的技法（最初是由赫曼・方・古柏根（Herman Van Goubergen））已由波兒吉喀進一步擴展推進而落實。

修剪而成的裝飾用樹：

由約翰・布雷克曼（John Black-man）設計與摺疊。這是叫作「串玉摺疊法（kusudama）」的日本圖案類型，在這樣的圖案中，許多較小、像花朵一樣的單件，要用線把它們縫在一塊兒做成裝飾性的球狀物。此圖案是運用了相似的技法來製作極為生動的成品，進而呈現出亮麗的外觀。

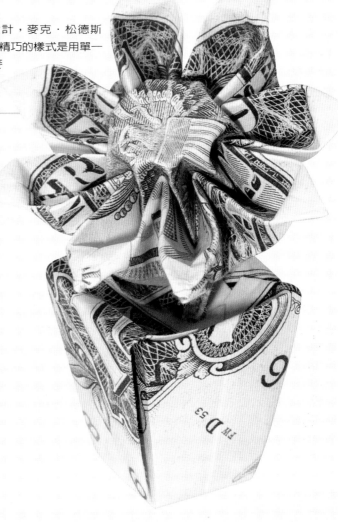

⤴ **紙幣摺製的花形罐：**
由赫曼‧劉（Herman Lau）設計，麥克‧松德斯（Michael Saunders）摺製。這個精巧的樣式是用單一紙張同時做成花朵和罐子。麥克‧松德斯則改造原創作而利用一美元紙幣做出同一圖樣。

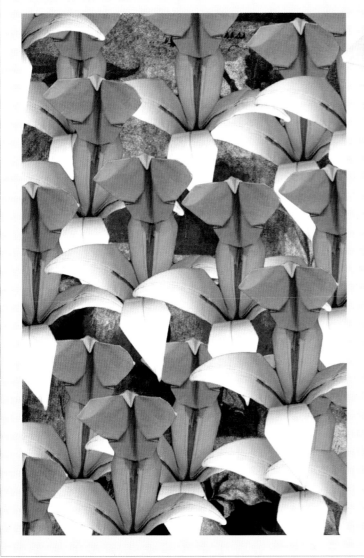

⤴ **百合花上的蝴蝶：**
由丹尼爾‧納讓喬（Daniel Naranjo）設計與摺疊。這個圖案用單單一張紙就做成一隻蝴蝶和花朵，所利用的是紙張兩面不一樣的顏色。拿一個趣味十足的背景來襯托這樣擺在一起好幾個同樣的模型，就成了一件吸引人目光的圖樣。

動物與昆蟲

實物部分所摺製出的圖樣可能比其他任何一個領域還多。這些圖樣從精挑選而摺成的簡單樣式，到複雜且精確剖解的闡釋等類型都有。所有這些作品都有跡可循，也展現了摺紙藝術領域的多種面貌。

☆ 眺望看守者：

由羅伯特‧朗（Robert Lang）設計與摺疊。羅伯特‧朗不僅創造出令人驚歎且原創性十足的樣式，還以其敏銳的觀察將實物的細部呈現出來。此作品中山羊所站立的岩石，要把它摺得和所看到的實物一樣，實在難上加難！

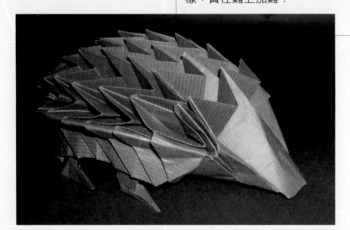

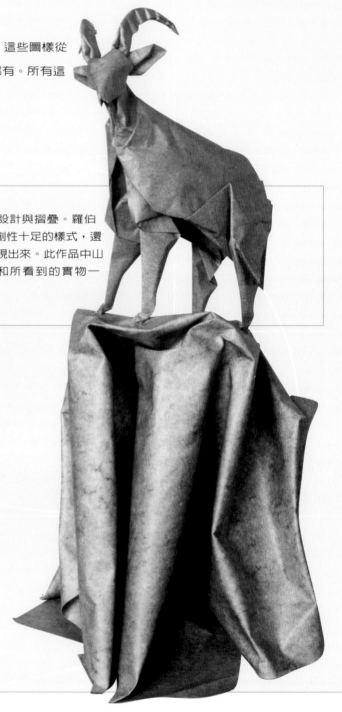

☆ 刺蝟：

由約翰‧羅賓森（John Robinson）設計，吉雷德‧阿哈若尼（Gilad Aharoni）摺製而成。羅賓森是一位隱世的摺紙家，就目前所知，他從未和其他的摺紙人碰面，然而他發明了許多令人驚奇的圖樣，每個圖樣都運用了一項讓人訝異的新技法。這個刺蝟圖案已有二十年以上的歷史，但至今仍人印象深刻。

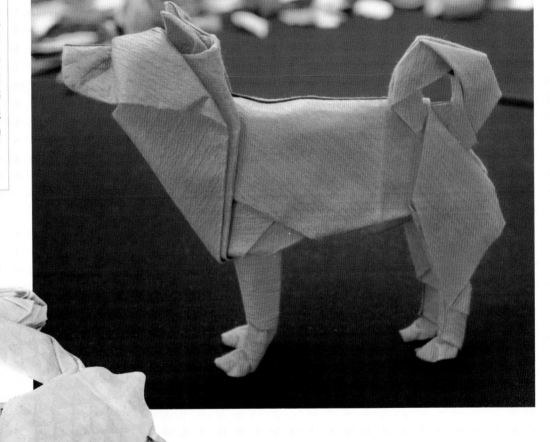

⇗ 狗：
由吉澤章（Ａｋｉｒａ
Yoshizawa）設計與摺
疊。吉澤在日本被視為
「珍寶」，同時更被全世
界認為是具有偉大技巧
和手藝的創作者和摺紙
家。他賦予實物生命的
能力至今無出其右者。

⇖ 樹蛙：
由羅伯特・朗（Robert Lang）設計與摺疊。許多摺
紙人都喜歡摺青蛙，因為它只有簡單的手和腿，而
羅伯特則創作出獨樹一格的腳趾！

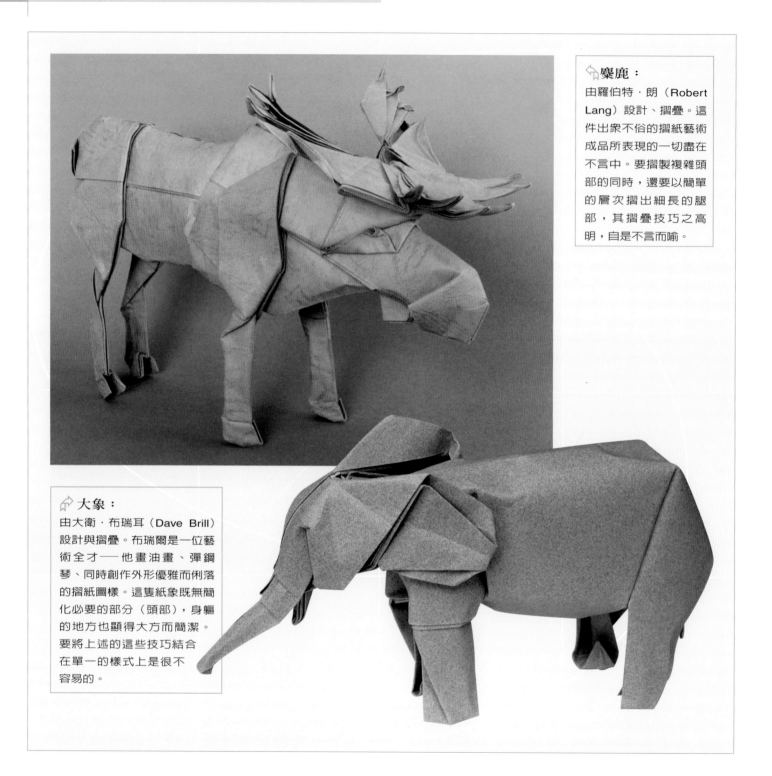

麋鹿：
由羅伯特·朗（Robert Lang）設計、摺疊。這件出眾不俗的摺紙藝術成品所表現的一切盡在不言中。要摺製複雜頭部的同時，還要以簡單的層次摺出細長的腿部，其摺疊技巧之高明，自是不言而喻。

大象：
由大衛·布瑞耳（Dave Brill）設計與摺疊。布瑞爾是一位藝術全才——他畫油畫、彈鋼琴、同時創作外形優雅而俐落的摺紙圖樣。這隻紙象既無簡化必要的部分（頭部），身軀的地方也顯得大方而簡潔。要將上述的這些技巧結合在單一的樣式上是很不容易的。

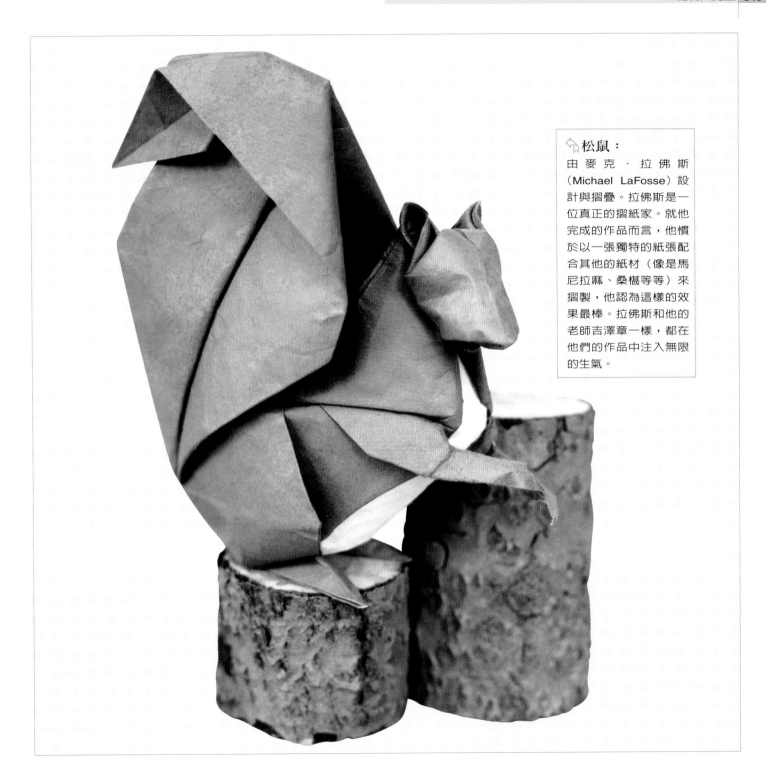

松鼠：
由麥克・拉佛斯
（Michael LaFosse）設
計與摺疊。拉佛斯是一
位真正的摺紙家。就他
完成的作品而言，他慣
於以一張獨特的紙張配
合其他的紙材（像是馬
尼拉麻、桑椹等等）來
摺製，他認為這樣的效
果最棒。拉佛斯和他的
老師吉澤章一樣，都在
他們的作品中注入無限
的生氣。

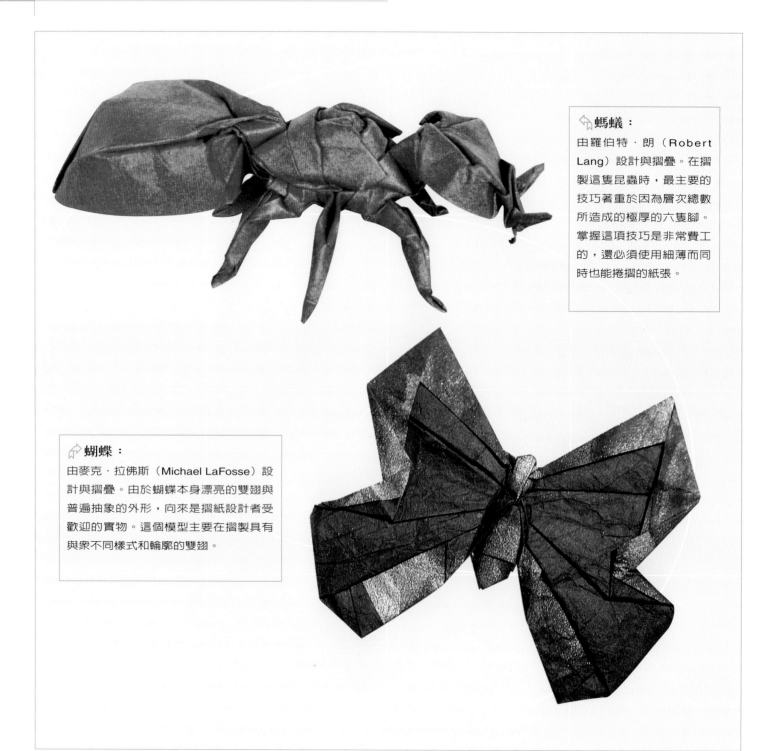

↖螞蟻：
由羅伯特‧朗（Robert Lang）設計與摺疊。在摺製這隻昆蟲時，最主要的技巧著重於因為層次總數所造成的極厚的六隻腳。掌握這項技巧是非常費工的，還必須使用細薄而同時也能捲摺的紙張。

↗蝴蝶：
由麥克‧拉佛斯（Michael LaFosse）設計與摺疊。由於蝴蝶本身漂亮的雙翅與普遍抽象的外形，向來是摺紙設計者受歡迎的實物。這個模型主要在摺製具有與眾不同樣式和輪廓的雙翅。

☝蒼蠅：
由阿佛瑞多‧吉安塔（Alfre-do Giunta）設計與摺疊。義大利人吉安塔設計了許多令人驚歎的昆蟲圖案。許多摺紙人在試著複製這些圖案時都發現，吉安塔的摺紙手法已令人望其項背。

☝蚊子：
由馬克‧里歐納德（Mark Leonard）設計與摺疊。這個圖案必須要用能夠摺出這麼纖長細腿的特別紙張來做才行。叫人難以置信的是，它只用了一張未經任何裁切的紙！

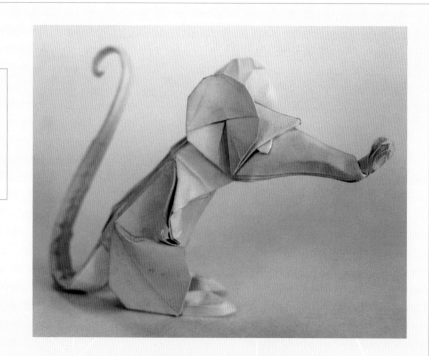

⤴ **老鼠：**
由艾瑞克‧侯索（Eric Joisel）設計與摺疊。這隻卡通老鼠在積極地將實物卡通化的摺紙藝術上是難得一見的作品。這樣的表現不只是有型，更是好玩！法國人侯索摺製了一些很值得一看的特別作品。

✍ **傑克森的大蜥蜴：**
由羅伯特‧朗（Robert Lang）設計與摺疊。這件極致佳作的特色，作品本身即已表露無遺。

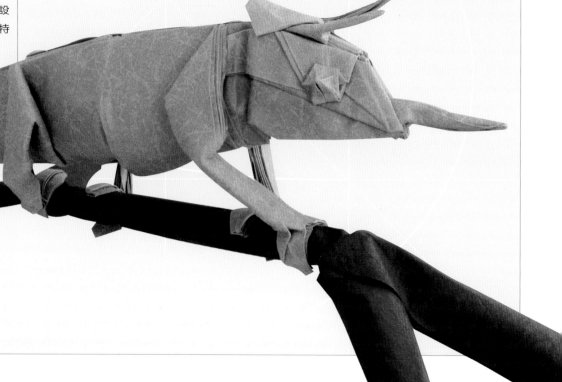

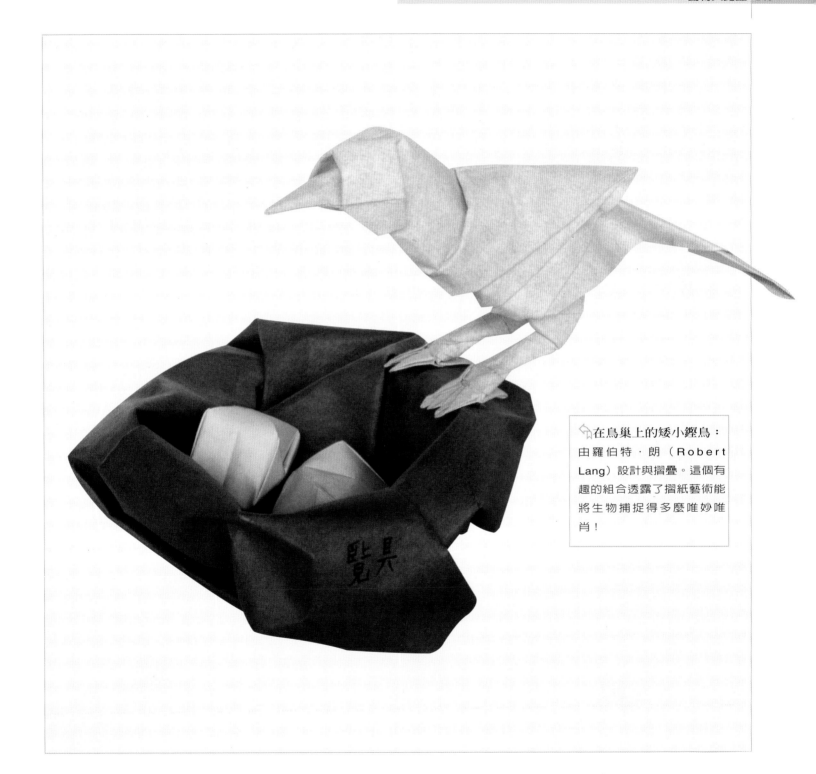

在鳥巢上的矮小鏗鳥：由羅伯特・朗（Robert Lang）設計與摺疊。這個有趣的組合透露了摺紙藝術能將生物捕捉得多麼唯妙唯肖！

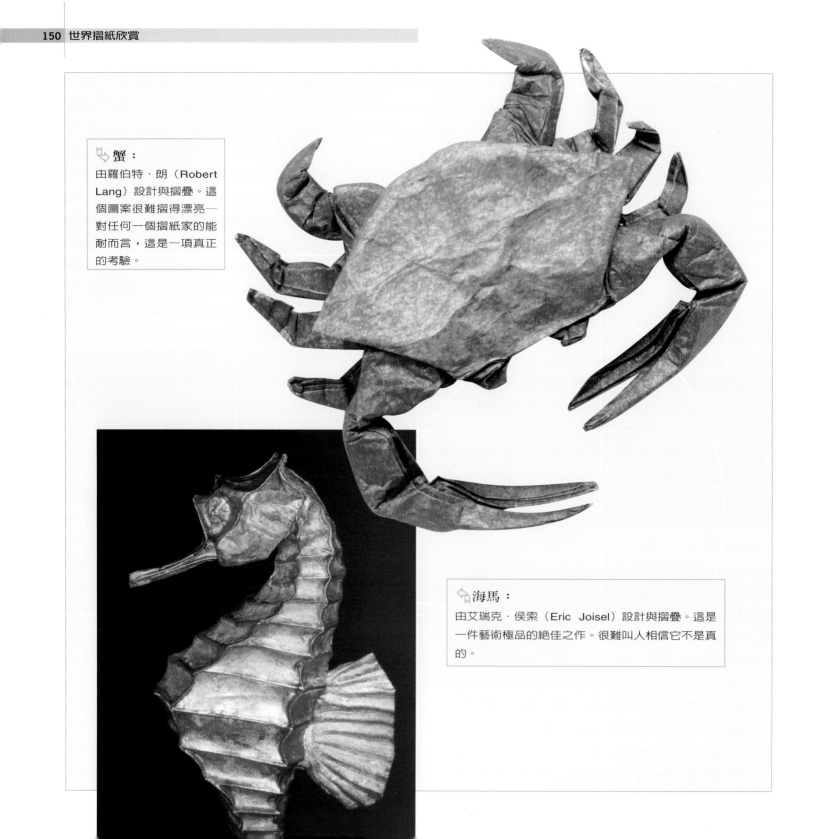

↘ **蟹**：
由羅伯特‧朗（Robert Lang）設計與摺疊。這個圖案很難摺得漂亮—對任何一個摺紙家的能耐而言，這是一項真正的考驗。

⇦ **海馬**：
由艾瑞克‧侯索（Eric Joisel）設計與摺疊。這是一件藝術極品的絕佳之作。很難叫人相信它不是真的。

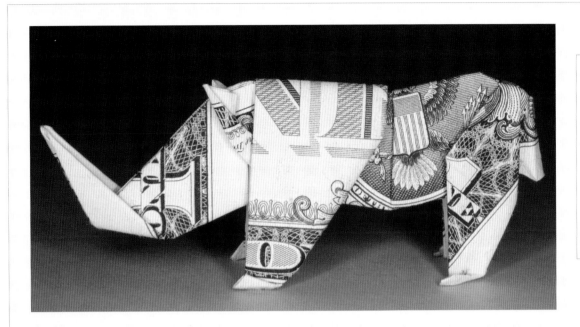

⇧犀牛：
由史帝芬‧衛司
（StephenWeiss）設
計與摺疊。紙幣是
最適合摺紙的了，
同時多餘的部分還
可讓創作者去做四
隻角和兩隻耳朵，
這可能還比用一張
四方形的紙張摺疊
少花一些氣力。

⇧像日本武士的盔甲蟲：
由羅伯特‧朗（Robert Lang）
設計與摺疊。這是朗的藝術作
品中的另一件代表作，他賦
予這件複雜的圖案
深度與生命。

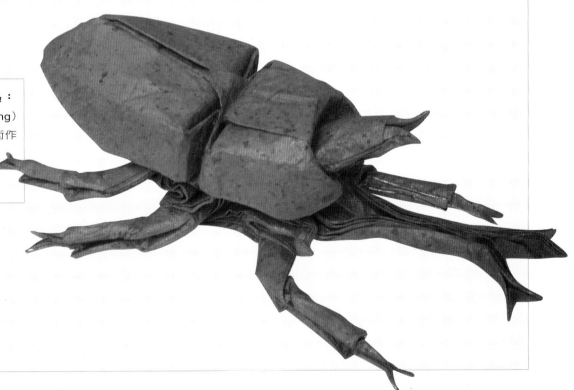

人物像

令人覺得奇妙的是，人類的姿態其實是很難以一張四方形的紙張摺製而成的。
這也是為什麼大部分在人類姿態這個領域的摺紙圖樣，都以極為誇示的比例呈
現，要不就是把四肢全都省略掉。但仍有許多摺紙作品以捕捉各式各樣人類的
容貌與輪廓，挑戰一種不可能的任務。

☞ 惡魔：
由前川淳（Jun Maekawa）
設計與摺疊。這個摺紙圖
樣在80年代首次公開露面
的時候，就讓每一個人驚
艷不已。它至今仍是一項
不可多得之作，同時也代
表了摺紙技能的一個指標
——如果你也能摺出像這樣
的作品來，在摺紙藝術
中，你已是遊刃
有餘。

☞ 鬼魂：
由卡洛思・吉諾娃
（Carlos Genova）設計
與摺疊。這個圖案唯一
「栩栩如生」的地方就
是它的手指，但作品許
多細部仍滿足了我們的
想像力，而我們也很容
易就能接受這件具有人
類姿態的作品。

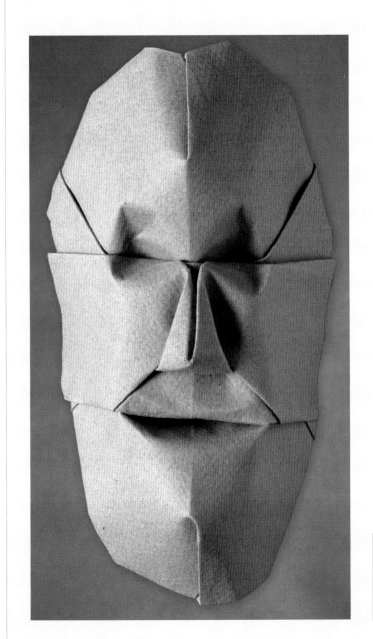

☞ **羅丹的「沉思者」：**
由尼爾·艾力俄斯（Neal
Elias）設計。艾力俄在於60年
代相當活躍，他在此期間發明
了一種製作手臂和雙腿的摺紙
技法。此技法至今仍廣為摺紙
設計者所用，因而形成了為人
所知的「艾力俄斯的延伸
（Elias stretch）」。

面具：
由尼克·羅賓森（Nick Robinson）設計、摺
疊。這張面具可藉由調整眼睛和嘴巴的形狀
而出現各種可能性。

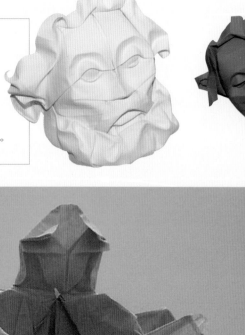

☆面具：
由艾瑞克‧侯索（Eric Joisel）
設計與摺疊。摺紙面具的
作品有很多，但侯索以他
各種流暢、充滿活力的創
作，將摺紙面具所呈現的
面貌導向另一個不同的境界。

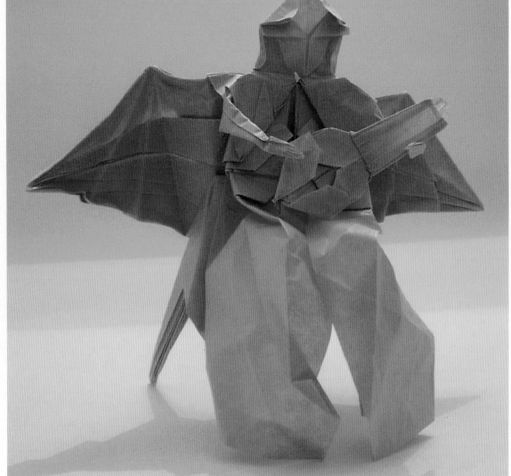

☆彈琵琶的天使：
由川端文昭（Fumiaki
Kawahata）設計，吉雷
德‧阿哈若尼（Gilad
Aharoni）摺製。川端是
許多被稱為是「具代表
性（Tanteidan）」（即偵
探之意）的日本摺紙家
之一，這些摺紙家將複
雜的摺紙藝術推向更為
高深的境界。

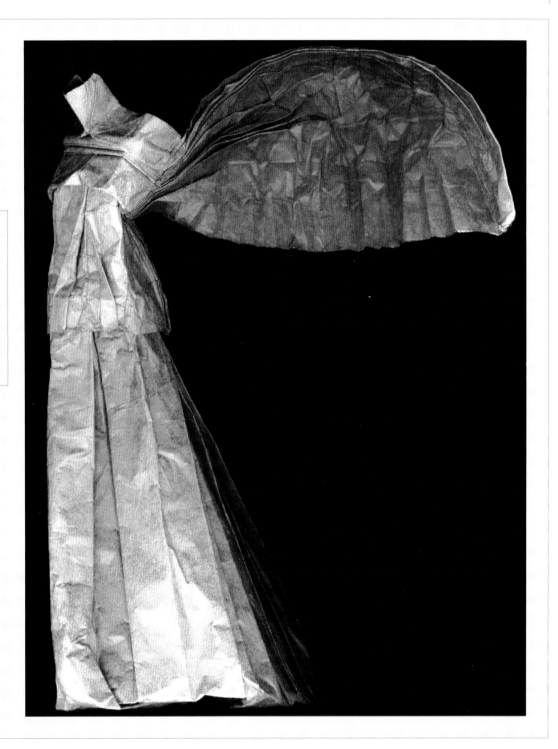

⇧ 勝利者：
由丹尼爾・納讓喬
（Daniel Naranjo）設計
與摺疊。受北條高
（Hojyo Takashi）影響，
納讓喬的這件作品顯得
既優雅又流暢。作品本
身融合了製作雕像必需
的元素而非僅是寫實的
描繪。

辭彙解釋

動態圖樣（action model）：一種在完成後會做動作的設計，像是鞭炮或紙飛機。

背部包覆（backcoating）：將兩張不同的紙（例如箔紙和衛生紙）黏在一起，以形成一張單一的紙張。

基底（base）：是一個各種摺疊的組合，這種組合可以當做在創造一個圖案時的起始點。

鳥形基底（bird base）：由花瓣式摺疊一個預備基底的兩側所形成的一個典型基底。

烤薄餅（Blintz）：將一張正方形紙張的四個角向中心對摺的一種摺紙技法。

烤薄餅基底

盒式摺疊法（box-pleating）：由美國摺紙家尼爾艾力俄斯（Neal Elias）所發展出來的技法，這種技法是將紙張打摺與多層摺疊而形成細窄的端點。

製帽法（chapeaugraphy）：摺疊毛氈環而做成帽子的形狀。

圓形摺紙法（circular origami）：摺疊圓形紙張好當作摺紙的起步點。

封閉式凹陷（closed sink）：輕輕推按紙張所形成的凹陷，與展開紙張所做成的標準凹陷正好相反。

多層摺疊設計（collapse）：當一連串的前置摺疊做好後，你可以再次摺疊紙張成具有多層次的一種設計。

鶴（crane）：從振翅的鳥修改而來，將頭部和尾部摺細做成。

摺痕（crease）：因摺疊紙張所造成的一直線。

雙色紙（duo）：同一紙張的兩面各為不同的顏色。

艾力俄斯摺疊法（Elias-pleating）：參見「盒式摺疊法」。

振翅的鳥（flapping bird）：由鳥形基底摺製而成的典型圖案：這是一種帶有翅膀的小型鳥，它的翅膀可以輕拍。

彎曲摺疊法（flexagon）：沿著一般角度摺疊紙張的方式，這樣的方式可以把內部翻摺出來，因而露出隱藏的紙面。

箔紙（foil）：紙張的一面是為金屬薄片，另一面則是一般的普通紙。

摺疊（fold）：讓一張紙的兩個部分有所接觸，通常要先平擺這張紙。

摺線（fold line）：在摺紙圖表中，用來顯示一次摺疊後所形成的線。連續破折線表示谷形摺；一個破折線加兩小點則表示山形摺。

摺邊（folded edge）：兩層相接的端緣。

摺疊幾何學（folding geometry）：在摺疊的步驟依序進行下，圖案的角度都呈等比例地（否則就不算！）產生，例如22.5/45/90度，或是30/60/90度等等。

青蛙基底（frog base）：這是一種複雜的基底，在這個基底上，水中炸彈基底部分的每一片都是利用花瓣式摺疊。

翻轉倒置（inverted）：將裏部翻出來的端點或蓋。

等同面積摺疊法（iso-area fold）：一種在作品完成時，作品本身前後所呈現的顏色面積等同的摺疊法。

眼定摺疊法（judgement fold）：一種單由眼睛來定位的摺疊法，因為正確的定位點並不存在。

風箏基底

摺紙專用紙（kami paper）：上等的日本摺紙專用紙。

靈感之窗（Kan-no-mado）：日文古書，記載了用單一紙張摺疊千紙鶴的方法。

重複摺紙法（kasane origami）：日文用語，用來形容壓製了層次的摺疊法，這種摺疊法是將許多張紙重疊壓摺以形成裝飾性的排置。

切入摺紙法（kirikomi origami）：摺紙的類型之一，此種摺紙法是在紙上裁切數刀，以便擴展一個標準摺紙圖案摺疊的可能性。

結狀物摺疊法（knotologie）：一種摺疊細長紙張的技法，由奧地利摺紙家漢茲史綽伯（Heinz Strobl）所研發。

串玉摺疊法（kusudama）：日文用語，意指「將紙摺成一個花狀的球」。

定位點（location point）：紙張上的某一處，當摺疊的動作完成時，紙張的某個角或邊緣之所在位置。

小模型摺紙法（minimalist origami）：摺紙的一種類型，目的在製作物體的概略圖形，且通常都會希望儘量使用最少的紙張摺製而成。

圖樣（model）：紙張經摺疊後所完成的項目。有些摺紙人不喜歡「項目」這個詞故改用「樣式」一詞來代替。

標準摺紙法（modular origami）：摺紙的一種，是將許多張紙摺成往往是同一大

小的單件，然後再把這些單件組合起來，形成一個較大的幾何圖形。

基本單位（module）：一個標準樣式的單一元素。

紙鈔摺疊（money-folding）：利用紙鈔做出摺紙圖樣。

山形摺（mountain fold）：將紙張向下摺往離你較遠處所形成的波紋。與它相反的是谷形摺。

動作執行方向箭頭（movement arrow）：在摺紙圖表中，表示紙張摺疊方向的彎曲箭頭。

多樣形式基底

多紙摺紙法（multi-piece origami）：由兩張以上的紙張所摺製成形的技法。

單摺痕摺紙法（one-crease origami）：由英國摺紙家保羅傑克森（Paul Jackson）所提出的摺紙技法，他發明了許多令人驚喜的作品，而這些作品都單只是在紙上打一次摺就可形成的。

摺紙（origami）：日語，意謂「紙張摺疊」。

花瓣式摺疊預備

紙畫（painting with paper）：此為一種摺紙技法，是利用上了不同顏色的雙色紙來呈現一個簡單而有型的畫面或物體。

花瓣式摺疊（petal fold）：一種摺疊法，它是將層次提上來，讓兩側變窄以做成端點。

前置摺疊（pre-creases）：附加而尚未摺起來的摺痕，會在稍後的步驟中用到。

預備基底（preliminary base）：以對角摺疊所做成的簡單且俐落的基底。

完全摺紙法（pure origami）：紙張既不裁切、黏合、或是裝飾的摺紙法。

純地形摺紙法（pureland origami）：一種摺紙的風格，由英國摺紙家約翰史密斯所發明，只用在山形摺和谷形摺。

兔耳朵（rabbit's ear）：摺製成一個小三角形垂面的摺紙技法。

就是此處（RAT）：「就是此處（right about there）」的縮寫，在沒有定位皺摺存在時使用。

原始邊緣（raw edge）：單一層次的邊緣，是四方形的原始外緣。

反摺（reverse fold）：一種摺疊法，它是將一個垂面的部分摺入或摺出另一個垂面。

凹陷（sink）：紙張與四邊反向摺製，例如：山形摺變成谷形摺。

骨架式多邊形（skeletal polyhedra）：在成品表面形成的紙邊和紙孔所構築出來的標準圖樣。

軟摺（soft crease）：輕輕打摺所形成的摺疊，如此一來，就不會有清楚的摺痕。

按壓法（squash）：一種摺紙的技法，它將垂面對稱地（通常如此但並不是經常都這樣）分開來並把它變平。

表面（surface）：一張紙的每一面。

迴旋摺（swivel fold）：紙張往不同的方向轉動的摺疊法。

重複樣式（tessellation）：以鋪排的方式所完成的一種圖案。此樣式也適用於搓扭與多層摺疊紙張。

扭摺摺疊法（twist-folding）：由日本摺紙家藤本修造（Shuzo Fujimoto）所研發出的摺紙技法，在這個技法，紙上的摺紋可讓紙張摺疊成一種搓扭的樣式。

對角摺疊（union jack creases）：對角或對邊的摺疊。

單元摺紙（unit origami）：即標準摺紙之一。

谷形摺（valley fold）：將紙張摺往你所在方向的摺疊法。

和紙（washi paper）：上等手工製造的日本紙，通常含有從樹木剝下來的樹皮。

水中炸彈基底（waterbomb base）：利用「對角摺疊」所形成的一種簡單而俐落的基底。

兔耳朵

濕摺（wet-folding）：由日本摺紙家吉澤章發明的摺紙技法，是在摺疊前，把紙張弄濕的一種摺疊法。

優尼托摺紙（yunnito origami）：此為「標準摺紙」的日文專有名詞。

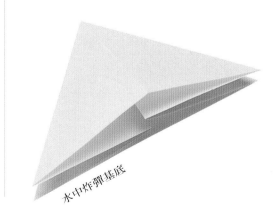

水中炸彈基底

索引

以 *斜體* 表示的頁碼代表出處來自圖說。

圖片提供：

夸特（Quarto）出版公司要向提供作品給這本書的摺紙藝人致謝。

夸特出版公司也要向複製於本書中這些作品的攝影師致謝：（代號：l-左側，r-右側，t-上方，b-下方）

1，5上，6上，12左上，12下左，132，135上，138左，139，140，141右，142右，143，144上，145，146上，147上，148，149，150，151上，153右，154：羅賓·梅西（Robin Macey）

6下左，7，12下右，130下，133，136上，137上，138右，144下，146下，147下，151下，152左，153左：尼克·羅賓森（Nick Robinson）

12上左，131：敏娜須·穆克哈帕德海俄（Meenakshi Mukhopadhyay）

13，134，136下，137下：保羅·傑克森（Paul Jackson）

135下：保羅·高橋（Paulo C. Takahashi）

142左：吉雷德·阿哈若尼（Gilad Aharoni）

152右：雷穆多·葛德哈（Raimundo Gadelha）

以上這些相片版權均歸夸特出版公司所有。

在感謝所有致力於本書出版的專家朋友的同時，夸特出版公司也要先在這裡對任何的疏漏與錯誤至上歉意一同時也很樂在未來版本中再一併給予修訂。

謝誌

特別感謝所有對這本書不吝提供想法的專家：布瀨友子（Tomoko Fuse）、蓋·葛洛斯（Gay Gross）、吉瑟普·貝奇（Giuseppe Baggi）、托以·尼·歐海爾（Toe Knee O Hair）、布朗寇·辛金（Bronco Sinkin）、大衛·寇立爾（David Collier）、米撒諾布·色諾伯（Mitsonobu Sonobe）、傑夫·貝農（Jeff Beynon）、克里斯多夫·曼賈須（Cristoph Mangutsch）、羅爾·席若考兒（Lore Schirokauer，她原來摺的雞卻變形而成一隻鷹！）、愛德溫·柯瑞（Edwin Corrie）、布萊恩·柯爾（Brian Cole）、法官大衛·布瑞耳（Lord David Brill）、藤本·修造（Shuzo Fujimoto）、吉洛姆·丹尼斯（Guillaume Denis）、麗姬雅·曼托亞（Ligia Montoya）、尼爾·艾力俄斯（Neal Elias）、以及國彥笠原（Kunihiko Kasahara）等多人。沒有這些創作者的慨然相助，有關摺紙的書籍必定薄如蠶翼地躺在地上（同時更乏人問津）。我也要感謝我的家人：愛樂森（Alison）、黛絲（Daisy）、尼克（Nick）摩兒悌席亞（Morticia）、以及葛媚茲·羅賓森（Gomez Robinson），他們在我賺錢的速度並不太快的時候，還不斷地找我麻煩。若不是他們花錢如流水的生活方式，我也不需要寫書了！我有很多在摺紙方面很不一樣的朋友，但

我特別要提一提保羅·穆拉汀荷（Paulo Mulatinho）、西麗·席若德爾（Silly Schroeder）、羅明和普皮塔（Ramin & Pepita）、安德麗亞「熱唇」譚納爾（Andrea "Hotlips" Thanner）、馬克·羅賓森（Mark Robinson，同時也是負責本書校對的人）、法蘭西絲·歐（Francis Ow）、鮑伯·尼勒（Bob Neale）、菲力浦·宣（Philip Shen）、羅伯特和黛安·朗（Robert and Diane Lang）、馬克·甘迺迪（Mark Kennedy）、以及黑若葛洛夫的小型會議所有成員（甚至是蘿絲（Ruth））。我也要感謝以下各組織裡的朋友：荷蘭摺紙協會（Origami Deutschland）、日內瓦摺紙協會（Origami Vernier Genve）、以及摺紙推廣中心（the Centro Diffusione Origami）等，謝謝他們對於摺紙這項才藝的看重。他們所有的人對這本書多多少少都給予了一定的協助。我也向索奇·嚴與尼爾·阿得雷（Thoki Yenn and Neil Ardley）說再見，他們兩個都是很特別的人，很想念他們。

謝謝肯森紙藝公司（Canson Paper），同時也對任何一個我漏掉提及的人致歉。

本人使用並推薦玫莎布奇紙（Mesa-boogie）、馬歇爾紙（Marshall）、以及雷克席肯紙（Lexicon），以摺紙而言，這些紙張可以呈現最佳成品。

世界各地都有摺紙協會，這些組織有些還固定出版雜誌、定期集會—來參加集會的特別來賓都是遠從國外而來與其他人切磋技巧—或是在同好家裡所舉辦的小型不正式聚會。在這樣的場合裡，你可以與技藝高超的夥伴一同摺紙，從而習得較棘手的技法！對於圖表、相片、以及所有各式各樣摺紙的資料，網路則是最佳的來源提供者。很簡單地，你只要搜尋「摺紙」或是「摺紙圖形」即可。本人建議可從以下幾個網站著手：

www.britishorigami.org.uk
www.origami.vancouver.bc.ca
www.12testing.co.uk/origami（作者本人的網站）
www.origami-usa.org

無論你是否住在英國，你都可以寫信給BOS（英國摺紙協會）的會員秘書，向她詢問有關加入英國摺紙協會（British Origami Society）更進一步的資訊—此協會目前有好幾百個國際會員，也永遠歡迎新成員的加入！你可寫信到以下的住址：2a the Chestnuts, Countesthorpe, Leicester, LE8 5TL, England

摺紙藝術技法百科 The ENCYCLOPEDIA of Origami

著作人：Nick Robinson
校　審：許杏蓉
翻　譯：蕭文珒
發行人：顏義勇
社長·企劃總監：曾大福
總編輯：陳寬祐
中文編輯：林雅倫
版面構成：陳聆智
封面構成：鄭貴恆
出版者：視傳文化事業有限公司
　　　　永和市永平路12巷3號1樓
　　　　電話：(02)29246861（代表號）
　　　　傳真：(02)29219671

郵政劃撥：17919163視傳文化事業有限公司
經銷商：北星圖書事業股份有限公司
　　　　永和市中正路458號B1
　　　　電話：(02)29229000（代表號）
　　　　傳真：(02)29229041
印刷：香港 SNP Leefung Printers Limited
每冊新台幣：580元

行政院新聞局局版臺業字第6068號
中文版權合法取得，未經同意不得翻印
◎本書如有裝訂錯誤破損缺頁請寄回退換◎

ISBN 986-7652-46-0
2005年5月1日　初版一刷

國家圖書館出版預行編目資料

摺紙藝術技法百科 / Nick Robinson著；蕭文珒譯. -- 初版. -- 〔臺北縣〕永和市：視傳文化，2005〔民94〕
面：　公分
含索引
譯自：The ENCYCLOPEDIA of Origami
ISBN　986-7652-46-0（精裝）

1. 紙工藝術

972.1　　　　　　　　　　　94002385